EDMOND VALTON

ÊTRES HUMAINS — ANIMAUX
BAS-RELIEFS, RINCEAUX, FLEURONS

PARIS
ERNEST FLAMMARION, ÉDITEUR, 26, RUE RACINE

EN VENTE CHEZ TOUS LES LIBRAIRES

BIBLIOTHÈQUE
des
ARTS APPLIQUÉS AUX MÉTIERS
L'ÉDUCATION MANUELLE — TRAVAUX FÉMININS

Collection nouvelle in-8° carré (320 pages). Nombreuses illustrations
Prix de chaque volume, broché : **3 fr. 50** — Reliure artistique : **4 fr. 50**

Ouvrages publiés au 20 Avril 1905

DÉCORATION DU CUIR
Par GEORGES DE RÉCY. — *Un volume illustré de 260 figures*

LE DÉCOR PAR LA PLANTE
Par ALFRED KELLER. — *Un volume illustré de 685 figures*

DENTELLE ET GUIPURE
Par AUGUSTE LEFÉBURE. — *Un volume illustré de 270 figures*

L'ART ET LE CONFORT
Par HENRY HAVARD. — *Un volume illustré de 80 figures*

LES MONSTRES DANS L'ART
Par EDMOND VALTON. — *Un volume illustré de 432 figures*

Sous presse pour paraître prochainement

LA CÉRAMIQUE FRANÇAISE
Par **ROGER PEYRE**

Un volume illustré de nombreuses pièces reproduites, et de 800 Marques.

D'autres ouvrages sur le métal, la pierre, le bois, etc., sont en préparation
et paraîtront successivement dans la même collection.

Les Monstres dans l'Art

Droits de traduction et de reproduction réservés pour tous pays y compris a Suède, la Norvège et le Danemark.

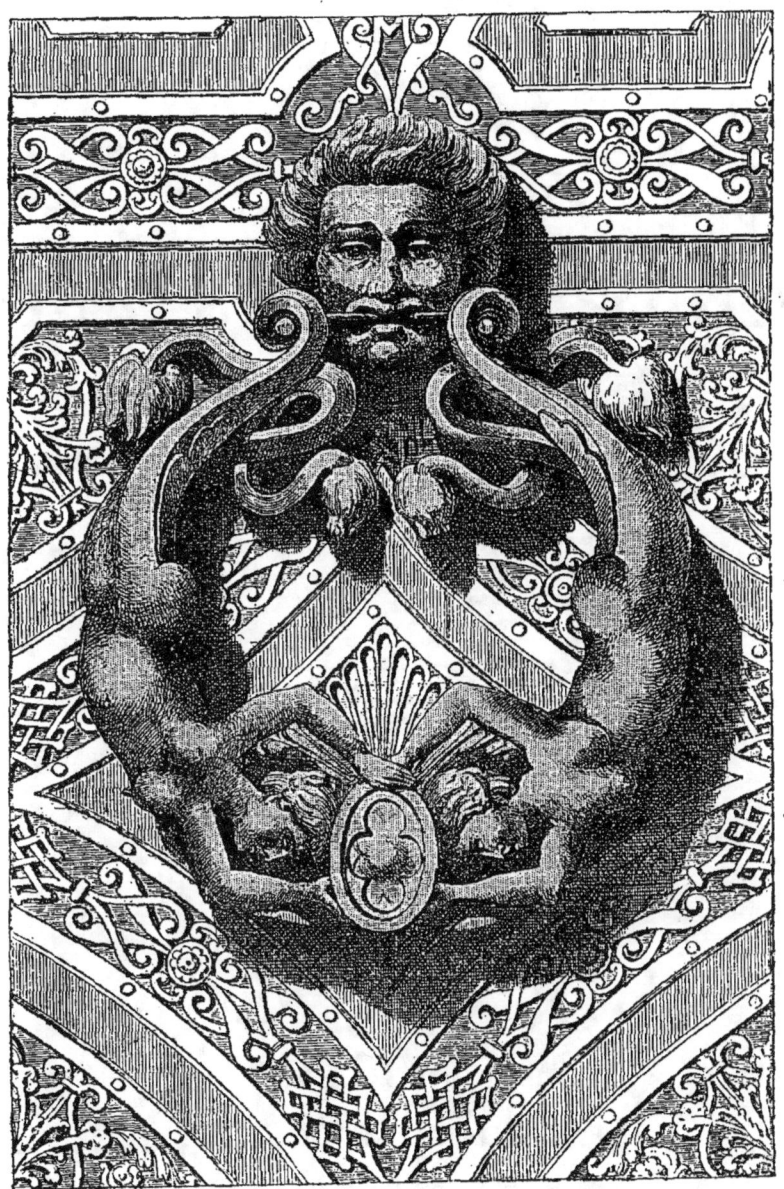

PLANCHE 1. — Heurtoir étrange de la porte conduisant au cloître de la cathédrale de Tolède (XVIe siècle).
(Sirènes maintenues par les extrémités inférieures.)

EDMOND VALTON

Les Monstres dans l'Art

ÊTRES HUMAINS ET ANIMAUX
BAS-RELIEFS, RINCEAUX, FLEURONS, ETC.

ACCOMPAGNÉS DE 432 PLANCHES OU FIGURES

PARIS
ERNEST FLAMMARION, ÉDITEUR
26, Rue Racine, 26

CE VOLUME
EST PRÉCÉDÉ D'UNE TABLE DES CHAPITRES
ET
D'UN SOMMAIRE ANALYTIQUE DES DIFFÉRENTS MONSTRES
IL EST TERMINÉ
PAR UNE TABLE ANALYTIQUE DES NOMS PROPRES CITÉS

POUR LA DIRECTION ET LA RÉDACTION
DE LA
BIBLIOTHÈQUE DES ARTS APPLIQUÉS AUX MÉTIERS
S'ADRESSER A
M. ROUVEYRE, RUE DE SEINE, 76, PARIS

Fig. 1. — Sphinx à tête de chèvre et enfants ailés.

TABLE DES CHAPITRES

Ce que nous considérons comme monstres. Page 11
Sommaire analytique des différents monstres. . . . Page 12
Table analytique des noms propres cités dans cet ouvrage. Page 305

PRÉLIMINAIRES

Origines. — Comment on arriva a créer des monstres. Pages 17 à 22

CHAPITRE I^{er}

L'Egypte. — Un art sacerdotal et hiératique. — Le sphinx. — Toth. — Isis. — Rha. — Jupiter Ammon. — L'Urœus. — Le Scarabée . Pages 23 à 34

CHAPITRE II

Grande recherche de la vérité.

Assyrie. — Le sphinx de Ninive. — La chimère. — Caractères de l'art Égyptien et de l'art Assyrien. — Influence de l'art de l'Orient. Pages 35 à 46

CHAPITRE III

Origines de la Grèce.

Temps homériques. — Période asiatico-archaïque. — L'aile. — Diverses tentatives. — Adaptation de l'aile dans l'art grec. — Le sphinx grec. — Sur quelques vases. — Le satyre. — Le faune. — Pan. — Dryades et Hamadryades Pages 45 à 66

CHAPITRE IV

Les poteries étrusques. — Influences asiatiques. — Excursion en Asie-Mineure. — La gaine. — La cariatide. — Les Dieux Termes................. Pages 67 à 76

CHAPITRE V

Quelques critiques. — Tout n'est pas également beau dans l'antiquité. — Cas de conscience.......... Pages 77 à 80

CHAPITRE VI

Des merveilles. — Céramique. — Les statuettes de Tanagra. — Les Tanagra. — Masques. — Gargouilles. — Céramiques. — Un peu de peinture. — Le centaure.......... Pages 82 à 88

CHAPITRE VII

L'art romain.

De la grandeur. — De la richesse. — Habileté incomparable. — Plus de richesse, mais moins de simplicité...... Pages 89 à 96

CHAPITRE VIII

Après dix-sept siècles. — Une civilisation conservée sous la lave du Vésuve. — Peintures murales. — Bibelots. — Caricatures..................... Pages 97 à 100

CHAPITRE IX

L'art chrétien.

Période gréco-byzantine. — La forme dédaignée. — Le symbole seul existe. — Les démons. — Les anges. — Un évangéliaire. — La peur. — Quelques fantaisies vite réprimées.. Pages 101 à 116

CHAPITRE X

Un art plus humain, plus vivant. — On recommence à regarder la nature. — La vie usuelle. — Recherche de la forme. — La licorne. — Nouvelles préoccupations...... Pages 117 à 128

CHAPITRE XI

En Italie.

Premières manifestations d'un art nouveau. — La Renaissance. Réserves....................... Pages 129 à 152.

CHAPITRE XII

Retour à la mythologie païenne. — La joie de vivre. — L'armurerie. — L'exécution et la conception. — Les armes. — Sujets décoratifs. — Le centaure de Jean de Bologne. — A Florence. — La gaine. — Grande richesse d'imagination. — Raphaël. — Décadence Pages 133 à 159

CHAPITRE XIII
Transition. — Le style Louis XII.

Michel Colomb. — Écusson, panneau Pages 161 à 164

CHAPITRE XIV
L'art Allemand.

Albert Durer. — Influence italienne presque nulle. — L'aigle héraldique. — Lucas de Leyde. — Un traîneau. . . Pages 165 à 173

CHAPITRE XV
Le style Dieterlin.

Original mais fantasque. — Grande originalité dans la conception et dans l'exécution. Pages 175 à 186

CHAPITRE XVI
La Renaissance française.

L'École de Fontainebleau. — Abandon définitif de la tradition du moyen âge. — Deux Cartouches. — Discordance. — Deux grands maîtres. Pages 187 à 202

CHAPITRE XVII
Le mobilier.

Le bien-être. — Le Luxe. — Proportions adaptées à l'usage. — A Fontainebleau. — Objets plus petits. — du Cerceau. Pages 203 à 214

CHAPITRE XVIII
Le style Henri II.

Pondération. — Pureté quelque peu sévère. — Décadence des Valois . Pages 215 à 229

CHAPITRE XIX
Le style Louis XIII.

Influence flamande. — Les monstres de Rubens. Pages 231 à 236

CHAPITRE XX
Le xviie siècle.

Versailles. — Bérain, Charmeton, Boulle. — Lebrun. — Tapisseries de Bérain. Pages 257 à 256

CHAPITRE XXI
Le xviiie siècle.

La mythologie au goût du jour. — Boucher. — De Ramsès à Louis XV. — Monstres et monstruosités. — Grâce et élégance. — Traineau fantaisiste Pages 257 à 270

CHAPITRE XXII

Clodion. — La vie. — La grâce. — Gaietés. — Typographie. — Motifs divers. Pages 271 à 279

CHAPITRE XXIII
Une ère nouvelle.

Profonde transformation. — A l'époque révolutionnaire. — Violent retour à l'Antique. — Le style Empire. — L'époque romantique. — D'après nature. — Œuvres plus récentes. Pages 281 à 295

CHAPITRE XXIV

En Asie. — D'où provient l'intérêt d'une œuvre d'art? — Conclusion. Pages 295 à 302

Table analytique des noms propres cités. Page 305

Fig. 3. — Rinceaux à extrémités d'animaux fantastiques et à figures humaines (Renaissance française, II⁰ période).

CE QUE NOUS CONSIDÉRONS COMME MONSTRES

Nous nous proposons d'étudier les différents monstres créés par l'imagination de l'homme et de voir le parti qui en a été tiré pour les œuvres d'art, dans tous les temps et dans tous les lieux.

La définition du mot *monstre* est facile : nous appelons monstre toute figuration d'un être vivant modifiant à un degré quelconque les lois ordinaires de la nature.

L'imagination ne peut en effet que combiner des formes existant dans la nature — elle n'invente rien. Ces combinaisons sont plus ou moins heureuses, elles produisent des êtres plus ou moins vraisemblables, que la peinture, la sculpture, l'art décoratif ont de tous temps mis en usage.

Pour nous y reconnaître, nous classerons ces différentes conceptions en cinq grandes catégories : I. Animaux à plusieurs têtes. — II. Animaux formés de parties empruntées à des espèces différentes. — III. Êtres humains ayant la tête ou les membres d'animaux différents. — IV. Êtres

humains à plusieurs têtes, à plusieurs paires de bras ou de jambes, ou privés de ces membres. — V. Motifs d'ornements entremêlés de détails tirés de l'être humain ou des autres animaux.

Nous étudierons ces monstres aux différentes époques artistiques en recherchant le plus ou moins de vraisemblance qu'ils présentent, à quelle pensée ils correspondaient, selon les époques, selon les milieux.

Nous chercherons à nous rendre compte de leur valeur relative. Nous prendrons comme criterium, en dehors du côté purement plastique, le degré de logique de chacun d'eux par rapport à la construction anatomique et aux conditions de l'existence, nous souvenant que l'œuvre d'art n'est pas absolument complète, qui plaît aux yeux mais choque trop manifestement le bon sens et la raison.

Paris, 24 mars 1905.

EDMOND VALTON.

SOMMAIRE ANALYTIQUE DES DIFFÉRENTS MONSTRES

ANIMAUX A PLUSIEURS TÊTES.

Hydres : Quadrupèdes portant plusieurs cous terminés par des têtes de serpent Page 177
Cerbère, gardien des enfers : Chien à trois têtes. Page 93
Aigle éployée à deux têtes Planche 74

ANIMAUX FORMÉS DE PARTIES EMPRUNTÉES A DES ESPÈCES DIFFÉRENTES.

Griffon : Corps du lion, tête et aile de l'aigle. . Page 60
Dauphins : Chevaux marins, etc. Page 56
Pégase : Cheval ailé. Page 254

SOMMAIRE ANALYTIQUE DES DIFFÉRENTS MONSTRES.

Lion de Saint-Marc ailé. Page 104
Le taureau évangélique ailé. Page 108
Chimère : Quadrupède à queue de poisson ou de serpent et ailé. Page 187
Démons. Page 105
Cyclopes : Hommes pourvus d'un œil au front. . Page 49

ÊTRES HUMAINS AYANT LA TÊTE OU LES MEMBRES D'ANIMAUX DIFFÉRENTS.

Divinités égyptiennes.

Déesse Sekhet : Femme à tête de lion Page 22
Rha : Personnage à tête d'épervier. Page 33
Ibis : Tête d'Ibis sur un corps humain. Page 28
Sphinx : Tête de femme sur un corps de lion. Pages 27 et 57
Minotaure : Tête de bœuf sur un corps d'homme. Page 47
Centaure : Corps humain se continuant à partir des flancs par un corps de cheval Pages 19-63
Isis : Déesse des Égyptiens, femme d'Osiris. . . Page 33
Tête humaine à oreilles d'âne : Le roi Midas. .
Faunes. — Satyres. — Pan. — Personnages humains à pieds de bouc Page 62

ÊTRES HUMAINS A PLUSIEURS TÊTES, A PLUSIEURS PAIRES DE BRAS OU DE JAMBES, OU PRIVÉS DE CES MEMBRES.

Figurine à trois têtes du musée de Lyon. . . . Page 59
Personnage à deux visages : Janus.
Personnage humain pourvu d'une paire d'ailes (ce qui, avec les bras, fait deux paires de bras). Page 53
Le Temps Page 288
La Victoire Page 53
Les Génies Planche 25
Les Anges, Archanges, Trônes, Dominations, etc. Page 104
Syrène, Naïade : Femmes dont les jambes sont remplacées par des queues de poissons ou de serpents . . . Page 45

MOTIFS D'ORNEMENTS ENTREMÊLÉS DE DÉTAILS TIRÉS DE L'ÊTRE HUMAIN OU DES AUTRES ANIMAUX.

Rinceau ayant pour point de départ une tête d'homme, de femme, d'enfant ou de bête Page 195
Corps d'homme, de femme, d'enfant ou de bête se terminant en rinceau ou en arabesque. Page 81-92

14 SOMMAIRE ANALYTIQUE DES DIFFÉRENTS MONSTRES.

La Gaine. — Le Terme : Figure humaine dont la partie inférieure est enfermée dans une gaine ornementale.. Page 73

La Cariatide. Femme généralement sans bras, jouant le rôle de colonne pour soutenir un entablement ou l'encoignure d'un meuble Page 73

Gorgone. — Méduse : Tête de femme coiffée de serpents . Page 145

Griffe : Tête de lion dressée sur une patte de lion. Page 284

Licorne : Cheval héraldique armé d'une corne au front . Page 121

Dryades. Hamadryades : Troncs d'arbres à tête de femme Page 65

Inventions diaboliques au Moyen Age Page 103

La Grande Ourse : Constellation figurée par une ourse à queue très allongée. Page 167

PERSONNAGES DE LA RELIGION HINDOUE.

Brahma. Page 295
Garoudha. Page 296
Ravana . Page 296

FIG. 4. — Enfant et cheval marin.
d'après le Caravage (XVIIᵉ siècle).

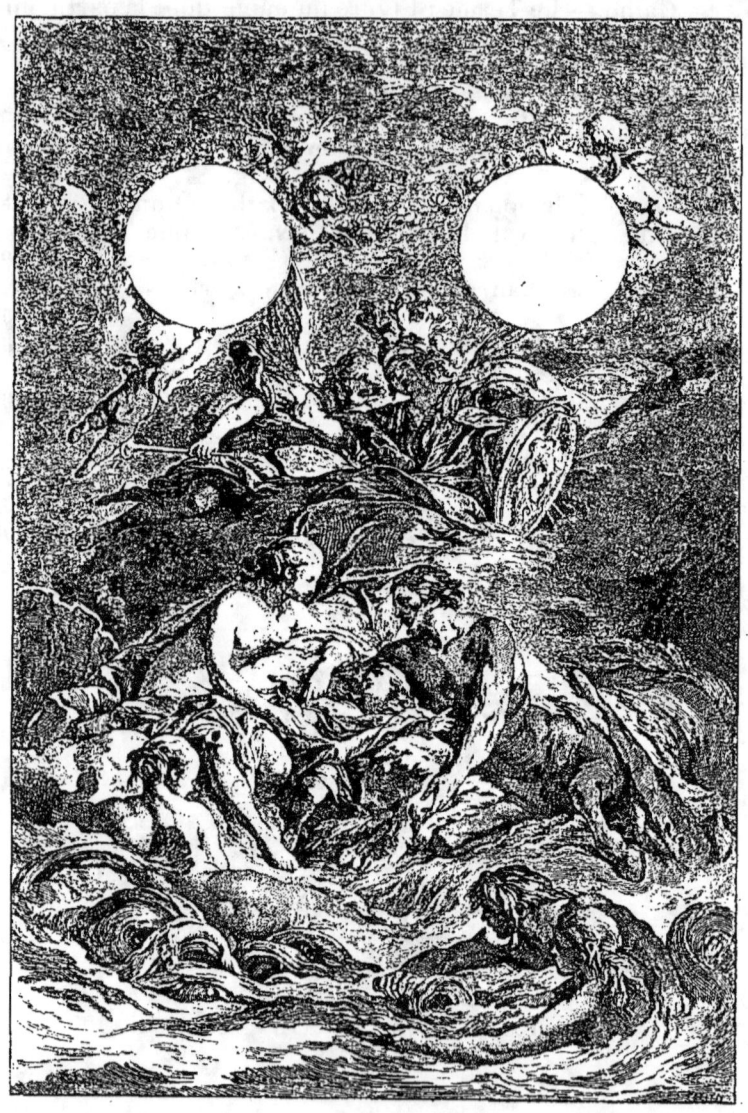

PLANCHE 2. — Cortège de tritons et de sirènes entourant Thetis qui remet un jeune enfant entre les mains du Centaure Chiron. La Sagesse et la Renommée planent au-dessus (École française, XVIIIe siècle)

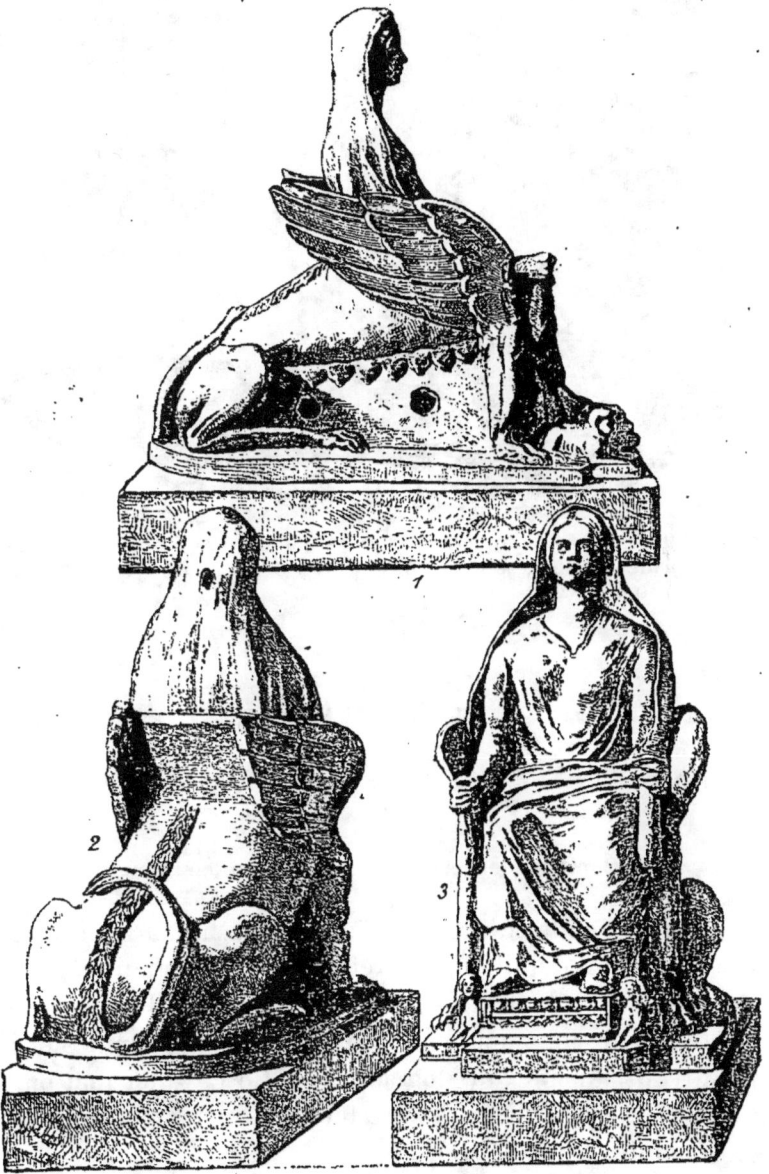

PLANCHE 3. — 1. Figure étrange en forme d'un fauteuil dans lequel est assise une femme. — 2. La même vue de dos. — 3. La même vue de face. (Fig. 6 à 8.)

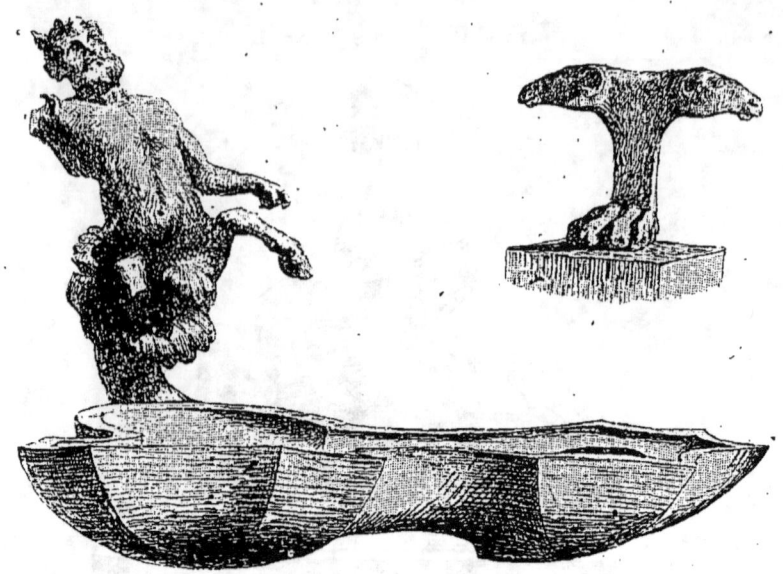

Fig. 9 et 10. — Lampe romaine ornée d'un centaure et Pied de vase formé de deux têtes de bouc, montées sur une griffe de lion. (Musée du Louvre.)

PRÉLIMINAIRES

Origine.

Comment on arriva à créer des monstres.

Tout le monde se rappelle l'amusante histoire de cette brave paysanne qui voit s'arrêter devant sa chaumière un cuirassier : du haut de son cheval le soldat lui présente un billet de logement : « Eh! là, mon bon monsieur, j'pourrons jamais vous logeair. » — Le cavalier met pied à terre. — « Ah! dit la bonne femme, du moment que ça se démonte, c'est différent. »

Il est certain que le premier qui a vu un homme sur

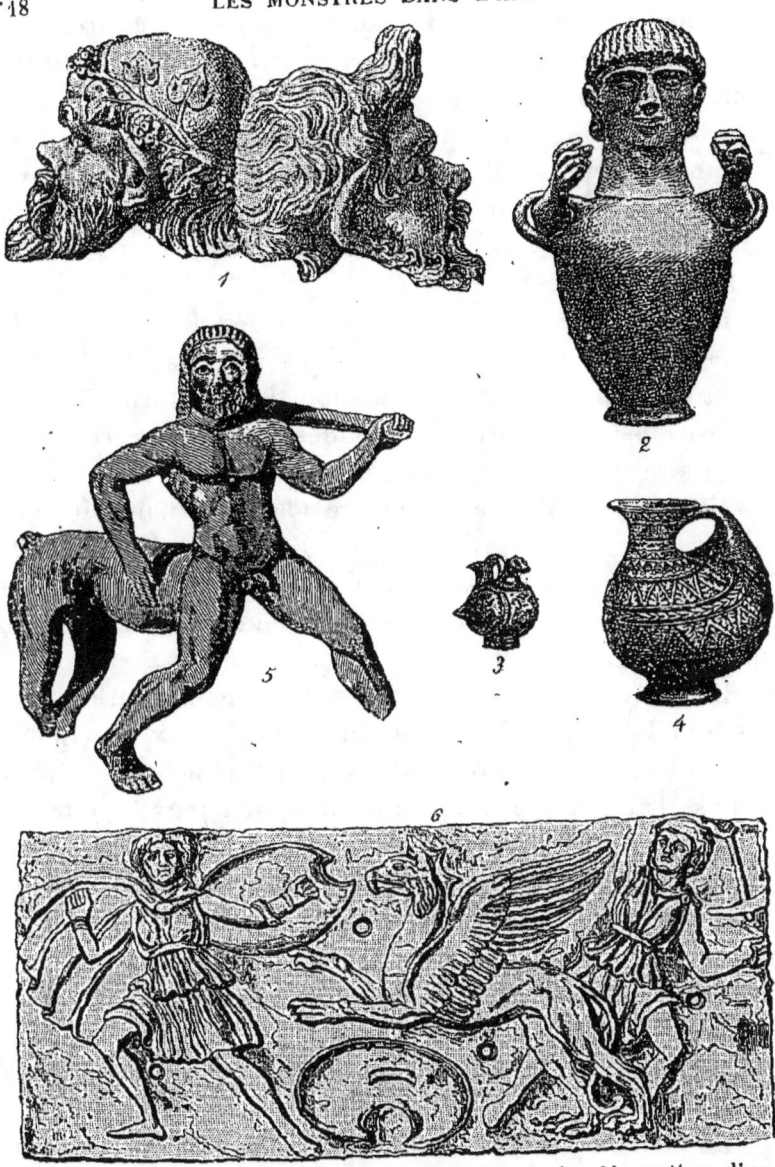

PLANCHE 4. — 1. Masques faisant partie de la décoration d'un vase bachique. — 2. Vase primitif à forme humaine. — 3. Épichysis : petit vase à vin. — 4. Épychisis : autre forme. — 5. Centaure : ancien type, bronze trouvé à l'acropole d'Athènes. — 6. Combat de deux guerriers avec un griffon. (Fig. 11 à 16.)

un cheval (je parle d'il y a longtemps), a dû croire qu'il voyait un être d'une espèce particulière. Il s'enfuit effrayé vers sa tanière, sans analyser l'objet de sa terreur et resta convaincu que tout cela ne faisait qu'un, — que ça ne se démontait pas. — Il garda la conviction qu'il avait vu un homme marchant sur quatre pieds, il transmit sa conviction à ses voisins, à ses descendants, et le Centaure était créé.

Il n'est pas téméraire de supposer que telle est à peu de chose près l'origine de ce monstre ; la planche 4, n° 5, contient une première conception du centaure bien curieuse : les deux corps sont soudés d'une façon très rudimentaire et sans la moindre recherche. Il y a loin de ce petit bronze d'Athènes, première idée bien naïve du centaure, au centaure de Jean de Bologne ou à celui de Barye, mais ces deux chefs-d'œuvre ne sont pas plus admissibles dans leur construction monstrueuse que le petit bronze d'Athènes.

Il y a évidemment des degrés dans les monstres. Il en est que la raison admet volontiers, qui à la rigueur pourraient exister dans les conditions où l'art les présente. Il en est d'autres que la raison n'admet qu'à regret, pourrait-on dire, d'autres qu'elle répudie absolument. Le centaure est de ces derniers. Ces deux corps à la suite l'un de l'autre, dont les organes internes sont doublés forcément, etc., etc., etc., sont une torture pour l'entendement. Quand l'œuvre est belle, on admire, mais on est obligé de s'abstraire de la pensée qui cherche à reconstituer l'être, pour ne faire attention qu'aux qualités artistiques, à la beauté des formes, à la vigueur de l'expression.

La peur, le goût du merveilleux, de l'étrange, du surnaturel ont été la cause première de la plupart de ces

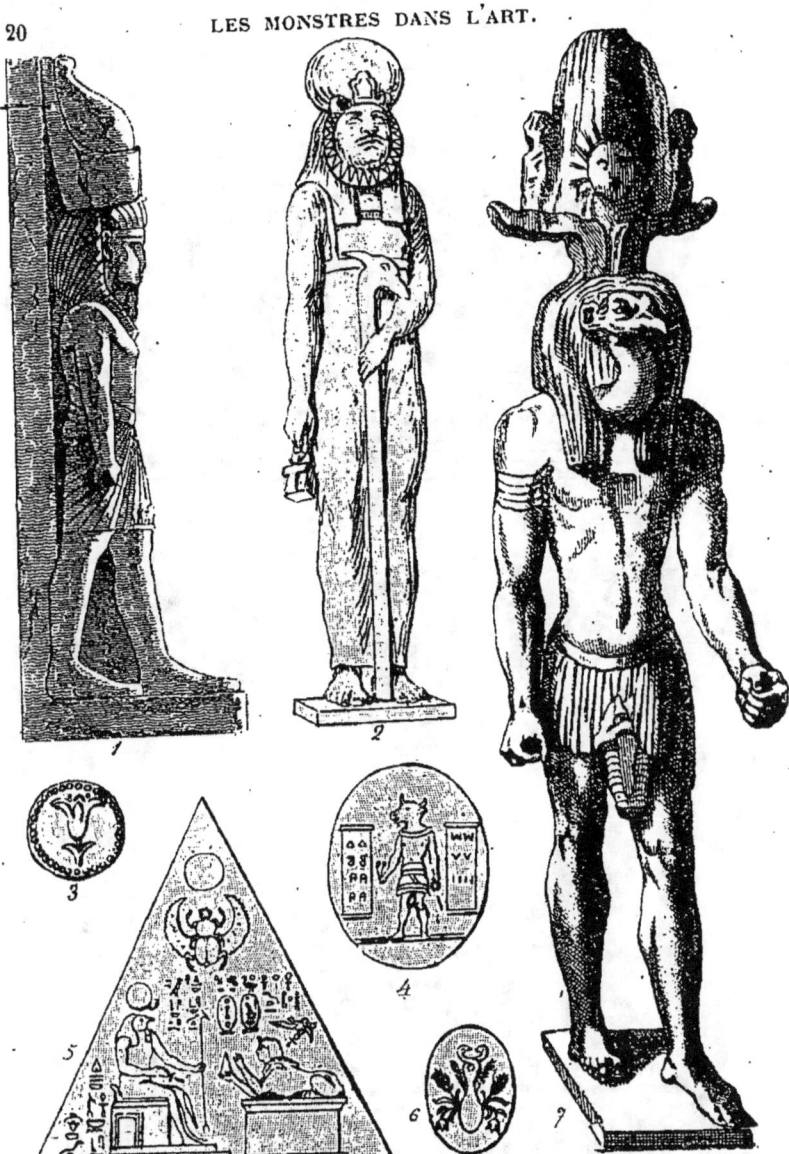

PLANCHE 5. — 1. Personnage coiffé de la mitre. — 2. Personnage coiffé du Bouto (sphère personnifiant la matière). — 3. Fleur de lotus. — 4. Le bœuf Apis. — 5. Triangle portant au sommet l'image du Soleil; la Lune traversée par un scarabée; un Ibis; un sphinx. — 6. Figure rappelant la Méduse surmontée de deux têtes de serpents. — 7. Thoth, la Sagesse (FIG. 17 à 23.)

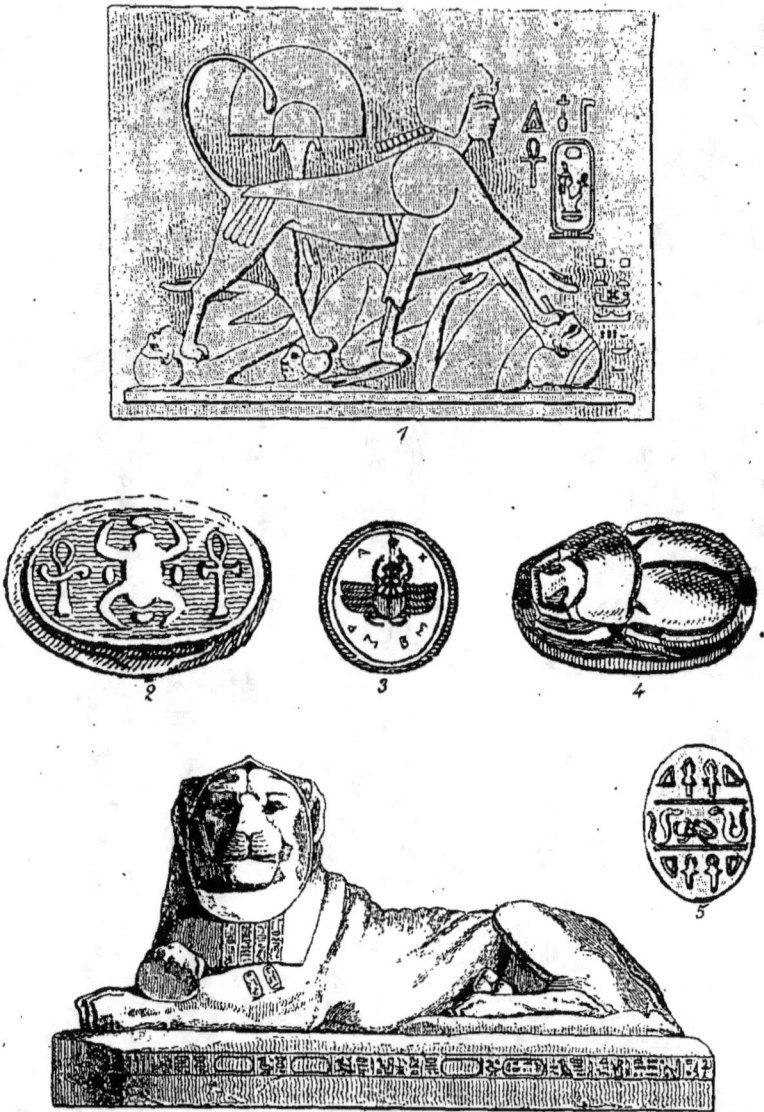

Planche 6. — 1. Sphinx, roi victorieux. — 2, 3, 4. Diverses figures du scarabée. — 5. Pierre gravée sur laquelle on voit le scarabée, l'Uræus, les clefs emblématiques du Nil. — 6. Lion couché; roi victorieux dont le nom est inscrit sur la poitrine et les hauts faits racontés sur le socle. (Fig. 24 à 29.)

créations fantaisistes, sur lesquelles les artistes de tous temps ont brodé des variations infinies.

Il faut songer aussi que le dessin a été la première forme de l'écriture, l'homme a commencé par représenter tant bien que mal la chose dont il voulait parler, mais lorsqu'il ne se contenta plus de désigner des objets, qu'il voulut exprimer des idées plus ou moins abstraites, la représentation simple des formes vraies ne fut plus suffisante, et l'on chercha de nouvelles ressources dans des symboles que l'on formait d'éléments empruntés à diverses espèces : Voulait-on éveiller l'idée de beauté, unie à la force et à la majesté, on faisait une femme ayant la tête d'un lion... la déesse Sekhet ; — un homme à tête d'épervier caractérisait l'audace, la perspicacité.

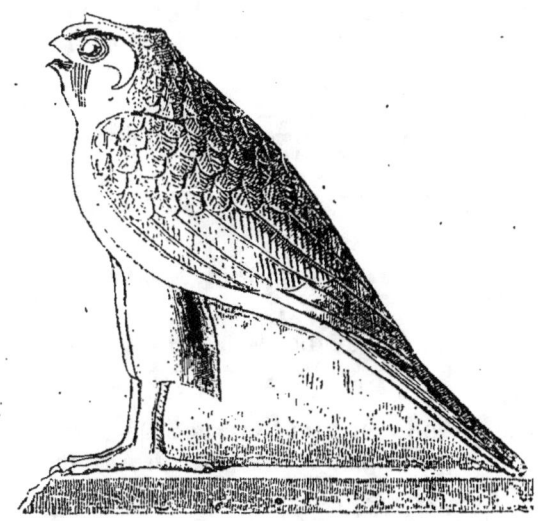

Fig. 30. — Bas-relief égyptien représentant un faucon.

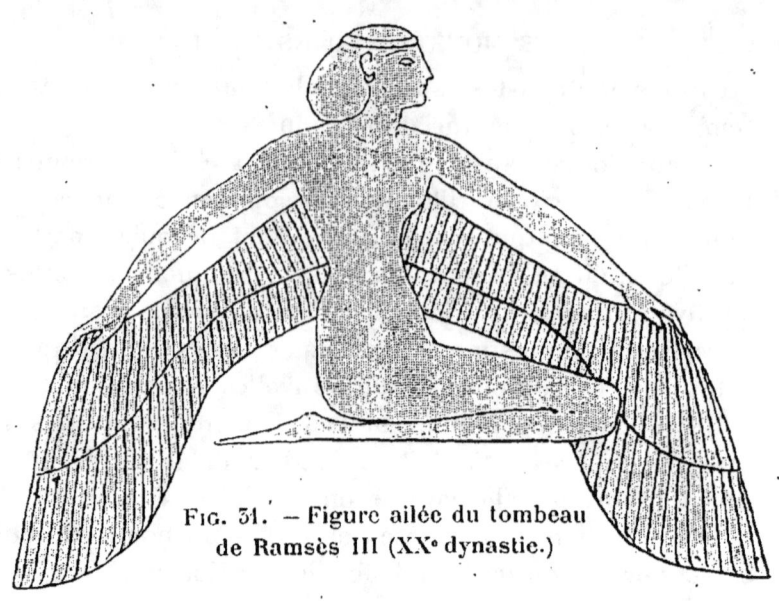

Fig. 31. — Figure ailée du tombeau de Ramsès III (XX⁰ dynastie.)

CHAPITRE PREMIER

L'ÉGYPTE.

Un art sacerdotal et hiératique.

L'Egypte abonde en créations de ce genre. Les hiéroglyphes qui ont précédé l'écriture proprement dite sont des figurations d'images ayant une forme déterminée et immuable qui servent à raconter les faits et à affirmer les pensées. Un des caractères essentiels, en effet, de l'art Egyptien, c'est d'être formé de symboles précis, qui, une

Planche 7. — Sphinx vu de face : il est coiffé de l'Urœus. (Fig. 32.)

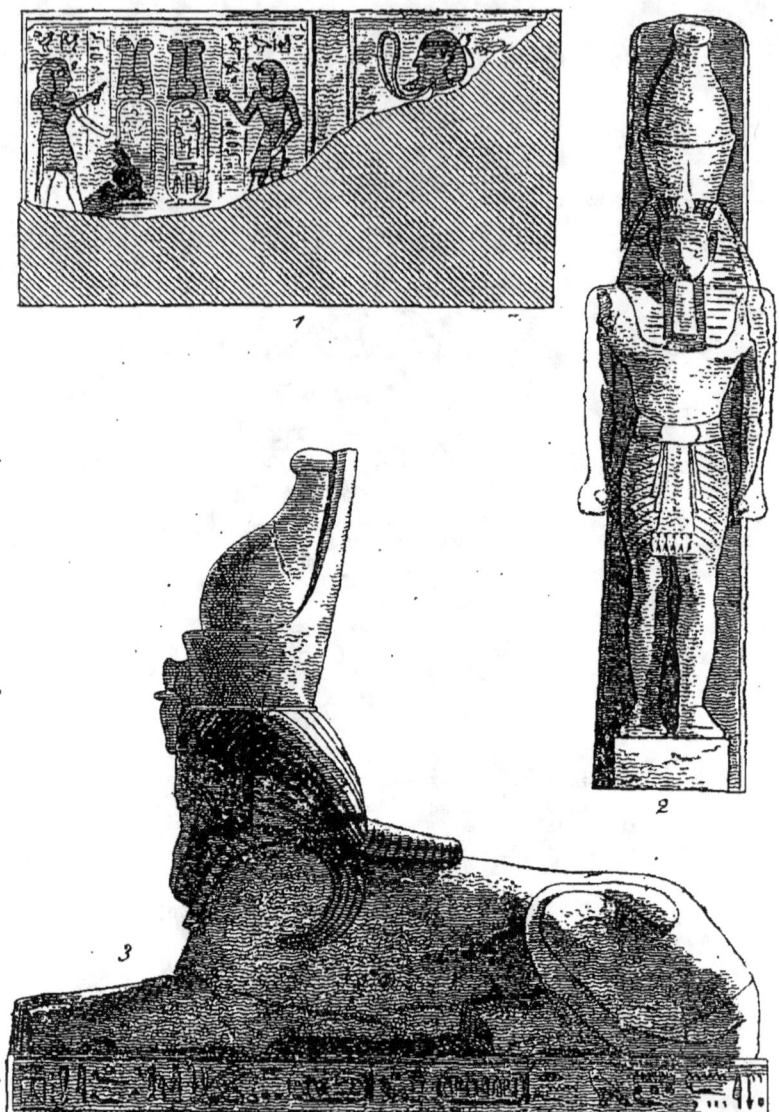

Planche 8. — 1. Fragment de bas-relief égyptien. — 2. Osiris. — 3. Sphinx (autre forme d'Osiris.) (Fig. 33 à 35.)

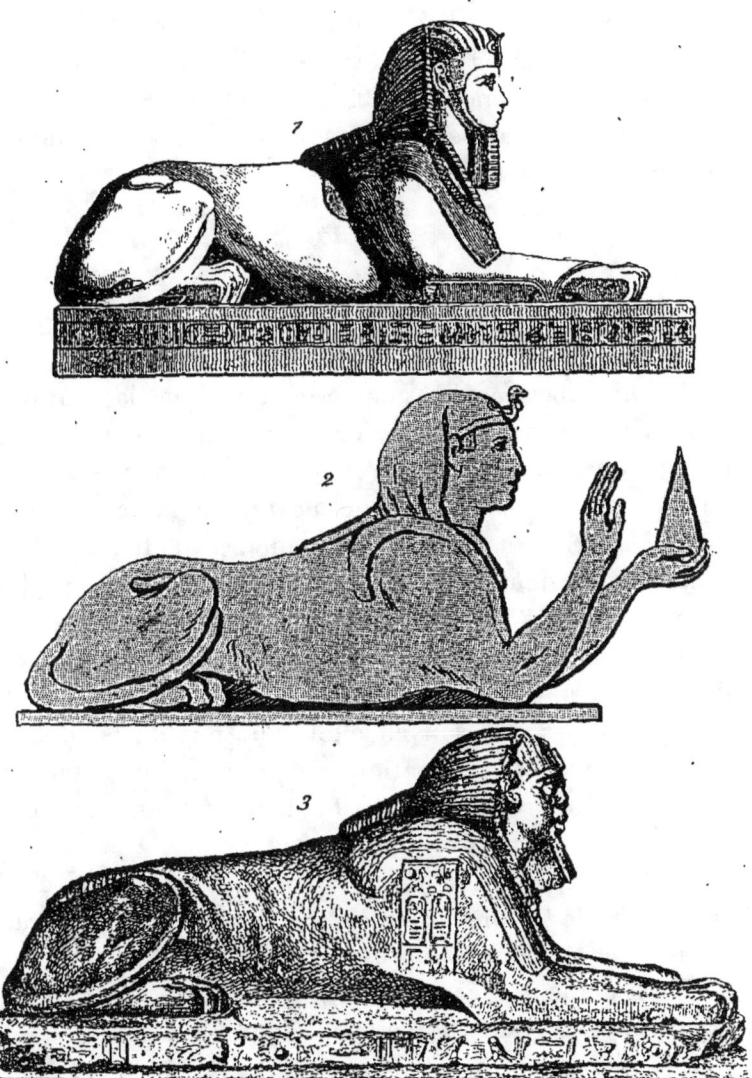

PLANCHE 9. — Grands sphinx; celui du n° 3 remonte à l'époque des Pasteurs. (Fig. 36 à 38.)

fois fixés par les prêtres, devenaient immuables et dont les artistes n'avaient pas le droit de s'écarter.

Les signes hiéroglyphiques s'étendirent, s'agrandirent, descendirent des monuments, et devinrent les bas-reliefs, les statues qui, en si grand nombre, de cette lointaine époque, sont parvenus jusqu'à nous.

Le Sphinx.

Symbole de la majesté.

Une des figures les plus répandues de la statuaire égyptienne est le sphinx. Tout le monde connaît cet animal étrange à corps de lion, à tête humaine, couché sur le ventre les pattes de devant étendues et plongeant son regard dans les profondeurs du temps et de l'espace. Plusieurs de ces monstres occupent les planches 7, 8 et 9. Ils sont de différentes époques — l'un plus trapu, de formes plus massives, remonte à l'époque des Pasteurs, pl. 9, n° 3, c'est-à-dire à une époque antérieure à Moïse. On sait en effet, que lors de la captivité des Hébreux, la civilisation Égyptienne était déjà très avancée, les prêtres lui attribuaient déjà une durée de 50 000 et même 100 000 années.

Le sphinx étant considéré comme l'emblème de la sagesse et de la force réunies, son image était généralement réservée pour la représentation des rois.

Notre planche 9 contient, fig. 1, un autre sphinx d'une forme plus élégante, d'une époque plus récente.

A la planche 6, n° 1, nous voyons un bas-relief représentant un sphinx qui foule aux pieds des vaincus. Ce sphinx est coiffé de l'Uræus.

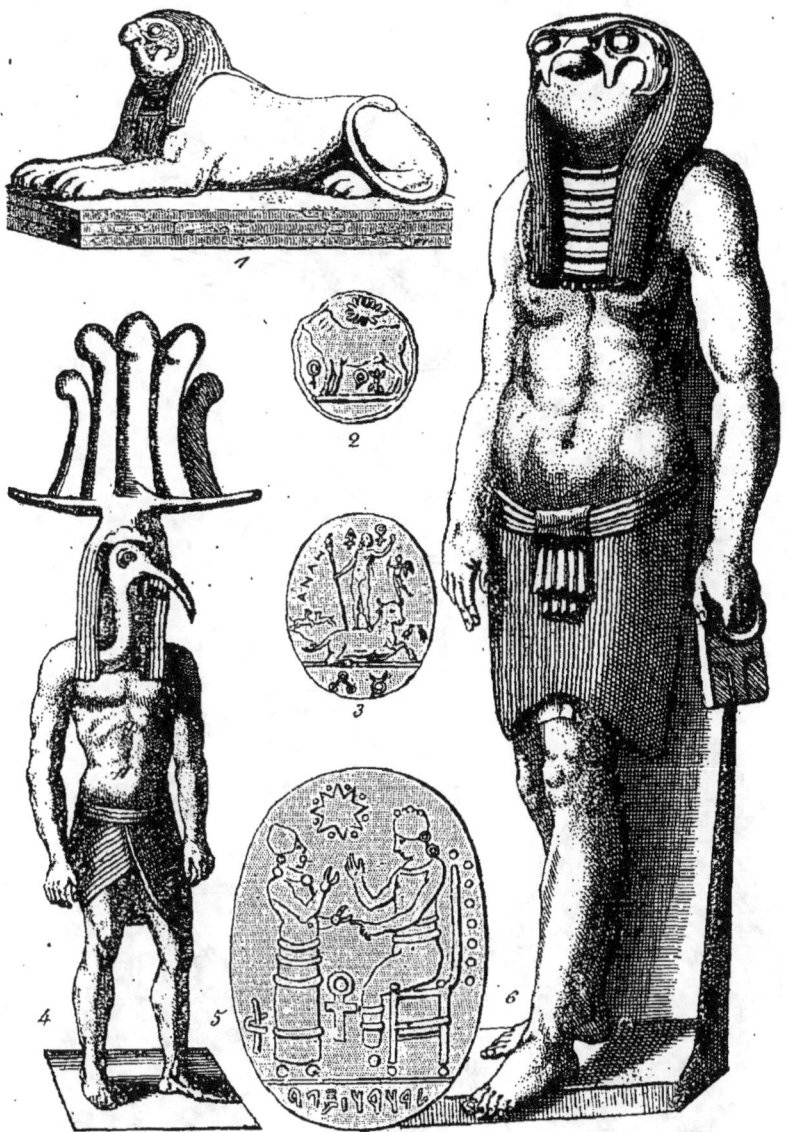

PLANCHE 10. — 1. Rha, sous la forme d'un sphinx : symbole du soleil levant. — 2. Pierre gravée : le bœuf Apis. — 3. Autre pierre gravée : Jupiter Ammon ; bœuf Apis. — 4. Thoth. — 5. Personnages symboliques ; le soleil ; les clefs du Nil. — 6. Rha portant les clefs du Nil (soleil levant). (Fig. 59 à 44.)

PLANCHE 11. — Athor : Vénus égyptienne, coiffée de l'Uræus. — 2, 3, 4. Vases égyptiens à figures symboliques. (Fig. 45 à 48.)

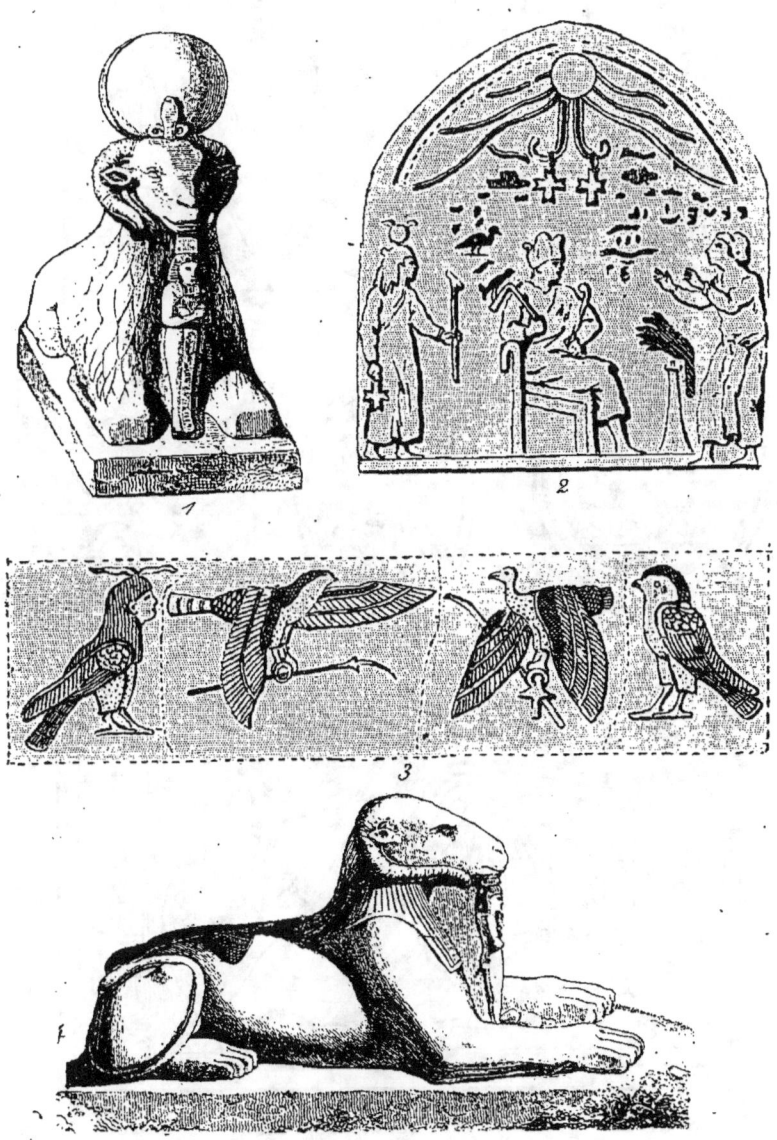

PLANCHE 12. — 1 et 4. Ammon, personnification de Jupiter. — 2. Pierre gravée. — 3. Ibis et milans. (Fig. 49 à 52.)

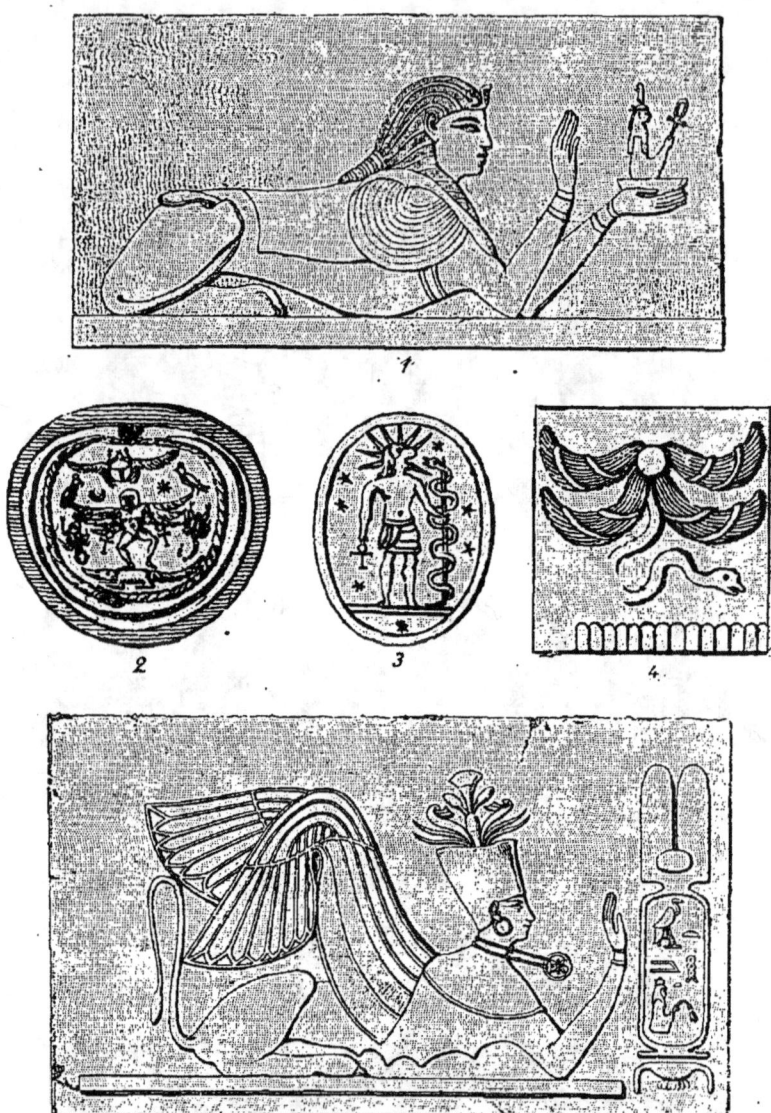

PLANCHE 13. — 1 et 5. Bas-reliefs représentant des sphinx. — 2. Divers emblèmes : Uræus, ichneumon, etc. — 3. Anubis, à tête de chien, qui préside aux ensevelissements. — 4. Uræus : serpent ailé. (FIG. 53 à 57.)

Ces sphinx gigantesques, de forme si massives, lorsque les égyptiens avaient à les représenter en bas-relief, ils savaient leur donner des formes sveltes et dégagées comme nous le voyons à la planche 13, n° 1 ; le ventre est éloigné du sol, le monstre ne porte que sur les coudes ; il tient dans sa main une figure symbolique.

Un autre, 13, n° 5, a une forme encore plus hiératique et légère, le ventre est garni de mamelles.

Cette préoccupation de la durée éternelle, constante chez les Égyptiens, leur avait fait adopter la forme pyramidale à base large et solide, pour résister aux tremblements de terre. Dans ce sphinx de face, de la planche 7, tous les détails de la silhouette sont contenus dans une forme pyramidale, accentuée encore par la coiffure très élevée de la figure. Cette coiffure caractérise les rois du nord, le soleil couchant, la mort du soleil ; on en coiffe aussi la tête d'Osiris, représenté sous la forme d'un bœuf dont les cornes s'allongent le long de la mitre.

Thoth. — Isis. — Rha.

La raison. — La sagesse. — Le soleil levant.

On voit quelquefois aussi cette coiffure sur des personnages humains. A remarquer la largeur des épaules de la figure de la planche 8, n° 2.

Sur la planche 5, n° 7, nous voyons une représentation du dieu Thoth (personnification de la sagesse), un homme avec un cou et une tête d'Autruche, portant sur ses épaules un fardeau de forme bizarre sur la face duquel se voit une image du soleil.

La planche 10, n° 6, nous montre Rha, un homme à tête d'aigle ou d'épervier personnifiant le soleil levant : il tient à la main les clefs du Nil fécondant.

Un sphinx avec la même tête ; même planche, c'est une autre représentation du même personnage.

Voici une figure d'une grande élégance, planche 11, n° 1 ; c'est Isis, la déesse de la terre. Elle est ailée, mais ses ailes ne sont pas surajoutées comme nous en verrons tant d'exemples par la suite ; ce sont les bras eux-mêmes qui, garnis de plumes, deviennent des ailes. La tête, d'un profil très pur, est coiffée de l'Uræus.

Les Égyptiens donnaient aussi des formes emblématiques à leurs vases. En voici trois, n°s 2, 3, 4, de forme très caractéristique : l'un de ces vases surmonté d'une tête d'Osiris présente une ornementation très compliquée, des colliers sont passés autour du cou de la tête de femme et tiennent suspendus un médaillon carré du bœuf Apis, deux oiseaux, puis plus bas un Uræus et un Scarabée ; de plus, une figure humaine orne de chaque côté la panse du vase, la tête est coiffée de l'Uræus, symbole de la résurrection de l'âme. Autre figure symbolique, planche 6, n° 6 : un lion couché, représentation de la force, de la puissance, il porte sur le poitrail des hiéroglyphes indiquant le roi dont il est la personnification.

Jupiter Ammon. — L'Uræus. — Le Scarabée.

Époques plus récentes.

L'Ammon est une création plus récente, cette figure à tête de bélier est la personnification de Jupiter et ce nom d'Ammon rappelle les sables du désert, le pays de la soif. La

figure 4 de la planche 12 est vue de profil et tient entre ses pattes une petite figurine sur laquelle elle appuie le menton.

Une autre figure, pl. 12, n° 1, représente le même personnage vu de face et coiffé de l'Urœus; ce symbole est reproduit à l'infini en Égypte, on le trouve partout, au fronton des temples, sur le linteau des portes, dans les coiffures, dans les bijoux.

Le Scarabée, symbole de la génération, est comme l'Urœus très répandu dans l'art Égyptien. Il est quelquefois représenté avec une tête de bélier, puissance divine, génération universelle; toutes ces idées s'allient, se mêlent, se pénètrent, se compliquent de plus en plus et donnent naissance à cette multitude de monstres qui caractérisent l'art Égyptien.

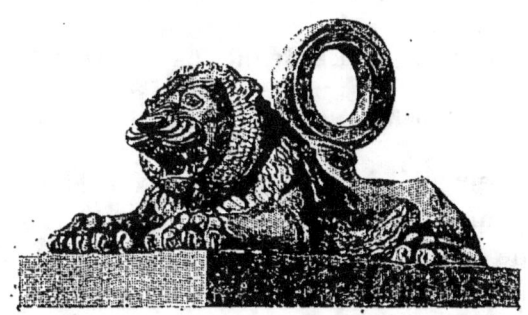

Fig. 58. — Lion de belle allure (Ninive). L'anneau placé sur le dos est bien raccordé et d'une bonne proportion.

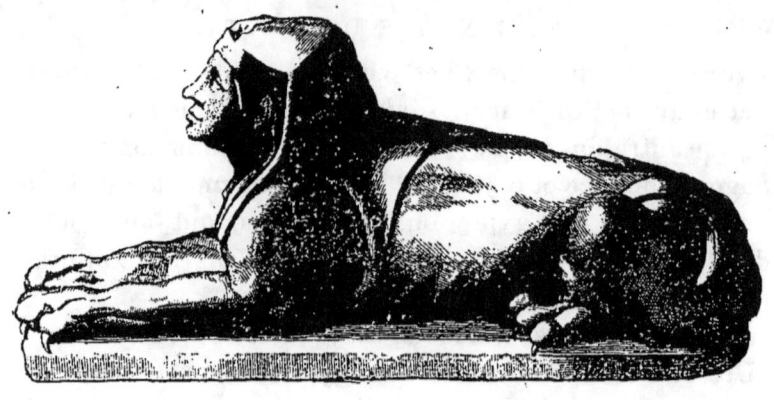

Fig. 59. — Sphinx cercopithèque (Sorte de singe à longue queue).

CHAPITRE II

Assyrie. — Le Sphinx de Ninive.

Grande recherche de la vérité.

Si nous passons à l'Assyrie nous trouvons des monstres également, mais en nombre bien moins considérable, beaucoup ont de l'analogie avec ceux de l'Égypte. Tout le monde connaît le Sphinx colossal dont le Louvre possède plusieurs spécimens, planche 14, n° 1.

Un corps de taureau, ailé, orné de poils régulièrement frisés et alignés ; puis une tête humaine à longue barbe et à chevelure abondante traitées comme les autres parties poilues.

La tête est coiffée d'une mitre terminée par une couronne de plumes.

Une des particularités très remarquables de cette figure, qui est toujours appuyée à une muraille et sur l'angle de

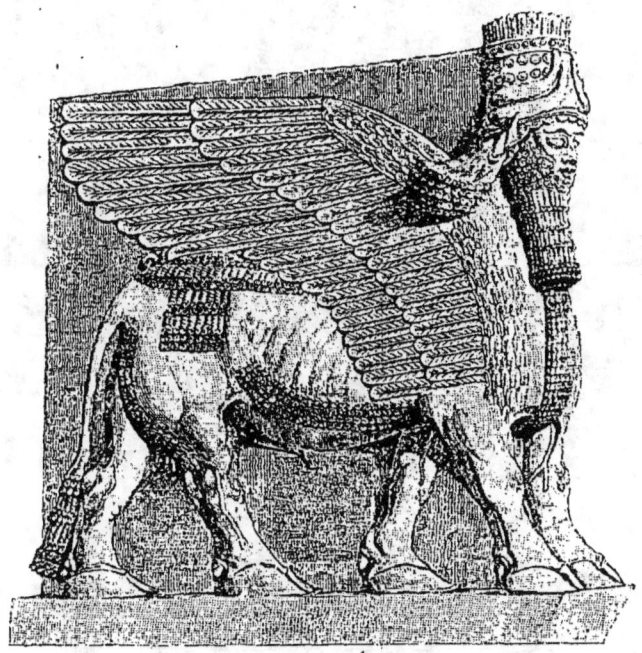
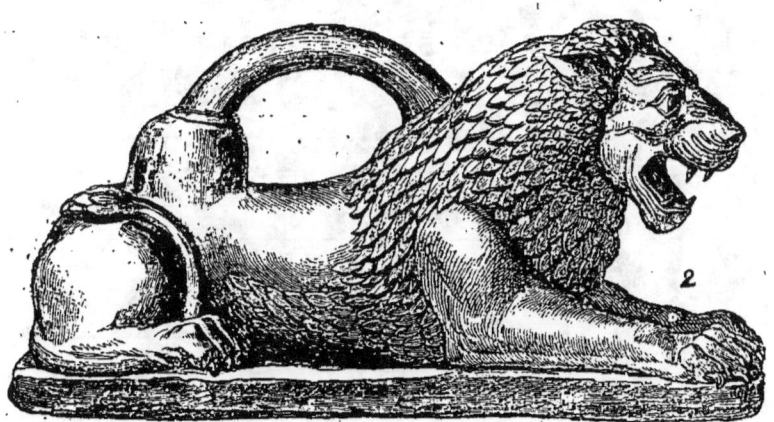

PLANCHE 14. — 1. Sphinx de Ninive. — 2. Poids assyrien en bronze, en forme de lion. (FIG. 60 et 61.)

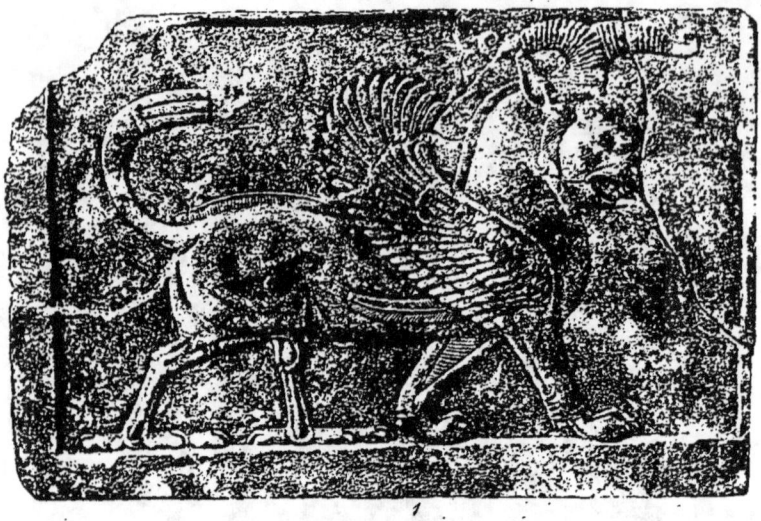

PLANCHE 15. — Taureaux ailés; le n° 2 provient du palais de Sargon (art Assyrien). Musée national du Louvre. (FIG. 62 et 63.)

retour, c'est la disposition des jambes qui sont au nombre de cinq, ce qui permet de voir l'animal complet de profil ou de face. Mais si on le regarde de trois quarts, l'effet est bizarre car les cinq jambes apparaissent à la fois.

La Chimère.

Revêtements de faïence émaillée.

La Chimère est une sorte de lion ailé avec un bec d'aigle, coiffé d'une paire de cornes. Les pattes de devant sont d'un lion; les pattes de derrière sont d'un aigle, la queue se termine par un trident. Pl. 15, n° 1.

Tout étrange que soit cet animal, il ne laisse pas d'être de très belle allure; la patte d'aigle s'attache assez logiquement à la cuisse du lion et quant à l'aile c'est plutôt là un ornement qu'un membre supplémentaire.

Un taureau ailé du palais de Sargon est aussi d'un grand caractère décoratif, pl. 15, n° 2. La tête est très belle, l'œil est vivant. Les parties velues sont exprimées selon la formule constante; ce sont des tire-bouchons régulièrement alignés et divisés généralement en plusieurs étages sur la hauteur.

Caractères de l'art Égyptien et de l'art Assyrien.

Le Symbole. — La Nature.

L'art Égyptien cherche la simplicité dans la ligne, se préoccupe peu des détails, en dehors de ceux qui sont rigoureusement nécessaires à l'expression de l'idée; l'art Assyrien, beaucoup moins grand, d'un style moins pur, excelle dans la représentation des détails réels. On voit au

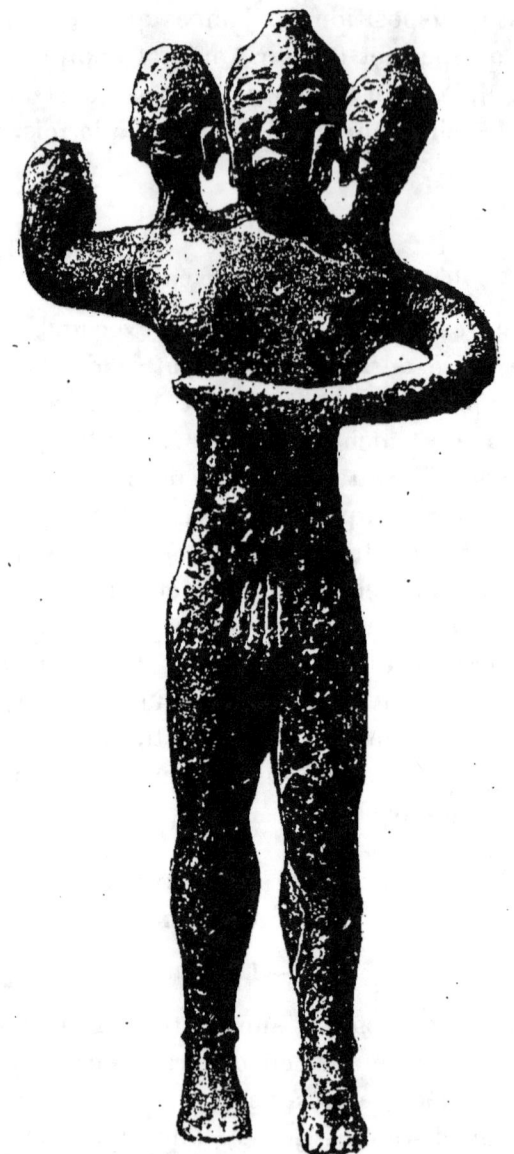

Planche 16. — La triple Hécate (bronze du Musée de Lyon).
(Fig. 64.)

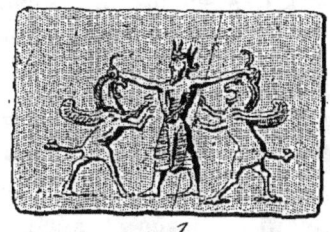
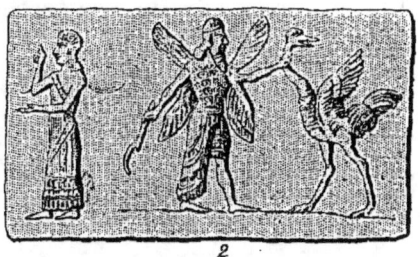
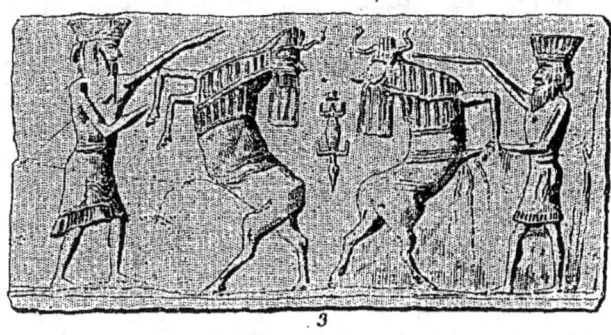
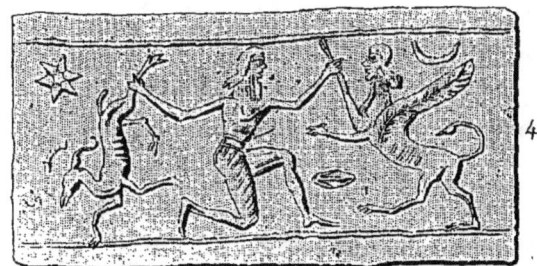

PLANCHE 17. — 1, 2, 3, 4, 5. Figures emblématiques; rouleaux assyriens. (FIG. 65 à 69.)

Louvre des bas-reliefs représentant des scènes de la vie journalière, détaillées avec un soin extrême ; les hommes, les chevaux avec leurs harnachements, le détail des chars, tout est exprimé de façon méticuleuse. Dans les figures de grande taille, bas-reliefs ou autres, les détails de la musculature, les frisures du poil, comme nous le voyions tout à l'heure, jusqu'aux veines, sont précisés et accentués avec grande sûreté et grande vigueur. Il en est de même des détails d'ajustement des personnages et de l'ornementation des coiffures, des armes et des vêtements.

Cette recherche attentive de l'expression de la nature chez les Assyriens, les portait beaucoup moins que les Égyptiens à créer des monstres pour exprimer leurs idées. Aussi, en dehors de ceux que nous avons signalés en commençant, en voit-on peu. Quelque personnage pourvu d'une double paire d'ailes qui se développe derrière lui sur le fond du bas-relief ; comme dans cette scène sacrée de la planche 17, n° 2, où un personnage de ce genre tient par le cou une autruche, tandis qu'une sorte de diacre tourné en sens inverse fait un geste comme pour parler à la multitude, ou cet autre personnage à genoux tenant de la main droite une chimère par la patte et de la gauche une antilope, 17, n° 4.

Dans une autre scène, 17, n° 3, deux grands prêtres coiffés de tiares font des gestes sacrés en face de deux animaux étranges, sortes de Lamas à tête humaine. Dans une autre encore, un personnage coiffé d'une tiare dompte deux chimères, 17, n° 1.

Généralement, les personnages représentés ont sur une partie de leurs vêtements une série de caractères cunéiformes qui, pour les initiés, raconte les particularités de l'être représenté, et cette écriture, de forme abstraite,

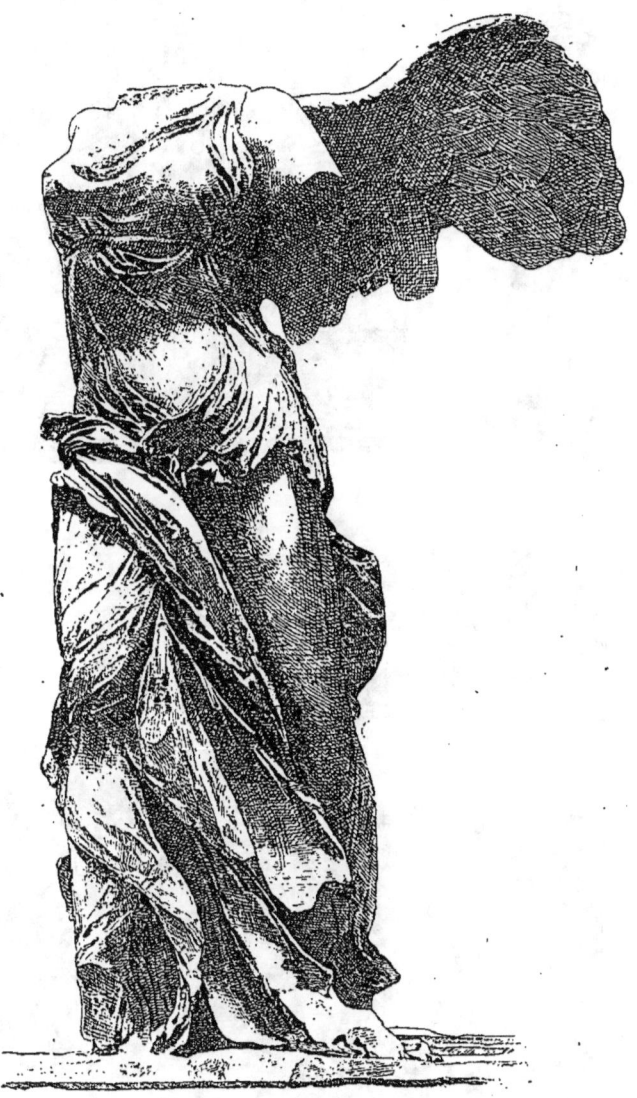

PLANCHE 18. — Victoire de Samothrace (statue de l'époque des successeurs d'Alexandre.) (FIG. 70.)

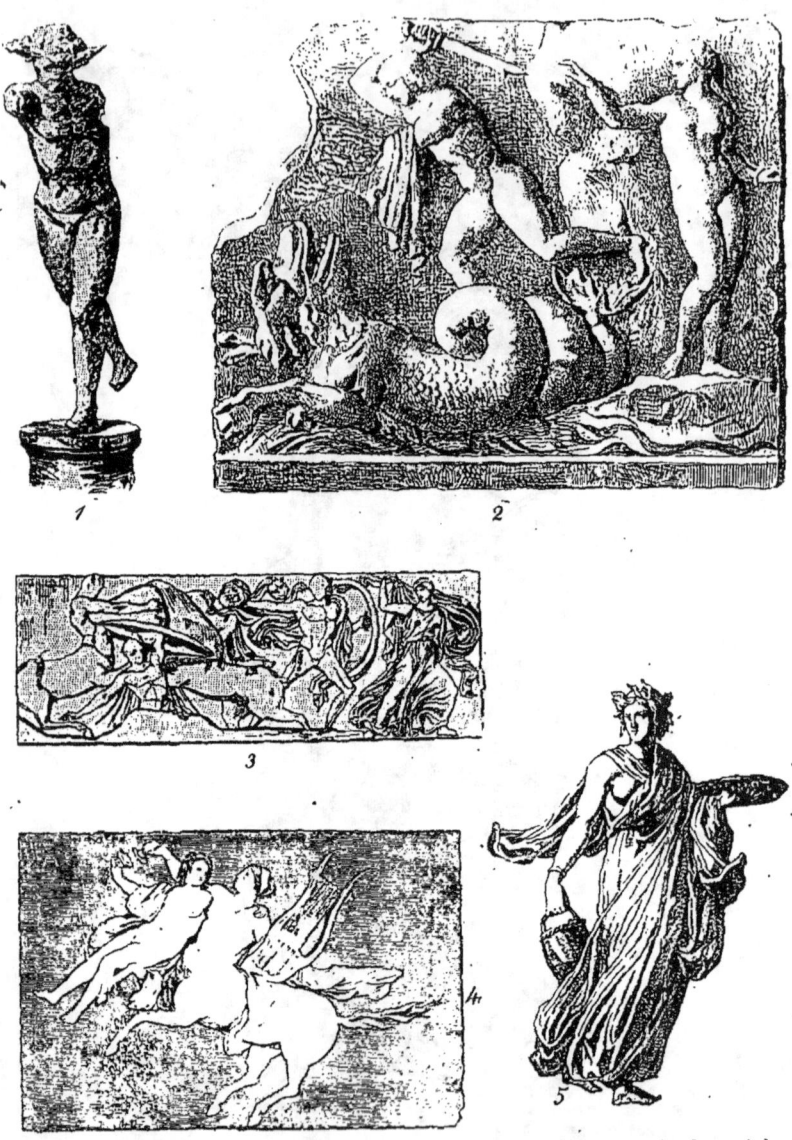

PLANCHE 19. — 1. Mercure. — 2. Persée délivrant Andromède (bas-relief grec). — 3. Combat des Centaures et des Lapithes (Parthénon). — 4. Centauresse et jeune homme jouant des cymbales et de la lyre. — 5. Femme drapée (peinture.) (FIG. 71 à 75.)

remplace l'écriture figurée des Égyptiens chez lesquels, comme nous l'avons remarqué, les idées étaient exprimées par des formes multiples et surajoutées les unes aux autres.

On peut voir à la planche 14, n° 2, un exemple de cette recherche de la vérité dans la forme naturelle qui caractérise l'art Assyrien; c'est un objet usuel, un poids en bronze, sauf la crinière qui affecte l'apparence d'un plumage, ce lion est naturel, la disposition de la queue fait un heureux contraste avec l'anneau qui sert à soulever le poids.

Influence de l'art de l'Orient.

L'Art en marche vers l'Occident.

Cet Orient mystérieux et profond, dont la civilisation a précédé de tant de milliers d'années toutes les autres civilisations, a répandu son influence sur tout l'ancien monde, et aujourd'hui que son mystère est en grande partie pénétré, on y découvre l'origine d'un grand nombre d'idées exploitées dans la suite par la Grèce, par le monde romain, notamment dans l'art étrusque et même; grâce au lent cheminement des transformations successives, jusqu'à nos jours.

Le *Moniteur du dessin* a donné il y a déjà quelque temps un tableau d'ensemble intitulé *Les routes de l'Art* qui montre d'une façon très saisissante cette marche de l'humanité au point de vue artistique.

Par l'Ionie, la civilisation et l'art de l'Orient ont pénétré en Grèce. Ils ont rencontré là un terrain admirablement préparé pour s'y développer et y donner une moisson tellement riche, tellement abondante, que le monde qui s'en repait depuis plus de 20 siècles ne paraît pas encore près de s'en rassasier.

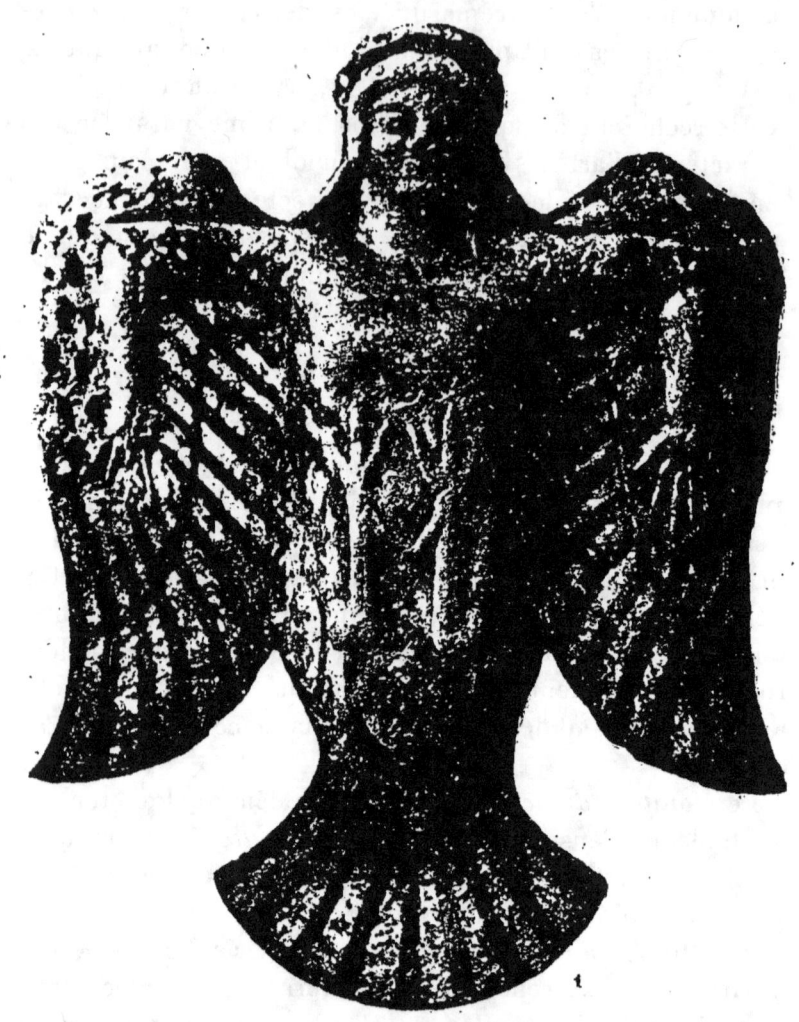

PLANCHE 20. — Figure de sirène étrusque en terre cuite (Fig. 76).

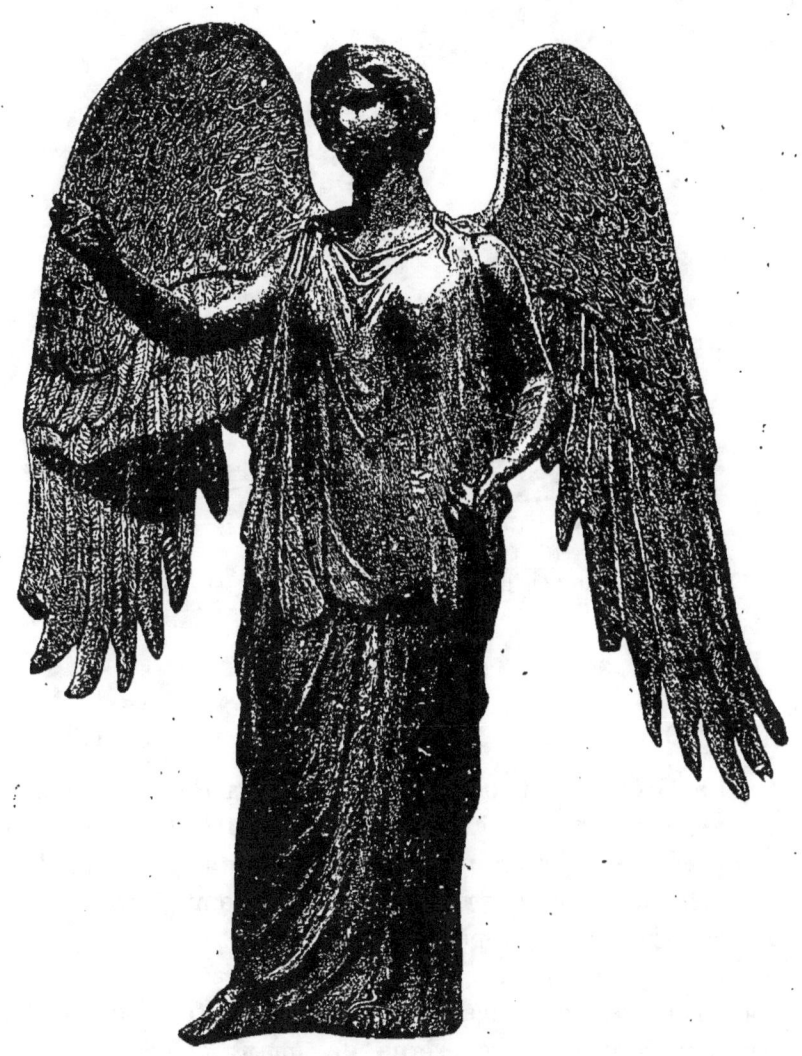

Planche 21. — Victoire (bronze du Musée de Lyon. (Fig. 77.)

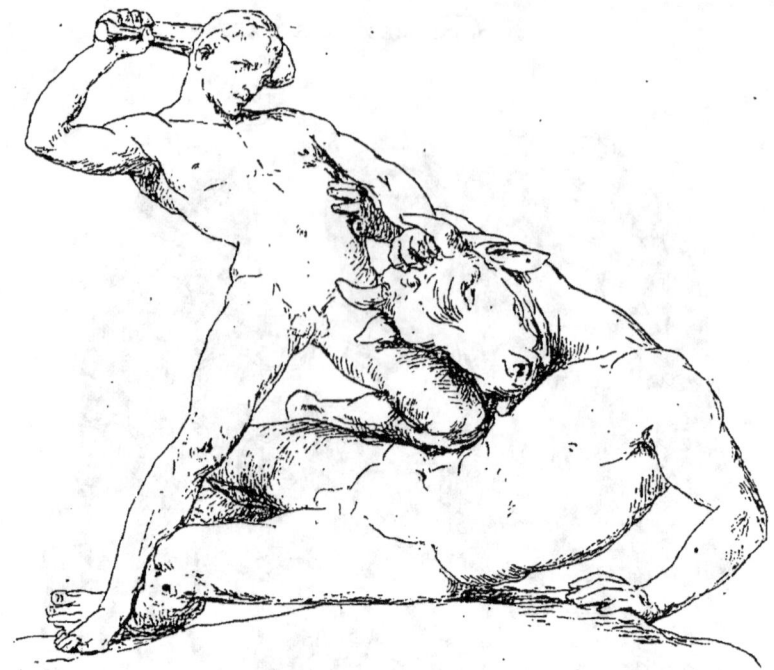

Fig. 78. — Thésée terrassant le Minotaure (statue de Ramey).

CHAPITRE III

Origines de la Grèce. — Temps homériques.

La Grèce fut d'abord habitée par les Pélasges, peuple grossier et féroce qui n'a laissé comme trace de sa domination que des monuments aux matériaux énormes dont on a trouvé quelques vestiges et qu'on nomme monuments pélasgiques ou cyclopéens.

Les Pélasges furent remplacés vers le XVIe siècle avant notre ère par les Hellènes : c'est cette époque qu'on nomme du nom générique de *temps homériques*. On trouve dans l'Iliade une description des armes d'Agamemnon — deux dragons ornent sa cuirasse. — Nous ne pouvons juger de la valeur décorative de ces figures que par analogie. La poésie de ce temps, qui est parvenue jusqu'à nous, avait atteint un tel degré de perfection,

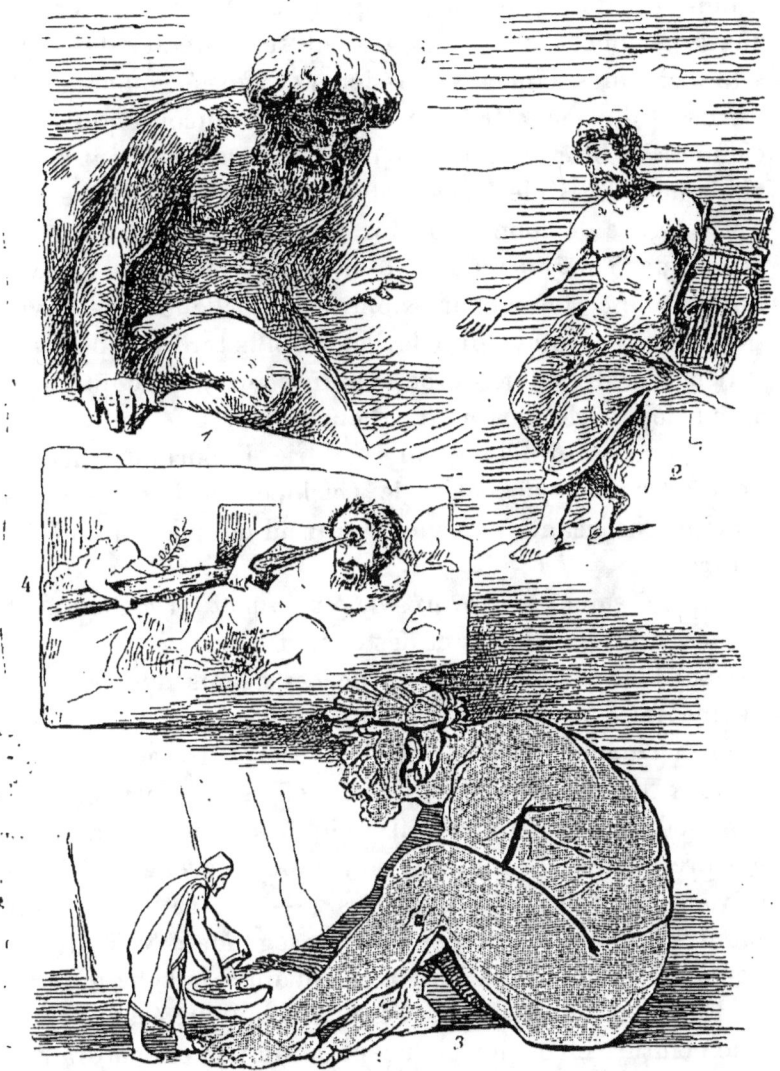

PLANCHE 22. — 1. Cyclope d'Ottin à la fontaine de Médicis. — 4. Ulysse crevant l'œil de Polyphème (peinture étrusque). — 2. Polyphème pasteur (estampe trouvée à Herculanum). — 3. Ulysse versant le breuvage à Polyphème, d'après Flaxman. (FIG. 79 à 82.)

témoignait d'un goût si pur qu'il est difficile de croire que les mêmes hommes pouvaient se contenter dans les arts plastiques d'images grossières et sans élégance.

Aussi, doit-on attribuer une date beaucoup plus ancienne à ce bronze du musée de Lyon, qui représente probablement la triple Hécate et qui occupe la planche 16. Cette figure de conception bizarre n'offre guère d'intérêt artistique. Tout au plus peut-on découvrir dans la tête du milieu une certaine expression qui rappelle le type égyptien et fait prévoir ce que deviendra plus tard le type grec.

Il en est de même de ce centaure primitif, dont nous avons déjà parlé plus haut. (Planche 4, n° 5.)

Un monstre qui joue un rôle très important dans les poèmes homériques c'est le Cyclope. — Les Cyclopes étaient des géants pourvus d'un seul œil placé au milieu du front.

Ils obéissaient aux ordres de Vulcain et forgeaient avec lui les armes des héros et des demi-Dieux.

Dans l'Odyssée on voit un de ces géants appelé Polyphème faire prisonnier Ulysse et ses compagnons et les enfermer dans la caverne où il garde ses troupeaux. L'astucieux Ulysse parvient à griser le monstre et pendant son sommeil lui crève son œil unique à l'aide d'un tronc d'arbre appointi. Une fois son ennemi aveugle, Ulysse s'évade avec ses compagnons. — Notre planche 22 montre différents épisodes de cette légende : N° 3, Ulysse versant le breuvage à Polyphème d'après la belle gravure de Flaxman. — N° 4, Ulysse crevant l'œil du géant, d'après une peinture étrusque : conception un peu caricaturale et humoristique. — N° 2, Polyphème, pasteur, jouant de la lyre, d'après une estampe trouvée à Herculanum. — Cette composition est inspirée par des poésies de beaucoup pos-

térieures aux temps homériques. — Le géant terrible a fait place à un amoureux quelque peu ridicule qui paraît échappé d'une idylle de Théocrite : c'est de l'art de décadence : ici l'artiste, tout en donnant à son Polyphème l'œil frontal qui caractérise les cyclopes, lui a laissé les deux yeux normaux ce qui est absolument contraire à la légende, puisqu'il suffit à Ulysse de crever l'œil frontal de Polyphème pour le rendre aveugle.

N° 1. Le quatrième motif de notre planche est tiré du beau groupe d'Ottin à la fontaine de Médicis, de Paris.

Polyphème surprend Acis et Galathée et va se venger de son rival en l'écrasant sous un rocher. Nous retrouvons ici la sauvagerie caractéristique du Cyclope qui fait une fort belle opposition au groupe si gracieux des deux jeunes gens dont la blancheur marmoréenne et la suave nudité s'épanouit au bas de la fontaine.

Période Asiatico-Archaïque.

Commencement du culte de la forme.

La période qui succède aux temps homériques est appelée asiatico-archaïque. L'art grec s'imprègne des courants qui lui viennent d'Asie et, de plus en plus, les fait siens.

La croyance aux symboles devient tout à fait secondaire. La foi, qui domine les productions de la Grèce, celle-là très réelle, c'est la foi dans la beauté, c'est le culte de la forme pour elle-même. La Grèce acceptera les inventions plus ou moins fantastiques qui lui viennent d'autre part, mais elle les affranchira de l'étroite et rigide enveloppe symbolique dont elle les trouve revêtues. Ses artistes n'y voient qu'une occasion de développer la

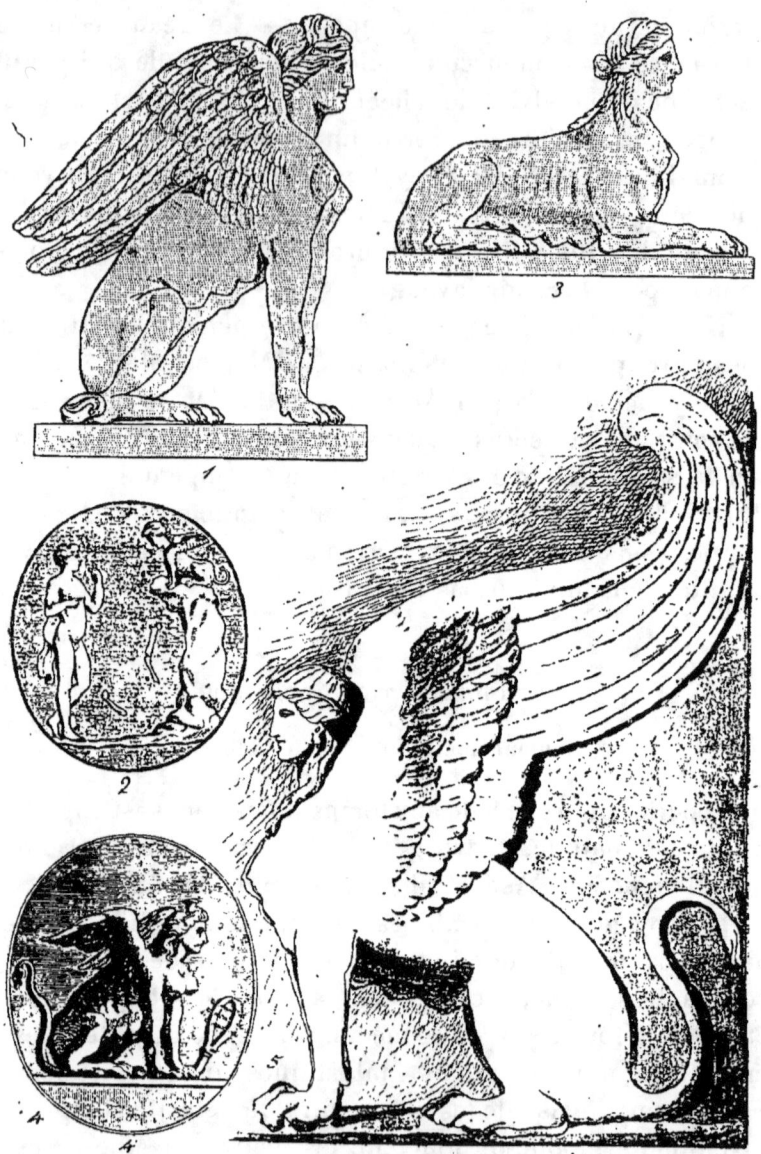

PLANCHE 23. — 1, 3, 4, 5. Sphinx grecs. — 2. OEdipe devinant l'énigme du sphinx (bas-relief antique). (FIG. 83 à 87.)

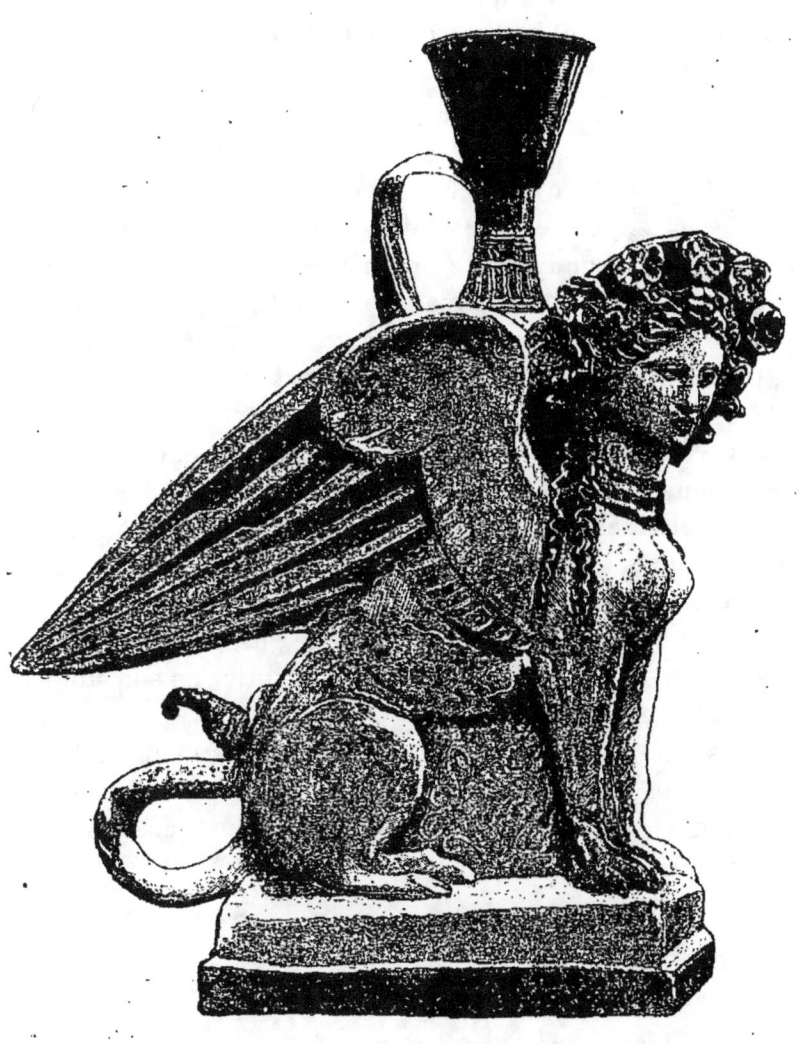

Planche 24. — Vase à parfums en terre cuite (Fig. 88.)

richesse plastique et l'opulence des formes. Ils créent des monstres, eux aussi, mais ils s'inquiètent beaucoup plutôt de leur rôle décoratif que de leur signification symbolique dont ils paraissent se soucier médiocrement.

V° siècle. — Apogée.

L'art grec trouve son apogée au ve siècle, siècle de Périclès, siècle de Phidias, peut-on dire aussi justement. Ce grand artiste domine en effet tout le siècle par l'impulsion qu'il donna à la sculpture, par le caractère de grandeur et de simplicité de ses productions, dont la tradition se conserve longtemps encore chez ses élèves et ses successeurs.

Cette admirable figure de la Victoire de Samothrace, dont nous donnons un dessin à la planche 18, bien que postérieure de deux siècles au siècle de Périclès, garde encore toutes les qualités de la grande époque et ne serait pas désavouée par Phidias.

Qu'elle devait être belle, quand elle possédait une tête, des bras : qu'on pouvait jouir dans son entier de son admirable mouvement ?

Dans l'état où l'ont mise le temps et le vandalisme des iconoclastes, c'est encore un des plus beaux morceaux qui existe et l'une des adaptations les plus réussies de l'aile à un personnage humain.

L'Aile.

Sa construction anatomique.

L'aile ajoutée à un être déjà muni des membres thoraciques, bras chez l'homme, jambes de devant chez le qua-

drupède, est en effet une des monstruosités les plus difficiles à admettre et qui choquent le plus la raison. — Qu'est-ce qu'une aile, en effet? C'est un bras. La structure anatomique de l'aile de l'oiseau a de grandes analogies avec celle du bras humain. Comme lui, elle s'attache à l'angle externe de l'omoplate muni d'une surface articulaire. Comme le bras, l'aile est formée de trois parties articulées l'une à l'autre : le bras, l'avant-bras et la main. L'humérus, qui s'attache à l'épaule; l'avant-bras, formant avec l'humérus l'articulation appelée le coude et constitué dans l'aile comme dans le bras par deux os, le cubitus à la partie interne, le radius à la partie externe, dont les mouvements de parallélisme ou de croisement permettent l'inclinaison en avant ou le renversement en arrière de la main ou des plumes rémiges de l'aile ; ces mouvements sont appelés pour le bras la pronation et la supination. Il faut donc, pour faire un être humain ailé, que l'artiste admette et fasse admettre à celui qui regarde son œuvre une omoplate munie de deux angles extérieurs formant surface articulaire, munie de deux acromions servant à protéger cette articulation et enfin d'un humérus double articulant le bras en avant, l'aile en arrière.

Diverses tentatives.

Pour plaire aux yeux en satisfaisant la raison.

On voit que cette difficulté a frappé quelques artistes qui ont cherché à la surmonter par divers moyens. Déjà, chez les Egyptiens, nous avons vu certaines figures où les ailes sont constituées par un emplumage du bras. Un fort beau bas-relief du tombeau de Rhamsès III, de la xxe dynastie, que l'on voit au Louvre, est un exemple

de cette disposition (fig. 31), ainsi que la figure d'Athor (planche 11, n° 1).

Un autre exemple d'une préoccupation obsédante, c'est cette sirène rudimentaire que nous montre une poterie étrusque (planche 20). Ici, l'artiste semble s'être inspiré de la chauve-souris : les bras carrément posés forment comme l'armature de l'aile qui se relie au corps par une large membrane comme chez l'oiseau nocturne, les pattes repliées viennent s'appliquer sur le devant de la poitrine.

Il est intéressant de faire ce rapprochement entre les conceptions de l'artiste égyptien et de l'artiste étrusque, étant donné que l'Etrurie a pour origine une immigration orientale.

Dans les temps modernes, à l'époque de Louis XVI, nous retrouverons des tentatives analogues, notamment dans des panneaux décoratifs de Charmeton.

Adaptation de l'aile dans l'art Grec.

La figure ailée y joue un grand rôle.

Les Grecs ne paraissent pas s'être inquiétés de cette difficulté anatomique. Ils ont sans hésiter adapté l'aile sur la partie postérieure de l'épaule en laissant subsister les bras à la partie antérieure, se préoccupant avant tout de l'harmonie des lignes, de l'ampleur des masses et de l'équilibre des formes. Nous venons d'admirer la Victoire de Samothrace. Une autre Victoire, figure de bronze du musée de Lyon, est d'une fort belle tournure, les plis de la draperie sont d'une grande souplesse. Les ailes, immenses, s'harmonisent admirablement avec les lignes de la figure, à laquelle elles forment un fond des plus heureux (planche 21).

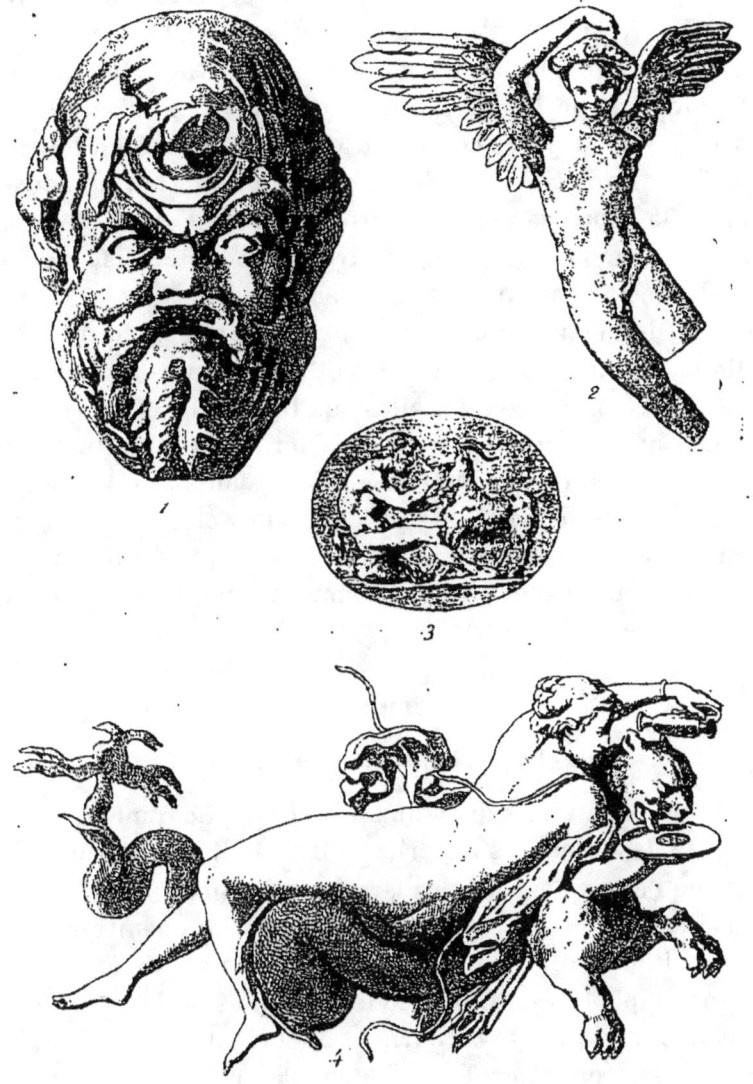

Planche 25. — 1. Masque de théâtre. — 2. Génie volant. — 3. Faune lutinant une chèvre. Pierre gravée. — 4. Néréide portée par une panthère marine. (Fig. 89 à 92.)

Nous trouvons aussi à la planche 25, n° 2, un exemple fort intéressant de l'adaptation de l'aile à l'homme : c'est un génie ailé d'un mouvement très accentué. L'aile droite accompagne le bras élevé de façon très heureuse. On ne peut savoir au juste comment le bras gauche était tourné, mais la ligne de l'aile de ce côté continue harmonieusement la ligne gauche du corps ; la masse de la tête est augmentée par une coiffure très abondante, disposée en un large rouleau qui dégage bien le visage.

Le Dieu Mercure est aussi doté d'ailes, planche 19, n° 1. Mais ces ailes sont plutôt des attributs que des membres agissants. Mercure a des ailes aux talons, des ailes à la tête.

Ces appendices servent à caractériser la rapidité de son allure et le rôle que jouait ce dieu dans la mythologie. Ses ailes font partie de sa chaussure et de sa coiffure ; un peu comme, de nos jours, les employés du télégraphe portent un fil électrique sur leur casquette ou au collet de leur veston.

Le Sphinx Grec.

Le charme, la beauté... mais la griffe.

L'art Grec a pris le sphinx à l'art égyptien, mais il lui a ajouté des ailes : les Assyriens du reste lui en avaient déjà donné l'exemple. Chez les Grecs, le Sphinx est une femme jusqu'à la poitrine ; le corps se transforme ensuite en celui d'une lionne. Une paire d'ailes très décoratives forme une ligne ample qui continue celle du dessus de la tête. Quelquefois, ces ailes se recourbent à leur extrémité en figure de console ou d'accotoir, planche 25, n° 5.

Nous trouvons une curieuse application de ce monstre à la planche 3 : le corps de la Lionne forme un véritable

58 LES MONSTRES DANS L'ART.

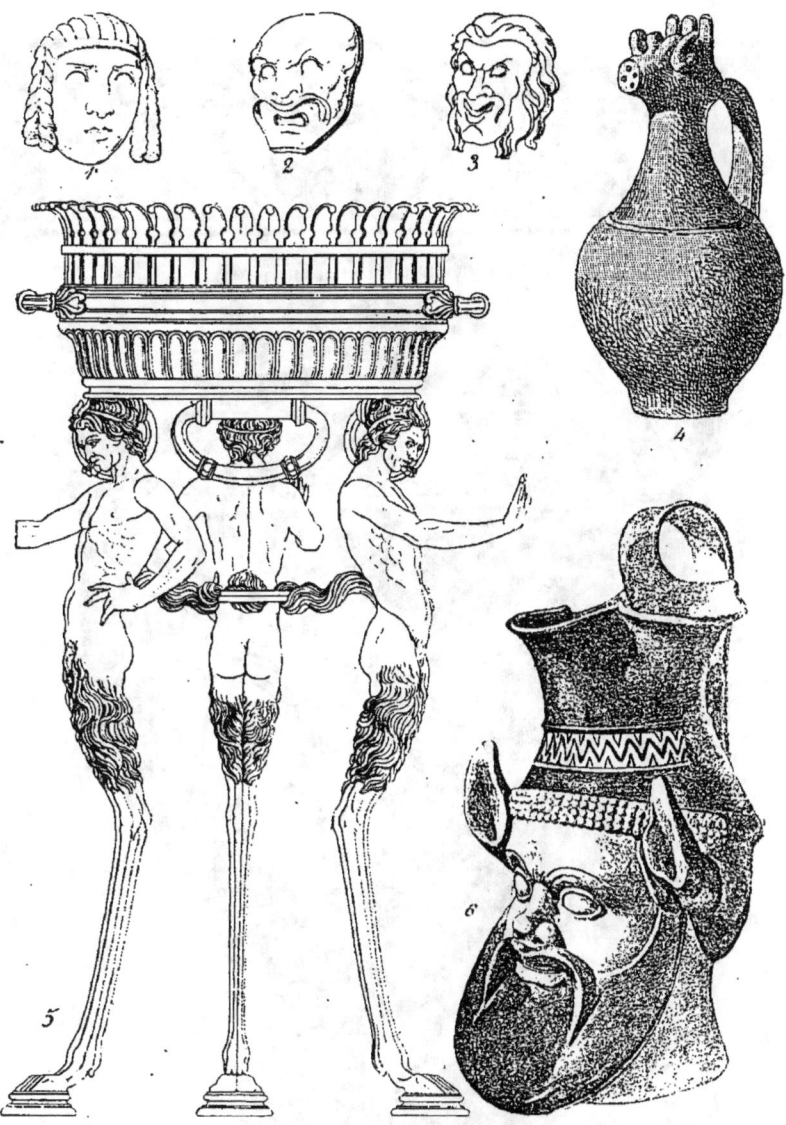

PLANCHE 26. — 1, 2, 3. Masques de théâtre. — 4. Céramique toscane : le sommet rappelle la tête du bélier. — 5. Athénienne : sorte de guéridon porté par trois satyres. — 6. Rython : vase pour la boisson. (Fig. 93 à 98.)

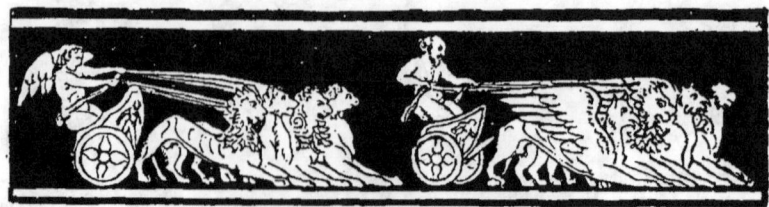

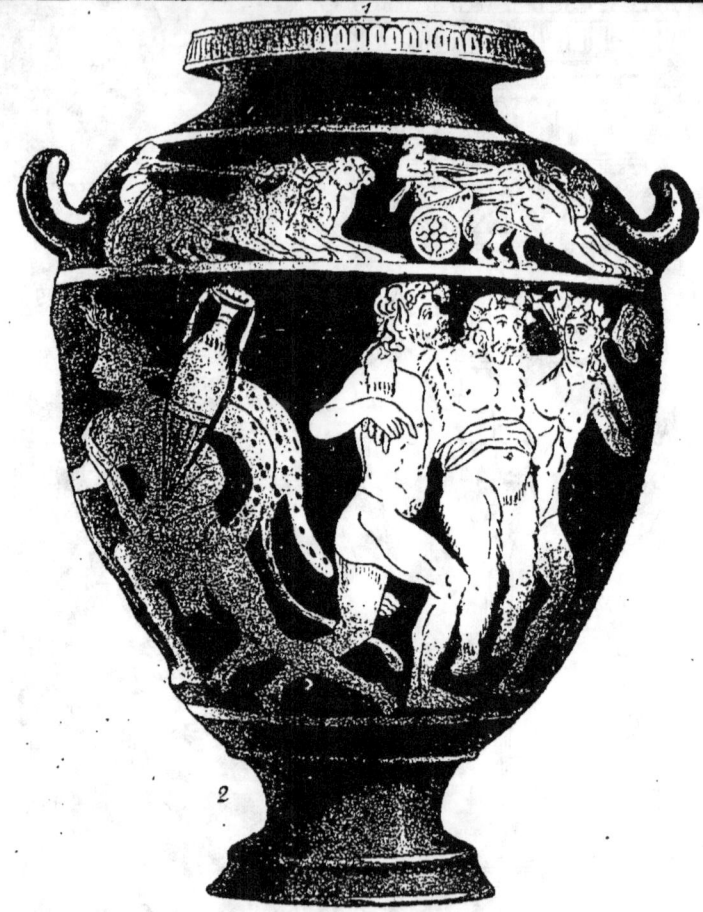

Planche 27. — 1. Développement de l'ornementation. — 2. Vase bachique. (Fig. 99 et 100.)

fauteuil dans lequel est assise une femme. Cette femme a les pieds sur un tabouret dont les faces sont ornées de chaque côté d'un sphinx de petite dimension.

Le Griffon, comme forme, est proche parent du Sphinx. C'est aussi un quadrupède ailé, mais la tête, au lieu d'être d'une femme, est d'un aigle. Le bas-relief de la planche 4, n° 6, dénote un art très raffiné : il a du mouvement, la composition est savante et le monstre est bien conçu.

Sur quelques vases.

Céramique riche et abondante.

Nous trouvons encore un emploi de la figure ailée et des Griffons dans le beau vase de la planche 27. Les vases ont de tout temps présenté aux artistes une surface très propre à la décoration : on mettait cette décoration en rapport avec la destination de cet objet usuel : vase pour les libations, vase pour contenir les liqueurs précieuses, vase à boire. On trouve dans l'art étrusque des vases funéraires ; on enfermait les cendres du défunt dans un vase en poterie décoré en conséquence et surmonté d'une tête humaine. Nous avons vu dans l'art Égyptien deux exemples de vases analogues.

Le vase de la planche 27, de destination beaucoup moins lugubre, est orné sur le col et sur la zone supérieure d'une frise représentant des chars traînés par des attelages de Griffons. L'un de ces chars est conduit par un amour ailé. La panse représente un vieux Silène, soutenu par deux Satyres, tandis qu'un autre personnage vêtu d'une peau de panthère porte dans ses bras un vase apode. Le n° 1 de cette planche donne le développement de l'orne-

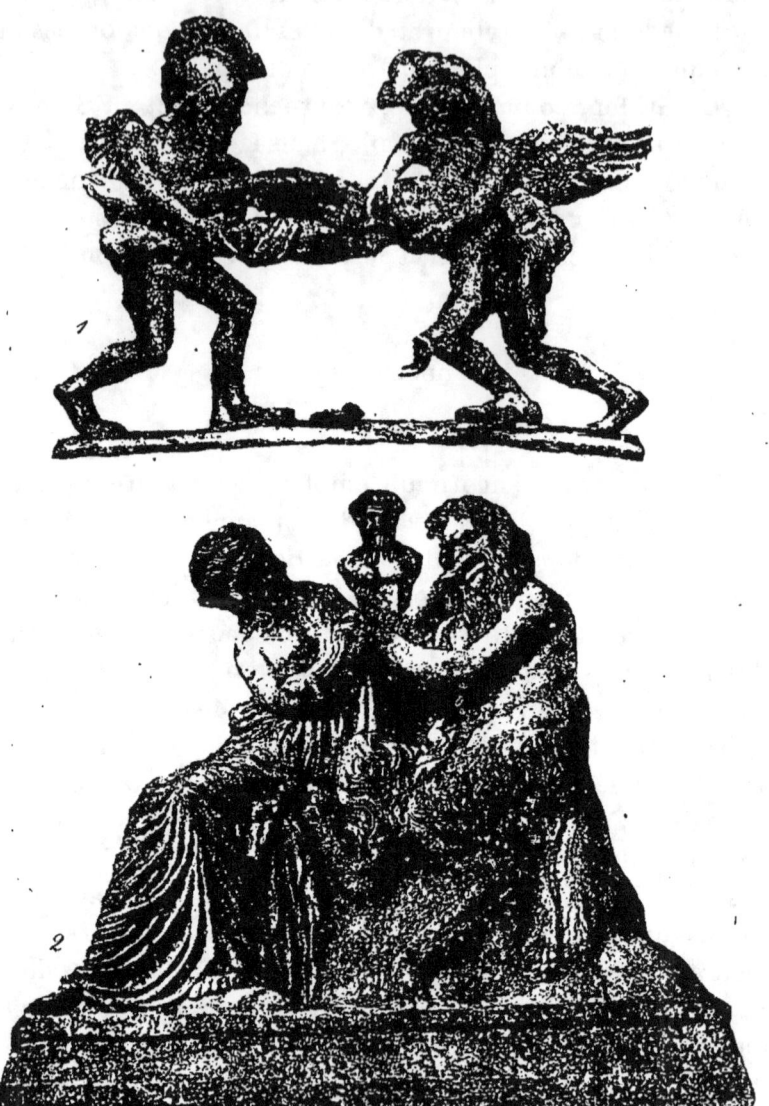

PLANCHE 28. — 1. Guerriers ailés portant un blessé. — Pan et nymphe (terre cuite). (FIG. 101 et 102.)

mentation du col. Cette décoration bachique indique suffisamment que le vase était destiné aux festins.

La planche 24 montre un autre genre de vase d'une forme toute particulière et très originale : un Sphinx de forme très harmonieuse. L'artiste n'a pas cherché la symétrie, mais la cadence et la pondération des lignes. La tête abondamment coiffée d'une couronne de fleurs fait équilibre à la masse des ailes dont la ligne se continue jusqu'au cou de la femme et forme une base heureuse au vase à parfums placé sur le dos du monstre.

Le Satyre. — Le Faune. — Pan.

Avec eux, l'anatomie est satisfaite.

Nous venons de voir dans le vase précédent une décoration où figurent deux satyres.

Ce monstre est très fréquent dans l'art Grec, il paraît lui appartenir en propre, du moins dans la forme définitive qu'il lui a donnée, car les Égyptiens avaient déjà un dieu Pan avec tête et pied de bouc; mais les Grecs en ont fait un personnage jovial, passablement libertin et capricieux et c'est sous cet aspect qu'on le voit toujours dans les représentations artistiques.

A-t-il réellement existé des êtres marchant tout debout avec des pieds de bouc et réunissant ainsi les caractères de l'humanité et de la bestialité?

Cette question est permise à propos des satyres, qui serait absolument folle à propos de tels autres monstres.... les centaures, par exemple. On peut affirmer que jamais il n'a pu exister de centaures. Pour les satyres, il en est tout autrement, et on pourrait admettre parfaitement l'exis-

tence réelle d'êtres ainsi bâtis. — Cette jambe de quadrupède qui se substitue à la jambe humaine apporte une légère modification dans le détail de la forme, mais ne fait disparaître aucune pièce essentielle, n'en surajoute non plus aucune. — On sait, en effet, que le membre postérieur du bouc, comporte comme chez nous le membre inférieur, une cuisse, un genou, un talon ; que la différence, qui commence là, consiste en ce que les quadrupèdes, en général et les boucs en particulier, marchent sur le bout des doigts et ont le talon en l'air, tandis que nous marchons sur la plante du pied et que notre talon touche le sol, que le pied des boucs n'a que deux orteils enfermés dans un sabot, et que le nôtre présente cinq orteils en liberté. — L'art n'a donc pour créer le satyre qu'à le faire marcher sur le bout des orteils, le talon en l'air, et enfermer ses orteils dans un sabot fendu, disposition qui n'empêcherait nullement l'être ainsi bâti de marcher, d'accomplir toutes les fonctions de la vie, d'exister en un mot.

Si donc il est probable que le satyre n'a jamais existé, puisque la science n'en a découvert aucune trace, on ne peut affirmer qu'elle n'en trouvera jamais et ce monstre est une des plus jolies inventions de l'art, une de celles qui satisfont le plus la raison tout en plaisant aux yeux et en charmant l'imagination.

On n'est pas arrivé du premier coup à la conception normale du satyre. — L'art a tâtonné — témoin à la planche 29, n° 3, ce bronze archaïque représentant un satyre dansant — la jambe est manifestement incomplète. Le pied n'a que la région des orteils, il est privé de talon et de canon, autrement dit de calcanéum et de métatarse, aussi le personnage n'a pas l'air de pouvoir tenir et est absolument disgracieux. Des recherches prolongées, une étude plus

approfondie de la structure ont permis par la suite de lui donner la forme définitive sous laquelle cette agréable figure est venue jusqu'à nous. Les artistes de tous les temps en ont fait un usage très fréquent.

Nous venons de le voir sur un vase bachique en compagnie de Silène — c'est en effet une association fréquente — la planche 25, n° 5 nous le montre sur une pierre gravée lutinant une chèvre. — Les mouvements sont très expressifs. La chèvre arcboutée sur ses quatre pieds, cherche à se dégager, mais elle est retenue par la douleur de son poil et de sa barbe tirés, le geste du satyre est naturel, l'expression de son visage très malicieuse : tout cela est très observé et admirablement rendu.

Dryades, Hamadryades.

La mythologie grecque abonde en fables ingénieuses, d'une signification très transparente : beaucoup de ces fables ont une origine utilitaire et avaient la valeur d'ordonnances de police. La fable des Dryades et des Hamadryades est de ce nombre : il fallait éviter la destruction des forêts, inspirer au peuple le respect des arbres. On avait imaginé de leur donner des gardiennes surnaturelles vivant au milieu des bois et ne permettant d'abattre un arbre que pour un motif d'une utilité dûment constatée : c'était les Dryades. — Les Hamadryades faisaient partie de l'arbre lui-même dont elles étaient l'âme. — Malheur au bûcheron téméraire ; il risquait de rencontrer sous sa cognée l'hamadryade qui punissait le sacrilège souvent de cruelle façon.

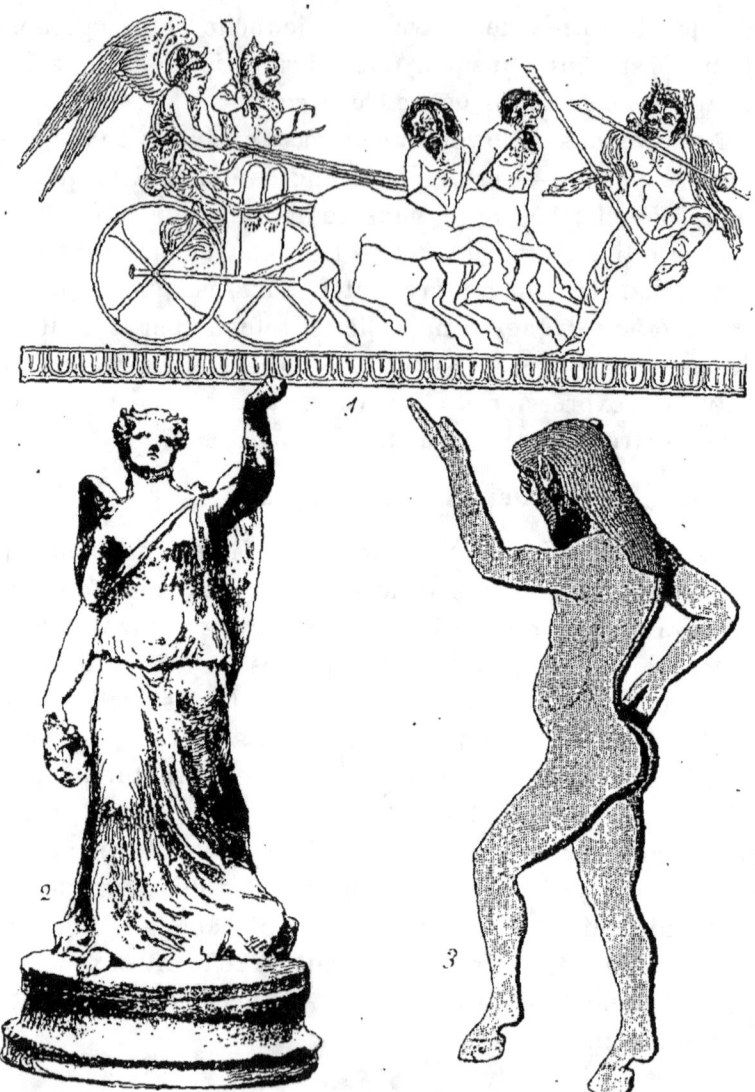

PLANCHE 29. — 1. Parodie de l'apothéose satirique d'Hercule (peinture sur un vase grec). — 2. Figure de la Victoire (Asie-Mineure). — 3. Satyre dansant (bronze archaïque). (Fig. 103 à 105.)

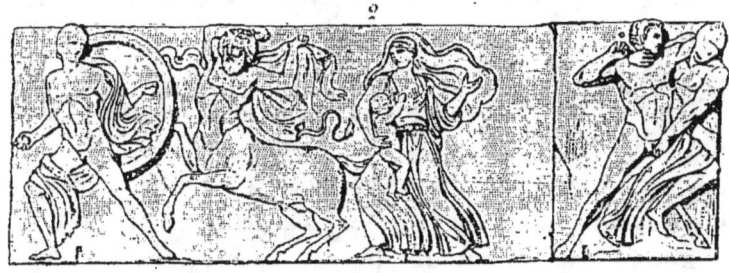

Planche 30. — 1. Vieux satyre et jeune fille (terre cuite de Tanagra). — 2. Combat avec un Centaure. (Fig. 106 et 107.)

Fig. 108. — Masques et figures gréco-romaines.

CHAPITRE IV

Les Poteries étrusques.

Influences asiatiques.

L'art étrusque a tiré un parti charmant du Faune ou Satyre; un grand nombre de poteries les représentent soit dans leur forme même, soit par la peinture qui les couvre.

Nous en donnons quelques spécimens intéressants aux planches 28 et suivantes.

Dans la première, un vieux satyre s'attaque à une jeune fille qui se défend énergiquement; de la main droite elle maintient sa tunique que le satyre veut faire tomber; de la gauche elle arrache la barbe de son agresseur auquel la douleur fait faire une grimace des plus expressives.

Tout cela se passe sous l'œil bienveillant d'un dieu terme dont l'expression indique suffisamment la complicité.

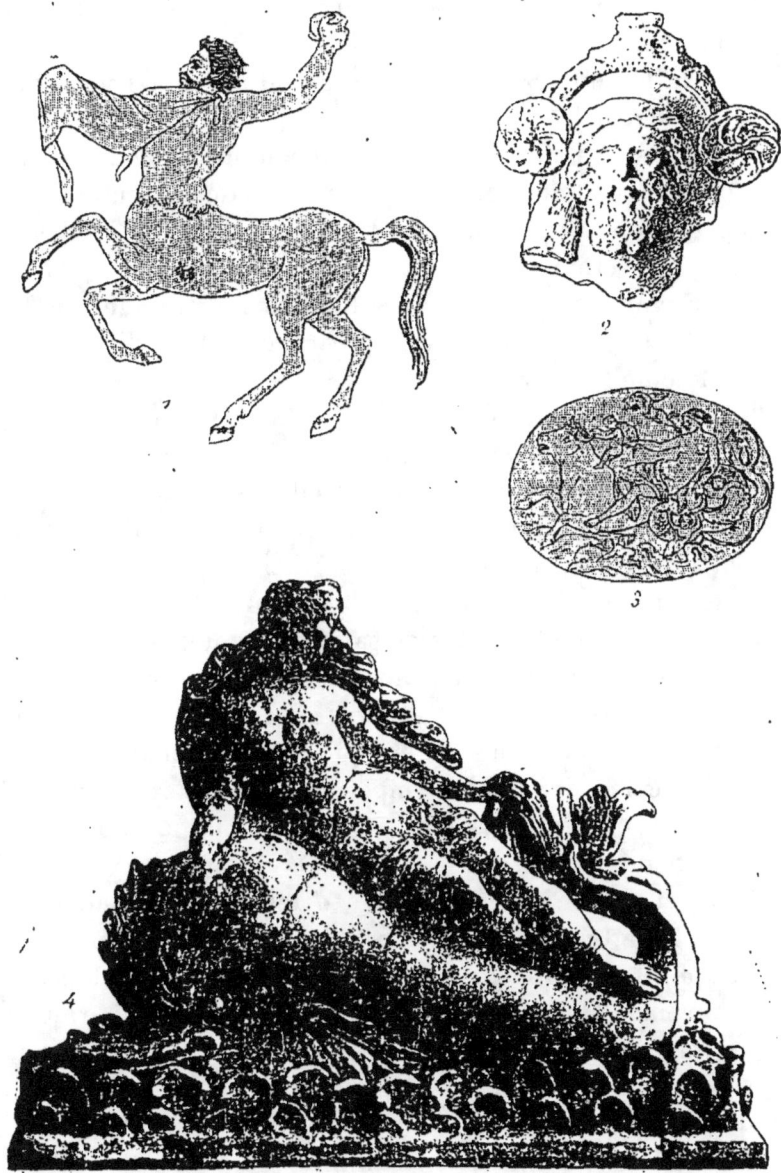

PLANCHE 31. — 1. Centaure, tiré d'une peinture décorative. — 2. Tête votive. — 3. Amphitrite, sardonyx antique. — 4. Vénus marine, terre cuite grecque. (Fig. 109 à 112.)

Ce groupe est charmant de lignes, les mouvements sont d'une justesse admirable.

A la planche 30, n° 1, la scène est toute autre : on paraît être d'accord.

Le contraste est admirable entre le modelé de ces deux corps : quelle douceur dans ce torse de la jeune fille en opposition avec la rudesse du faune et comme ce dernier a bien la tête de l'emploi.

La planche 32, n° 3, nous montre le mariage de Pan. Tout à la joie! Il y a une exubérance extraordinaire dans cette composition.

Un petit amour ailé conduit la danse nuptiale. Pan a une envolée superbe, l'adaptation du corps humain sur les jambes de bouc est absolument satisfaisante. — La jeune femme, qui rêvait peut-être une union mieux assortie, est d'un mouvement très gracieux et la composition est heureusement terminée à droite par la ligne de la petite chèvre qui bondit à côté de sa jeune maîtresse.

Nous aurons bien des fois occasion de revoir des satyres, au cours de cette étude; cet aimable personnage a été fort en honneur à l'époque de la Renaissance, au xviie siècle, dans cet olympe moderne qu'est le parc de Versailles, au xviiie siècle, où il a inspiré à Clodion ses plus belles fantaisies.

Voici encore une merveilleuse terre cuite (planche 31, n° 4). Cette Vénus marine mollement étendue sur un dauphin est d'une grâce, d'une souplesse admirables, le mouvement franchement accentué sans effort s'harmonise au mieux avec la ligne du dauphin dont la queue retroussée forme un appui à la main gauche de la femme et détermine une masse dont la hauteur, par rapport à la tête du dauphin établit l'équilibre de la composition et

l'empêche de tomber avec toutes les lignes qui descendent vers la droite. La draperie derrière la Vénus fait un fond très heureux à sa poitrine et à sa tête et fait valoir la simplicité et la finesse de leur modelé par les ombres que donnent ses plis nombreux et serrés.

Nous avons vu des vases égyptiens affectant la forme de personnages complets : c'est généralement ainsi qu'au début des civilisations on conçoit le vase. — Le nom qui est resté aux différentes parties : col, ventre ou panse, jambe, pied, rappellent une forme originelle souvent très voisine de la réalité.

Ici, dans ce Rhyton, vase à porter le vin sur la table (planche 26, n° 6), le potier a pris pour motif une tête seule, mais avec quel art il a su adapter les formes naturelles à la destination de son pot ! Le cou et la barbe largement étalés forment une base solide : les oreilles portées en avant équilibrent à merveille la coiffure relevée pour former l'anse.

Sur cette même planche, une autre poterie très élégante de forme et bien appropriée à l'usage, ne rappelle guère une forme animale que par une sorte de museau allongé et par des espèces de cornes qui s'enroulent de chaque côté.

Excursion en Asie mineure.

La Méditerranée semble avoir fait communier, au doux balancement de ses flots azurés, toutes les nations qui vivaient sur ses bords, dans une heureuse harmonie d'art et de délicatesse. Nous étions en Etrurie. Voici que du bord opposé, des rives de l'Asie mineure apparaît une

LES MONSTRES DANS L'ART.

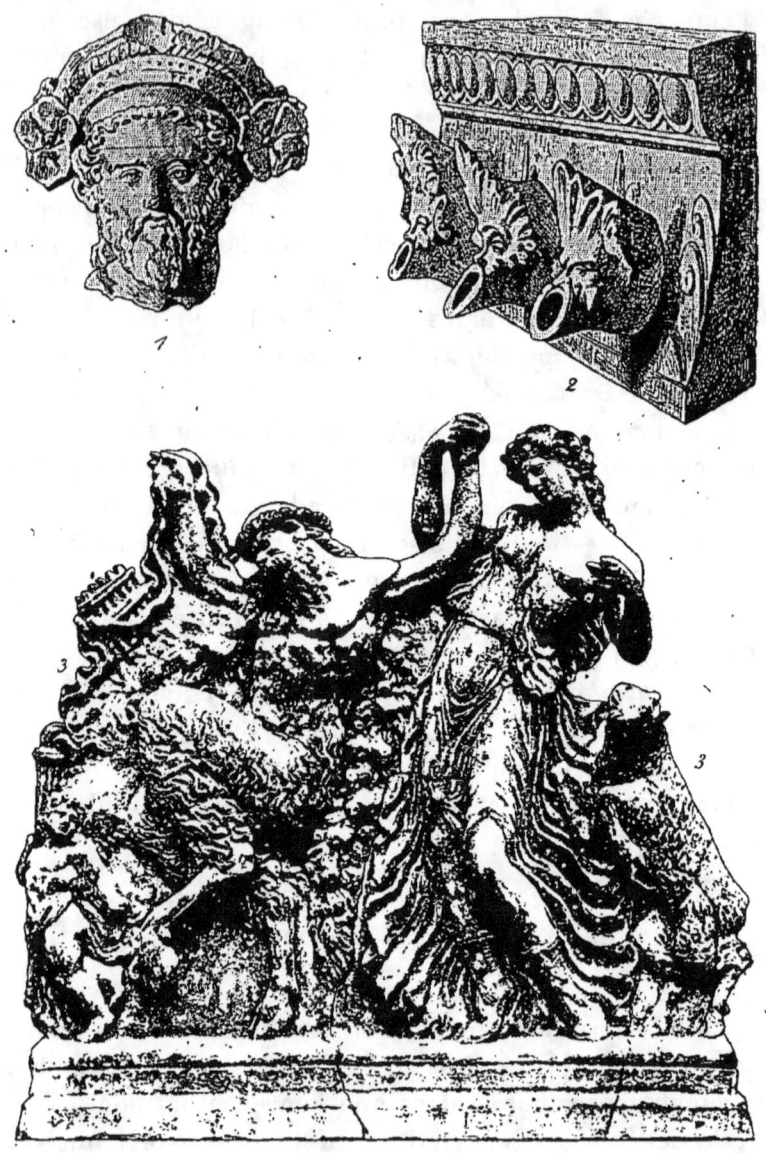

PLANCHE 32. — 1. Tête votive. — 2. Couronnement d'un chéneau et gargouiller. — 3. Mariage de Pan, terre cuite. (FIG. 113 à 115.)

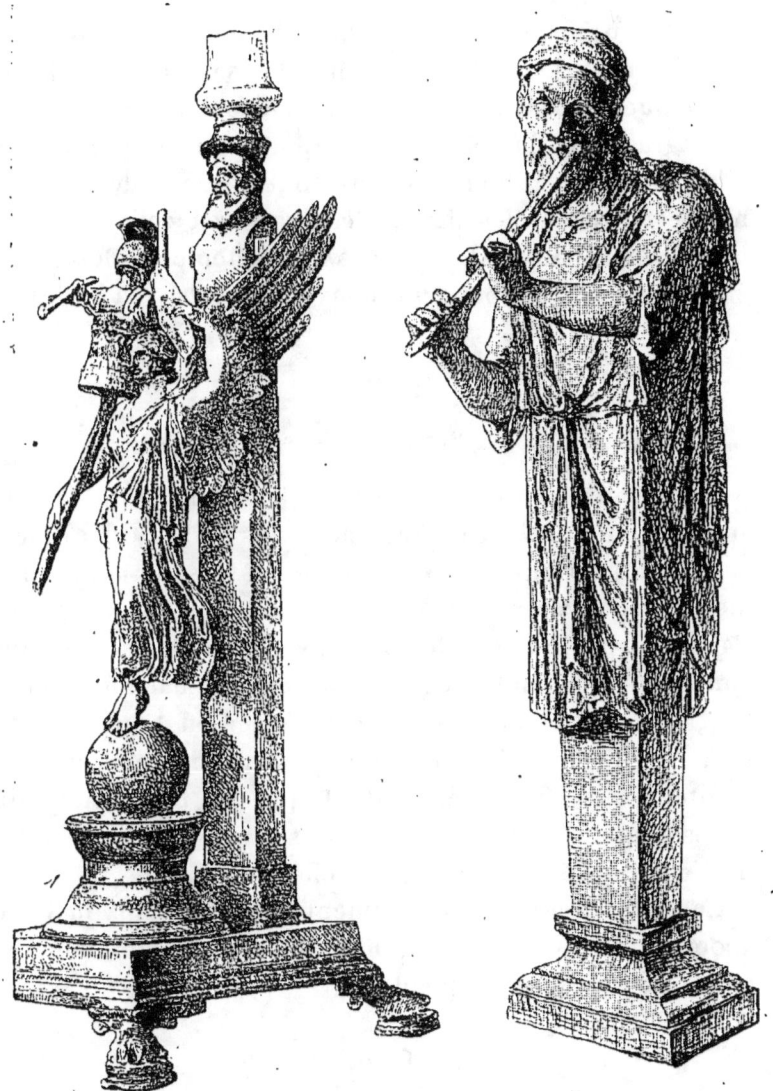

Planche 33. — 1. La Victoire de Pompéi. — 2. Terme; Faune jouant de la flûte. (Fig. 116 et 117.)

adorable figurine, planche 29, n° 2, en terre cuite également, représentant la Victoire. Le sein droit est à nu, ainsi que le bras ; le gauche est élevé dans un geste des plus gracieux ; la main droite tient une couronne ; les ailes abaissées le long du dos sont d'une cadence charmante et relient les lignes des bras avec celles du vêtement qui recouvre les jambes. Ce vêtement, flottant et élargi vers le bas, donne un mouvement très vif à la figure.

La Gaine.

Ses proportions.

Nous trouvons à la planche 33, n° 2, une intéressante application d'une forme fréquente dans l'art : c'est la gaine.

Les proportions de ce joueur de flûte sont admirablement respectées, de sorte qu'au premier abord on ne s'aperçoit pas qu'on a devant les yeux une personne sans jambes, — ces jambes existent en réalité, seulement, elles sont enfermées dans une gaine. C'est, en effet, une condition que l'on ne doit pas négliger dans ces motifs ornementaux appelés gaines, il faut que les proportions du corps humain soient respectées et se retrouvent entre les parties visibles et les parties cachées.

Cette loi a été rigoureusement observée dans la belle époque grecque où la Cariatide, le dieu Terme, la gaine ont été d'un usage fréquent.

La Cariatide.

Origines. — Usage.

La Cariatide est une figure de femme tenant lieu de colonne pour soutenir l'architrave : la femme ainsi repré-

sentée est souvent sans bras, ce qui justifie la place que nous lui donnons dans notre étude. Souvent aussi, elle est enfermée dans une gaine depuis la ceinture.

Est-ce la Cariatide qui a précédé la colonne ou la colonne qui a précédé la Cariatide? La question a été controversée : certains ont voulu voir dans le chapiteau de la colonne un souvenir de la corbeille et de la coiffure de la jeune fille, dans les cannelures qui ornent le fût de la colonne un rudiment des plis de vêtements.

Il semble plus naturel d'admettre que l'homme a commencé par imiter avec de la pierre le poteau de bois primitif avec lequel il soutenait le toit de sa cabane, puis a orné ce fût de pierre, l'a cannelé, l'a agrémenté de toutes façons et, finalement, cherchant toujours du mieux, du nouveau, a eu l'idée de remplacer cette colonne par une figure humaine. En somme, la Cariatide paraît plutôt un raffinement qu'un tâtonnement.

Plusieurs explications sont données du nom de Cariatides. Ces sortes de colonnes auraient été faites par les Grecs, peuple fin, intelligent, en dérision des Cariens, peuple d'Asie mineure, gens stupides et grossiers, tout au plus bons, suivant leurs élégants voisins d'Europe, à faire les gros ouvrages et à porter des fardeaux. On écrit dans ce cas Cariatide par un *i*.

Suivant une autre version, ce motif d'architecture aurait pour but de perpétuer un châtiment : Lors de l'invasion de la Grèce par les Perses, les habitants de Caryes, en Laconie, n'eurent pas honte de contracter alliance avec les ennemis de la patrie et leur firent accueil.

Les Grecs vainqueurs tirèrent de cette trahison un châtiment exemplaire : ils réduisirent en esclavage les habitants de la ville de Caryes, les femmes comme les

hommes, à perpétuité et c'est en souvenir de ce crime et de la punition qu'ils imaginèrent de faire porter l'architrave des temples et des palais par des Caryennes privées de leurs bras. On écrit alors Caryatide avec un *y*.

Cette légende est rapportée par Vitruve. Quoi qu'il en soit de l'une et de l'autre de ces explications, les Grecs ont tiré un admirable parti de cette invention.

La Cariatide régnant dans toutes les parties du monument ou entremêlée avec les colonnes ordinaires, est du plus gracieux effet. On connaît l'Erechthéion à l'Acropole d'Athènes. Ceux qui n'ont pas réalisé ce rêve : voir l'Acropole, fouler le sol de l'Attique, ont du moins pu voir à l'Ecole des Beaux-Arts de Paris, le beau moulage de ce merveilleux monument et donner déjà une certaine consistance à leur rêve.

Les artistes de tous les temps se sont inspirés de ces chefs-d'œuvre et nous verrons par la suite les Jean Goujon, les Germain Pilon, les Puget, faire un heureux usage de la Cariatide et nous donner sur notre ciel brumeux et trop souvent rayé de pluie, l'illusion de ces marbres dorés par les baisers du soleil après avoir reçu la vie sous les caresses du ciseau de Phidias.

Les Dieux Termes.

La sentinelle privée de jambes n'abandonnera pas son poste.

D'autres espèces de Cariatides existaient aussi, mais ne faisaient pas office de colonnes, elles ne portaient rien. On peut en effet ranger dans ce même chapitre, les Dieux Termes, sortes de bornes plus ou moins décorées, surmontées d'une tête de divinité que l'on plaçait de loin en

loin pour marquer les limites des champs, des domaines, des états et en même temps les protéger.

Les gaines étaient des figures humaines, qui, à partir de la ceinture, disparaissaient dans une enveloppe architecturale ; cette enveloppe ne laissait plus voir que les jambes, dépassant à la base. Souvent même les pieds sont eux-mêmes cachés et une moulure termine seule l'édicule par le bas.

Mais tous ces motifs, Cariatide, Gaine, Dieu Terme obéissent rigoureusement à la loi de proportion signalée à la page 75. Ce nous sera un critérium pour juger de la valeur des différents spécimens que nous rencontrerons par la suite.

Fig. 118. — Masque d'Achelonis. (Ancien style étrusque).
Les yeux conservent encore des traces d'émail.

Fig. 119. — Chéneaux en terre cuite (Céramique grecque).

CHAPITRE V

Quelques Critiques.

Tout n'est pas également beau dans l'antiquité.

Nous avons vu que le joueur de flûte est de proportion élégante et juste. Il n'en est pas de même toujours.

L'objet de luxe placé sur la planche 55, n° 1, et appelé la Victoire de Pompéi, est gracieux de lignes, et très intéressant par le soin apporté dans l'exécution des détails ; mais il pèche contre la loi de proportion.

La Victoire ailée, portant un trophée, s'adosse à un pilier surmonté d'une tête barbue. Le pilier auquel cette figure s'adosse est trop long et la tête barbue qui le surmonte, quoique trop petite pour ce pilier, est trop grosse pour la Victoire ; le plateau est porté sur quatre griffes qui sont encore à une autre échelle. L'arrangement général serait assez heureux, mais cette absence de proportion est pénible et l'ensemble manque de grandeur.

Cas de Conscience.

On voudrait admirer toujours!

Nous voyons tant de chefs-d'œuvre sortir de la poussière des siècles, quand on gratte cette terre privilégiée de la Grèce et de l'Italie, que nous sommes tout surpris lorsque nous rencontrons des objets d'une beauté moins parfaite que les autres ou même médiocres. Nous hésitons à nous avouer à nous-mêmes notre déception, et, exprimer franchement notre pensée nous semble presque une profanation : réagissons énergiquement contre cette tendance, méfions-nous de l'admiration quand même et du fétichisme. Les peuples de ces époques éloignées, très artistes, en général, étaient, comme dans tous les temps, composés d'éléments très divers ; le goût, la science, le sentiment de l'harmonie n'étaient pas l'apanage de tous sans exception ; ne soyons donc pas étonnés de rencontrer parmi les innombrables vestiges qu'ils ont laissés de leur passage sur la terre, à côté de merveilles incomparables, des œuvres qui, dans tous les temps, passeront pour enfantines, médiocres et dépourvues de véritables qualités artistiques. Exprimons notre critique très franchement et sans ménagements, nos louanges enthousiastes n'en auront que plus de valeur, quand nous aurons la joie de trouver de réelles beautés.

Que dire de cette frise de la planche 35, n° 1. Quelle disproportion intolérable entre cette énorme tête de femme et ces deux lions ridicules qui la flanquent! Quelle conception baroque que ces deux bras et cette tête émergeant du milieu d'une sorte de cuvette au bord grignoté en

coquille! et puis ces bras à l'envers! le bras gauche est à droite, le bras droit est à gauche! — et ces lions qui ont des allures de toutous battus! s'agit-il d'un symbole, d'un emblème?

Les Grecs nous ont habitués à trouver dans leurs images symboliques avant tout de belles lignes, des masses harmonieuses, des proportions naturelles, des monstruosités *vraisemblables*.

Cette œuvre, au contraire, choque violemment la raison, et, fût-elle, d'autre part, belle et gracieuse de lignes, elle serait encore une œuvre condamnable.

Fig. 120. — Masques de théâtre.

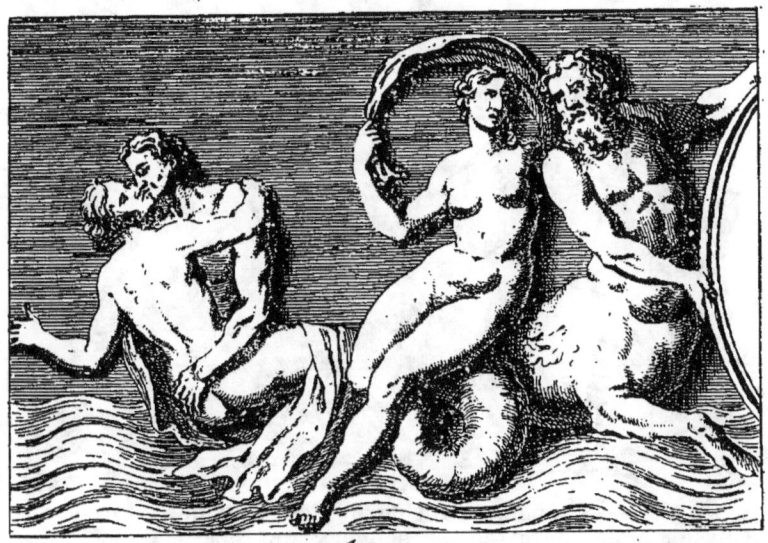

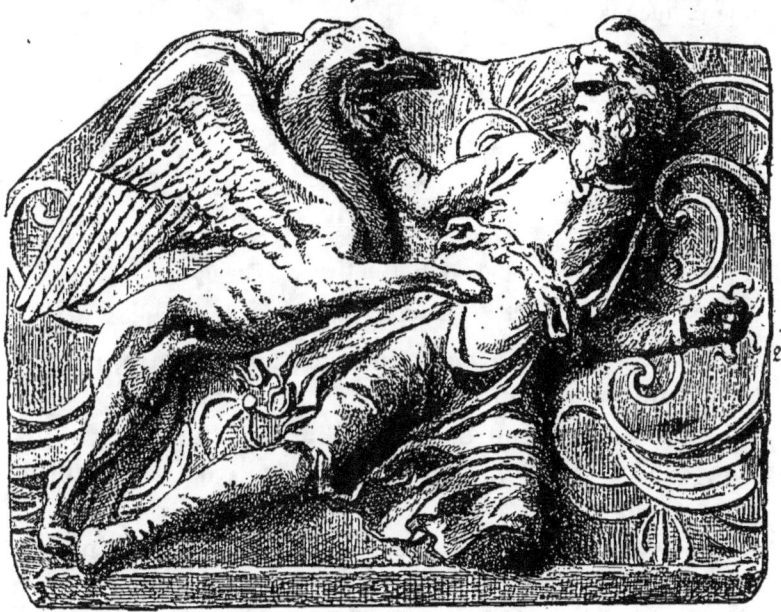

PLANCHE 34. — 1. Amphitrite, cheval marin, etc., etc. (fragment antique). — 2. Personnage luttant avec un griffon (céramique grecque). (FIG. 121 et 122.)

Fig. 123. — Symbole du rocher de Scylla (Plaque en bronze repoussé). Femme bizarrement soudée à deux corps de chiens et à deux queues de poissons.

CHAPITRE VI

Des Merveilles.

Céramique. — Statuettes de Tanagra.

A côté du morceau si critiquable (planche 35, n° 1), et sur la même planche nous en trouvons un autre, n° 2, de tous points admirable.

Cette frise de couronnement en terre cuite est d'une composition exquise, d'un dessin parfait, d'une exécution merveilleuse.

Les proportions sont justes, le mouvement élégant sans mièvrerie, les lignes des rinceaux s'harmonisent de la plus heureuse façon avec les lignes de la figure dont la

symétrie rigoureuse est parfaitement appropriée à la place qu'elle occupe au centre de la composition. — Comme cette fine draperie dessine bien le corps sous ses plis élégants et nombreux, comme le bas s'évase à propos pour envelopper les pieds et se raccorder aux lignes ornementales sur lesquelles la figure s'appuie et qui remontent ensuite gracieusement pour venir passer dans les mains de la jeune femme et s'épanouir enfin à droite et à gauche pour élargir l'intérêt et le porter jusqu'au bord extrême de ce délicieux morceau !

On pense involontairement, en face de cette œuvre si suave, aux charmantes figures de Tanagra avec lesquelles elle a plus d'un rapport. Même grâce dans le mouvement, même simplicité, même pureté de dessin.

Les Tanagra.

Figurines en terre cuite.

Cette précieuse collection ne contient guère de monstres. On ne pourrait sans une extension un peu exagérée placer sous cette rubrique les quelques personnages de théâtre affublés du masque qu'on peut y rencontrer, mais je ne résiste pas au plaisir de faire une petite place dans cette revue à ces figurines si petites comme taille, si grandes comme art, qui témoignent, aussi bien que les plus majestueuses productions, du génie de ce peuple de la Grèce et de son incomparable sentiment artistique.

Masques. — Gargouilles. — Céramique.

L'association des idées amène tout naturellement à parler des masques placés à la planche 32, n° 2. Ces masques

ne sont pas destinés à grossir la tête des acteurs, à rendre plus sensible à distance la physionomie appropriée à leur rôle et à enfler le son de leur voix par le développement extrême des lèvres.

Ils servent de gargouilles à un chéneau, leur forme est admirablement adaptée à l'usage auquel ils sont destinés : large bouche pour l'écoulement de l'eau : la lèvre inférieure très saillante pour envoyer le jet loin de l'aplomb du mur. Les pluies ne sont pas très fréquentes dans ces heureuses contrées, mais les orages y sont violents et la vue seule de ces larges gargouilles montre que l'on a parfois à préserver les maisons contre de véritables déluges et des torrents déchaînés; l'artiste en s'appliquant à répondre à un besoin a su tirer de cette nécessité même les plus heureux effets décoratifs.

Voici encore deux spécimens de décoration en céramique : un personnage coiffé du bonnet phrygien se défend contre l'attaque d'un griffon (planche 54, n° 2). L'homme est bien, le mouvement est juste mais les proportions du griffon laissent beaucoup à désirer : l'aile est molle de dessin, l'attache à l'épaule est peu cherchée, la tête a l'air bonasse et manque de caractère.

Dans un autre motif sur la même planche 54, n° 1, nous voyons une femme montée sur un cheval marin à torse d'homme — quelque chose comme un centaure marin. Les lignes de cette composition sont d'une grande harmonie.

Un peu de Peinture.

Décoration des intérieurs.

Nous pouvons en même temps et par comparaison étudier cette peinture antique représentée à la planche 25,

n° 4. Le motif a une certaine analogie avec le précédent. C'est une néréide portée par une panthère marine. Le groupe est beau, les lignes croisées de ces deux corps sont d'un effet admirable, l'artiste qui a conçu et exécuté cette œuvre a cherché, peut-être très longuement, mais a fini par trouver l'expression la plus saisissante, la plus harmonieuse pour en revêtir son idée. Il est bien rare que l'expression vienne du premier coup. C'est la plupart du temps par une recherche longue et patiente, par un travail opiniâtre qu'ont été amenées au point les œuvres qui paraissent venues du premier coup, qui semblent le plus faciles, et qui ont l'aspect le plus *enlevé*.

Les œuvres, en réalité facilement et rapidement faites, plaisent rapidement, mais fatiguent rapidement aussi. Ce n'est que par un labeur acharné qu'ont été créées ces œuvres vraiment belles qui, lentes peut-être à s'imposer à l'admiration, n'en sont ensuite plus jamais dépossédées mais au contraire grandissent et semblent embellir encore à mesure que les siècles s'accumulent.

Elles peuvent subir les injures du temps, des disparitions momentanées, des destructions partielles; à quelque moment qu'en réapparaisse au jour la moindre partie, elles revivent dans toute leur beauté, et perpétuent à tout jamais la gloire de leur créateur; semblables à ces ruisseaux de montagne qui bondissent entre les rocs et les sapins et vont se précipiter dans un gouffre, où leur eau semble perdue pour toujours dans les entrailles de la terre. Mais voyez là-bas dans la vallée ce filet d'argent qui serpente dans la verdure, et reflète le ciel dans son cours tranquille, c'est la cascade des hauts sommets qui a reparu et porte en ses eaux limpides la vie, le charme et la fécondité.

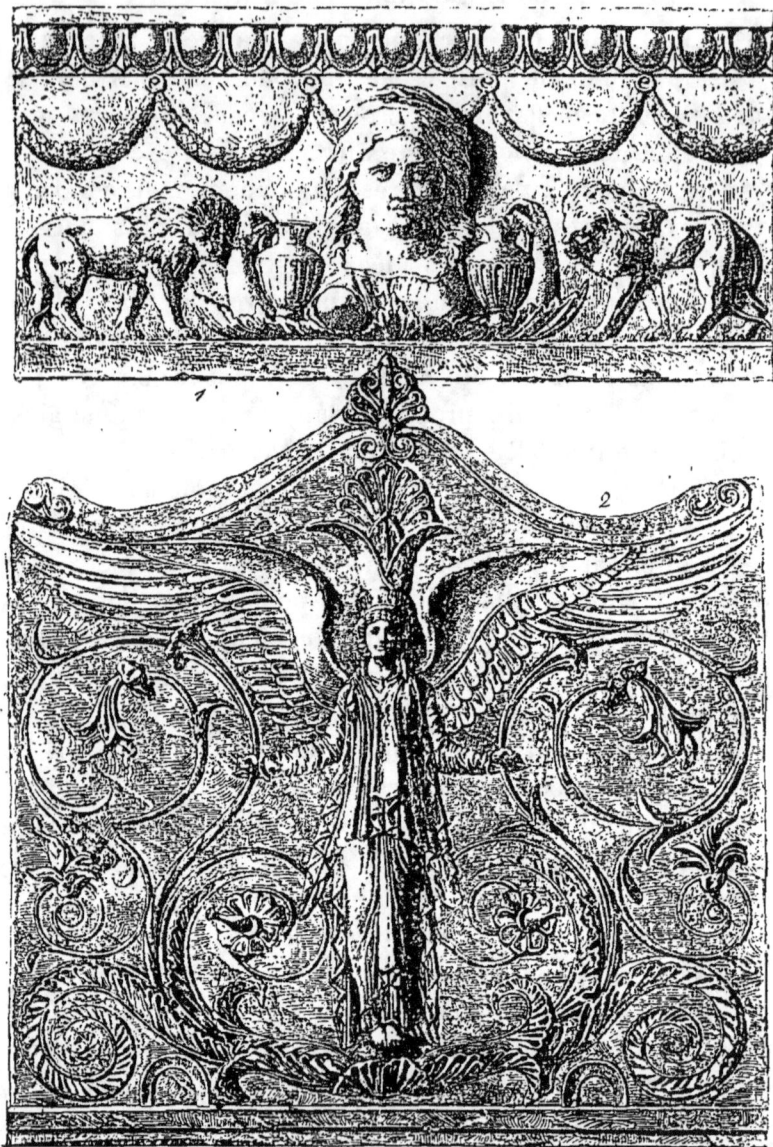

PLANCHE 55. — Frise en terre cuite (Symbolisme obscur). — 2. Admirable terre cuite; fragment d'un chéneau de couronnement (Grande Grèce). (FIG. 124 et 125.)

Le Centaure.

Essai de construction anatomique!

Y a-t-il une limite aux droits de l'imagination ?

Le droit de l'artiste est illimité. Cela est incontestable. Il peut, il doit même chercher à donner une forme à toutes ses idées les plus fantaisistes, les plus étranges. Il n'est astreint qu'à une seule loi : il faut que ses conceptions satisfassent à la fois le goût et la raison. Il doit chercher son expression jusqu'au moment où toutes les parties de l'œuvre seront tellement bien combinées, en si juste accord, qu'elles paraîtront naturelles; prenons un exemple :

Le centaure! — la fantaisie peut-être la plus audacieuse qui ait jamais hanté le cerveau d'un artiste.

Nous avons déjà essayé de nous rendre compte de l'origine qu'avait bien pu avoir cette association monstrueuse de deux corps. Nous avons trouvé, planche 4, n° 5, un premier essai rudimentaire provenant évidemment d'une époque barbare; là, nulle recherche de ligne, nul effort pour rendre admissible, ou tout au moins vraisemblable, un raccord absolument faux et impossible. — Cette idée reprise aux époques artistiques est enfin arrivée à son point de perfection. — On peut voir à la planche 31, n° 1, une représentation du Centaure aussi satisfaisante que possible. — C'est encore un monstre qui révolte la raison. Mais du moins les lignes sont belles, harmonieuses, aussi bien combinées que possible et l'œil est si captivé par la beauté des lignes, par un mouvement bien accentué, par des raccords souples et ingénieux, qu'il ne laisse plus trop à la raison le loisir de rechercher comment pourraient bien fonctionner ces deux poitrines enfermées, l'une en

haut dans la cage thoracique de l'homme, l'autre en bas dans la cage thoracique du cheval; comment la digestion accomplie dans les entrailles de l'homme devrait franchir la poitrine du quadrupède pour aller retrouver ensuite un nouvel appareil digestif.

Avouons que pour admettre une telle chose il ne faut pas penser, il faut imposer silence à la raison — à cette condition seule on pourra se laisser aller au charme de la composition et admirer le côté purement plastique de l'œuvre.

On ne trouve pas beaucoup de centaures provenant de la belle époque grecque. Phidias a bien mis dans les frises du Parthénon les combats des Centaures et des Lapithes (planche 50, n° 2), on ne trouve pas de lui, ou de ses émules, de statue isolée représentant ce monstre.

Mais on le voit apparaître à l'époque romaine lorsque des artistes étaient plus soucieux de vaincre les difficultés, d'accomplir des tours de force et de faire valoir leur virtuosité d'exécutants que de rechercher dans la simplicité la grandeur et la perfection de l'art.

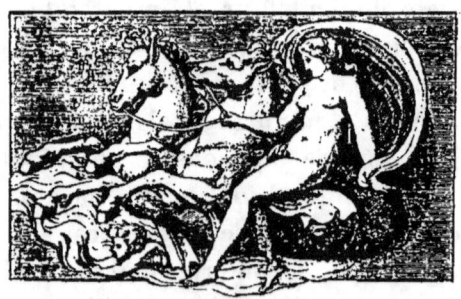

Fig. 126. — Amphitrite montée sur chevaux marins et précédée par un amour ailé.

PLANCHE 56. — Trépied triangulaire en marbre blanc; époque romaine, chimères à la base; petites têtes dans des médaillons sur le brûle-parfums qui orne la face de l'édicule. (FIG. 127.)

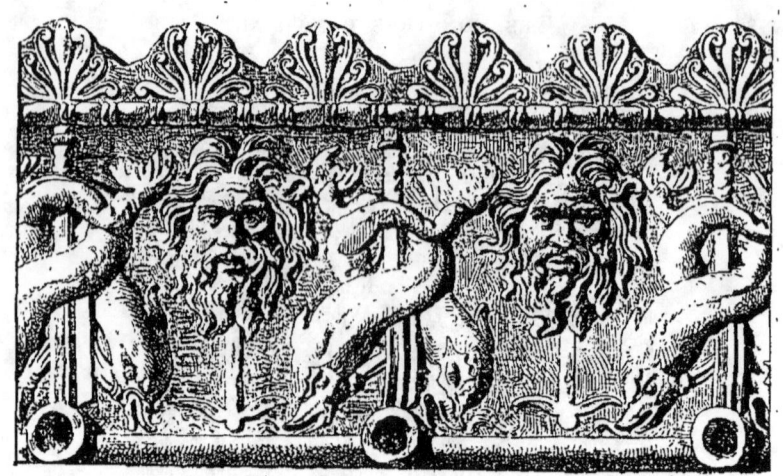

Fig. 128. — Têtes barbues alternées avec des Dauphins.

CHAPITRE VII

L'art Romain.

De la grandeur, de la richesse; habileté incomparable.

Voir à la planche 36 un autel romain en forme de trépied. Ce monument très richement décoré est supporté par des chimères dont les ailes remontent le long des faces. Ces chimères sont-elles suffisamment cherchées ? Il ne le semble pas. — Certes l'idée était heureuse, mais il fallait la creuser, harmoniser toutes les parties dans une juste proportion; faire accepter les monstruosités en les amenant logiquement, leur donner une vérité apparente qui remplaçât la vérité réelle dont elles sont privées. — Au lieu de cela la tête de la chimère s'emmanche mal sur les épaules, — les ailes ne sont nullement attachées au

corps, leurs lignes s'accordent mal avec les lignes architecturales — les seins sont trop gros et cette griffe unique dans laquelle voudrait se condenser tout le bas du corps est d'un effet disgracieux et tout à fait inharmonique.

L'art romain procède de l'art grec d'une manière évidente, mais il est moins fin, moins simple, moins pur.

Soldat, conquérant, le Romain aime surtout dans les arts la manifestation de la force; il a de plus un esprit pratique qui le rend peu sensible aux beautés de la forme pour elle-même. Pendant de longues périodes l'art Etrusque ou Toscan exerce une influence prépondérante sur l'art Romain.

Peu à peu, à mesure des conquêtes, les peuples conquis, amenés en esclavage à Rome, apportaient avec eux les goûts et les aptitudes de leur pays d'origine. Vers le iiie siècle avant J.-C. le génie Grec commence à pénétrer de cette façon, chez les vainqueurs. Les défilés triomphaux étalent aux yeux du peuple des richesses inouïes : vases d'or, splendides étoffes, statues, portés sur les épaules des esclaves, remplissant les chars à profusion éblouissent les yeux et portent dans les cœurs le germe des goûts luxueux, qui contenus encore tant que dure la République, vont se déchaîner avec fureur après l'établissement de l'Empire.

Des triomphes de Pompée date l'usage des perles et des pierreries. Ceux de Scipion, de Manlius font pénétrer dans les mœurs le goût de l'orfèvrerie d'argent ciselé, des étoffes orientales, des lits de pourpre. On doit à ceux de Mummius l'introduction des vases corinthiens, des tableaux, etc....

On connaît ce mot attribué à Mummius, mot si typique, si amusant qu'il doit être vrai : aux soldats qui chargeaient

sur les voitures les objets d'art qu'on enlevait au pays vaincu pour les porter à Rome : « Allons, les enfants, dépêchons-nous un peu, et surtout, de la précaution! Par Hercule! Celui qui m'abîmera quelque chose dans tout ça, je le lui ferai refaire! »

Plus de richesse mais moins de simplicité.

Art d'apparat.

Les Romains avaient emprunté aux Étrusques la voûte, l'arcade surmontant les pieds droits; la colonne grecque va venir se placer sous les retombées de cette voûte et former un des membres caractéristiques de l'architecture romaine. Mais les chapiteaux seront moins développés que dans le style grec, et la colonne se distinguera par l'absence de cannelures. Le Romain aime les ordres superposés : le Dorique à la base, l'Ionique à l'étage, le Corinthien au-dessus. Les artistes étant presque tous des Grecs, venus de gré ou de force s'établir à Rome, notamment sous le règne d'Hadrien, l'ornementation emprunte tous ses éléments à la Grèce, mais elle les conçoit plus riches, plus touffus, surchargés. Des figures émergent des rinceaux ; quelquefois leurs membres deviennent eux-mêmes des feuillages, qui se développent, s'enroulent et remplissent à profusion les panneaux et les frises.

Telle cette frise de la planche 37, n° 1. Une figure sort d'une feuille d'acanthe tenant un plateau chargé de fruits de la main gauche et de la droite un sistre. Elle forme le milieu du motif et est accompagnée à droite et à gauche d'une chimère, mâle à gauche, femelle à droite : chacune porte dans son dos une sorte de serpent et de l'une

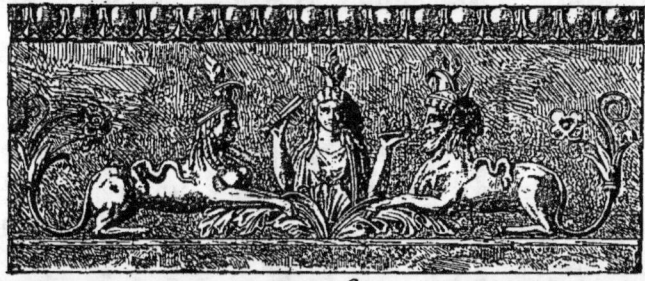

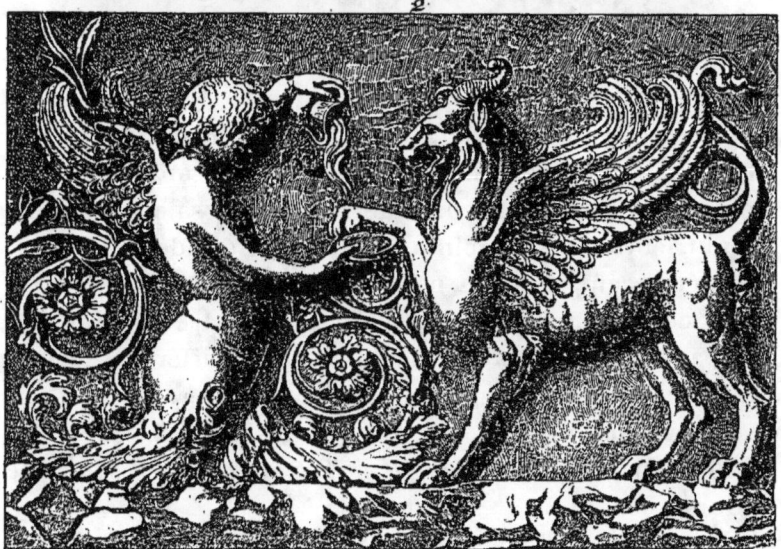

PLANCHE 37. — 1. Décoration funéraire (fragment d'un plafond en stuc, art romain). — 1. Une femme entre deux sphinx (céramique gréco-romaine. — 2. Une chimère ailée et un génie terminé en rinceau (art romain). (FIG. 128 à 130.)

et de l'autre la queue se termine en rinceau. Les chimères sont dépourvues d'ailes. Les lignes décoratives sont agréables mais les proportions sont peu satisfaisantes.

L'autre frise de cette même planche 57, n° 2, est de belle ordonnance. — Un génie ailé fait une libation devant une chimère également ailée. — Depuis les hanches, le génie s'épanouit en un rinceau d'une extrême richesse dont les nombreuses ramifications se déroulent en lignes harmonieuses, bien équilibrées et de proportions fort élégantes.

Rome a également emprunté à la Grèce la plupart de ses monstres. En exemple, le bas-relief de la planche 58, n° 2. Sur un char traîné par des Griffons, sont placés divers instruments : une lyre, un vase, un trépied. Est-ce une sorte de chariot de Thespis?... Il se pourrait. L'ensemble en tout cas est intéressant.

Les Griffons sont de belle allure, les ailes s'enroulent à l'extrémité d'une façon heureuse, les têtes sont bien caractérisées.

Le cerbère a souvent tenté aussi l'imagination des artistes, on sait que la Mythologie en faisait le gardien des enfers. C'était un chien de taille colossale et pourvu de plusieurs têtes ; — cinquante selon Hésiode ; — Horace dit même cent ; mais le nombre adopté généralement est trois, ce qui est déjà bien gentil. Ce monstre dévorait les habitants des enfers qui tentaient de quitter ce séjour, ainsi que les vivants qui voulaient y pénétrer.

Orphée parvint à le charmer par les sons de sa lyre et endormit sa vigilance quand il descendit à la recherche d'Eurydice.

Enée s'en fit bien venir en lui offrant un gâteau de miel, et put ainsi, grâce à ce stratagème, s'introduire

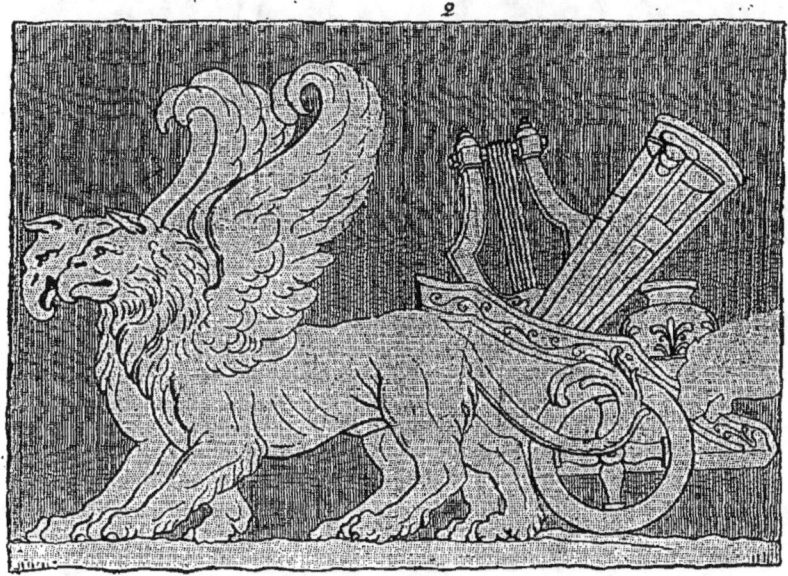

PLANCHE 38. — 1. Amphitrite, cheval marin et dauphins (fragment de mosaïque). — 2. Deux griffons attelés à un char portant divers instruments. (Fig. 131 et 132.)

dans le lieu redoutable. Hercule, lui, enchaîna le monstre et l'arracha à son poste quand il voulut entrer aux enfers pour en faire sortir Alceste. C'est la scène que représente notre gravure.

Cette peinture tirée de la décoration d'un vase est intéressante, mais on souhaiterait de voir une expression plus féroce, plus saisissante aux têtes de chien.

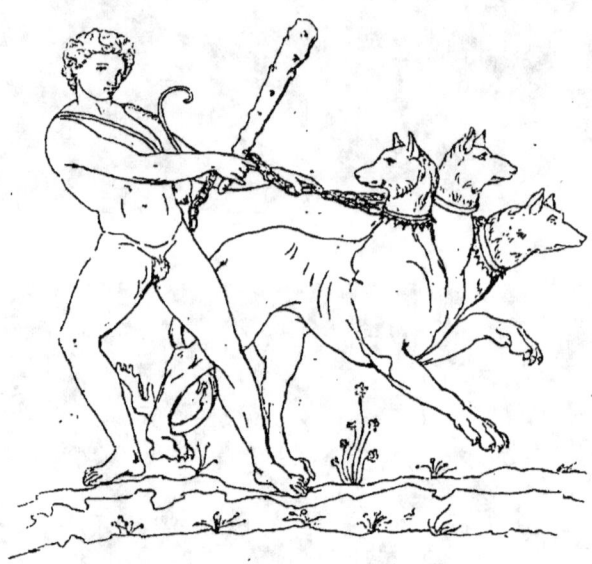

Fig. 133. — Hercule enchaînant Cerbère, le chien des enfers. D'après une peinture de Pompéi.

Planche 39. — Guéridon trouvé à Herculanum; satyres à la partie inférieure; sphinx au-dessus, bucrânes sur la ceinture. (Fig. 134.)

Fig. 135. — Frise romaine. — Enfant et chèvre. Masque de Silène.

CHAPITRE VIII

Après dix-sept siècles.

Une civilisation conservée sous la lave du Vésuve.

La découverte des ruines de Pompéi, cette ville détruite brusquement, en pleine activité, par l'éruption du Vésuve de l'an 79 de notre ère, nous a fait pénétrer dans la vie intime des Romains, nous a révélé mille détails de l'ameublement, de la décoration des demeures, du plus haut intérêt.

Le candélabre de la planche 40, n° 2, qui provient de cette ville conservée pour la postérité sous la lave du volcan est d'une haute fantaisie; certains détails nous permettent de le faire entrer dans le cadre de cet ouvrage. Une des lampes porte des têtes d'éléphants minuscules, tandis que le support en est formé par trois dauphins accolés. Une autre lampe est ornée de la portion antérieure d'un tau-

PLANCHE 40. — 1. Rinceau. — 2. Candélabre antique trouvé à Pompéi. (Fig. 136 et 137.)

reau. Une tête humaine est placée au sommet du support. Au coin de gauche du plateau inférieur, un bacchus à califourchon sur une panthère se retourne vers cette tête, tandis qu'un petit autel occupe l'autre coin; puis d'énormes griffes portent le tout. Il y a là dedans des détails charmants, nombreux et variés, mais l'ensemble pèche beaucoup par les proportions.

Le trépied a la même origine, planche 39, il a été trouvé non pas à Pompéi mais à Herculanum, ville qui a eu le même sort; l'abondance des détails est extrême, mais il y a une surcharge qui nuit un peu à l'effet d'ensemble. On ne voit pas bien l'ordonnance de ce pied divisé en deux parties et il semble au premier abord que la griffe de lion appartienne au sphinx qui supporte le couronnement. Ce n'est qu'à l'analyse qu'on découvre le plateau sur lequel porte le sphinx et qui fait de la griffe un motif séparé donnant naissance à l'entrejambe et décoré sur sa face d'une petite tête barbue accompagnée de nombreux rinceaux. Quant au sphinx il porte sur son dos, on ne sait trop comment, une sorte de girandole qui soutient la ceinture supérieure : les ailes qui ont l'air de faire effort pour apporter un point d'appui, ne vont pas jusqu'en haut et ne servent à rien du tout.

PEINTURE MURALE. — BIBELOTS. — CARICATURES.

De l'esprit. — De la gaieté.

Nous avons vu planche 31, n° 1, un centaure de très belle allure, tiré d'une peinture.

A côté, une pierre taillée représentant Amphitrite montée sur un taureau marin et entourée de petits tritons

ailés jouant avec des dauphins. La composition est belle, la figure de femme, d'un beau mouvement et d'un galbe très pur, se groupe admirablement avec la queue du taureau et les enfants, et la tête du taureau est très intéressante, groupée avec le petit amour qui voltige sur son cou.

Sur la planche 29, n° 1, nous trouvons une composition des plus curieuses. C'est une parodie grotesque représentant une apothéose et qui provient de la décoration d'un vase. Deux centaures sont attelés à un char et guidés par un automédon ailé à côté duquel se trouve le triomphateur, un hercule vêtu d'une peau de lion et portant une massue de la main droite. Les centaures font des têtes très cocasses et paraissent regimber dans les liens qui les enserrent et passent dans leur bouche en guise de frein.

En avant, un coryphante couronné de laurier et portant deux longues flûtes conduit le cortège en gambadant.

Tout cela est plein de verve et fort bien composé.

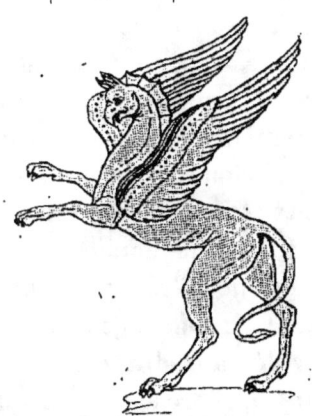

Fig. 158. — Griffon,
d'après une peinture pompéienne.

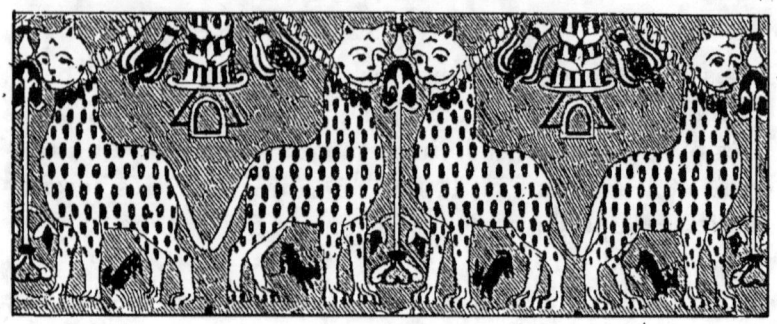

Fig. 139. — Fragment de la chape de saint Mesme (xiie siècle), conservée à Chinon, en Touraine.

CHAPITRE IX

L'art chrétien. — Période gréco-byzantine.

La forme dédaignée. — Le symbole seul existe.

L'empire d'occident s'est effondré sous les invasions successives des barbares. Le siège de l'empire est transporté à Byzance : l'art antique, l'art de la vie et de la lumière va subir une éclipse profonde. L'art nouveau produira des merveilles, mais on y ressentira toujours une impression d'étouffement, d'écrasement qu'auront bien de la peine à dissiper la richesse de couleur des mosaïques, les métaux précieux, les verrières étincelantes traversées par l'or enflammé des soleils couchants.

Nous avons vu comment les Grecs entendaient la figure de la Victoire. Quelle grâce ils savaient donner au mouvement, quelle envolée aux draperies.

Ce bronze byzantin représente aussi la Victoire (planche 41, n° 1); un magot grotesque, raide, sans mouvement, aux yeux énormes écarquillés dans une tête mons-

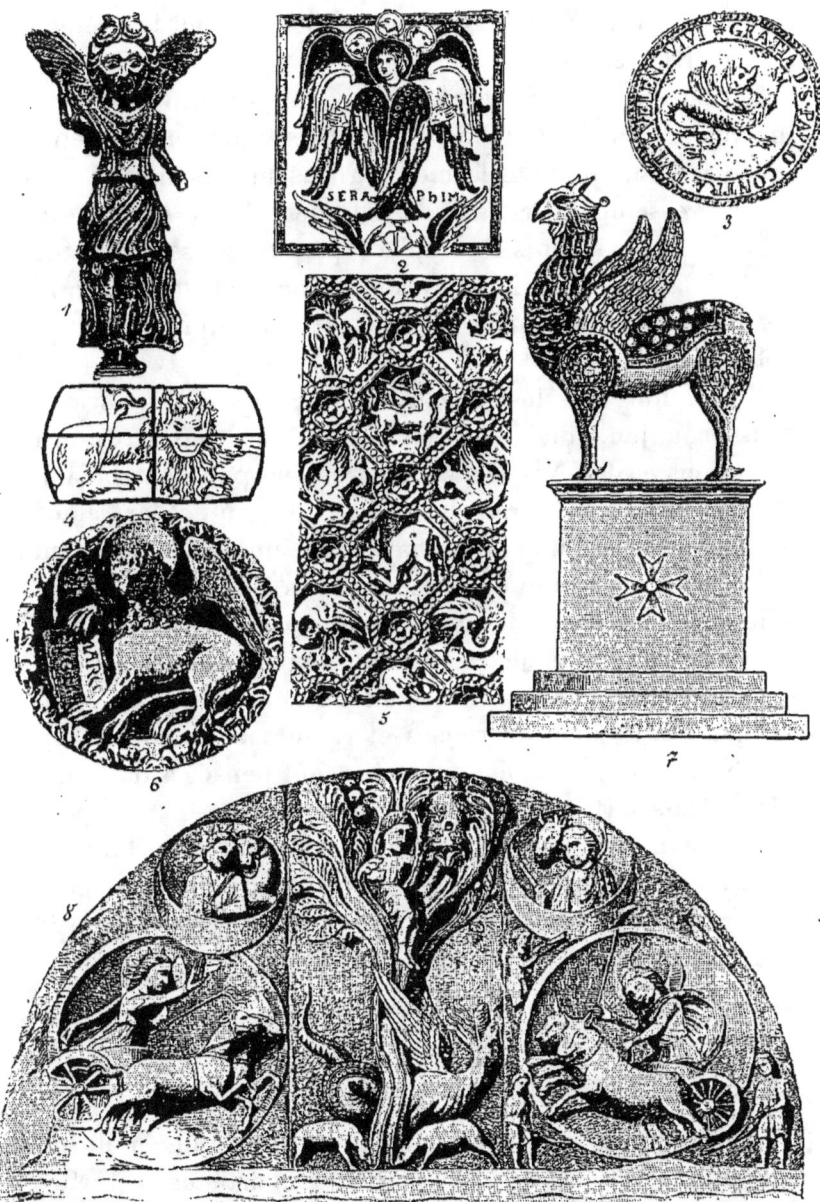

PLANCHE 41. — 1. Victoire en bronze, VIᵉ siècle. — 2. Séraphin. — 3. Médaille amulette. — 4. Lion sur un vitrail. — 5. Fragment : porte décorée d'animaux fantastiques. — 6. Sculpture byzantine. — 7. Hippogriffe en bronze, dans le Campo Santo de Pise. — 8. La vie humaine, bas-relief porte sud du baptistère de Parme. (Fig. 140 à 147.)

trueuse, enveloppé de cordons tortillés qui ont la prétention d'être des plis.

Et cet hippogriffe enfantin du Campo Santo de Pise ! (planche 41, n° 7.) Quelle pauvre invention ! quelle piètre exécution ! en quoi ces larmes alignées sur les ailes et sur le cou ressemblent-elles à des plumes ? Et ce modelé de l'épaule et de la cuisse remplacé par un écusson, et ces jambes, assurément moins vraies, moins construites que les jambes des antiques chevaux de bois qui ont amusé notre enfance !

N'évoquons pas les inventions grecques, nous aurions trop beau jeu, mais rappelons-nous les monstres des Egyptiens et des Assyriens ; les premiers poussant la simplification du contour et du modelé jusqu'à ses extrêmes limites, les seconds recherchant avec amour l'expression minutieuse des moindres détails. Les uns et les autres donnaient le sentiment, avant toute chose, de la construction. Les Assyriens mettaient cinq jambes à leurs sphinx, mais dans ces jambes il y avait une charpente osseuse, ces jambes étaient nerveuses et vivantes : les poils, trop nombreux, trop alignés, du moins font penser à des poils frisés. Mais ici ! ici !...

Sur la même planche, fig. 5, un médaillon portant au centre une espèce de dragon et en exergue une légende faisant de cette image dédiée à saint Paul un préservatif contre le poison.

Les Démons. — Les Anges.

Imagination maladive.

Cette époque est le prélude de la lutte, qui va durer neuf siècles, du ciel contre l'enfer. Les artistes se tortu-

reront la cervelle pour exprimer la terreur de l'enfer et l'aspiration vers le paradis.

Les personnages célestes seront affublés d'une multitude d'attributs symboliques, tâchant d'exprimer leur béatitude, leur bienfaisance et leur ascendant (très problématique) sur les puissances infernales.

Pour celles-ci on accumulera les détails les plus horribles, les physionomies les plus effrayantes, les attitudes les plus affolantes.

Mais à l'encontre des Artistes Egyptiens produisant aussi des œuvres symboliques, hiératiques, mais toujours astreints à des formes toujours les mêmes, l'imagier du moyen âge est libre de se livrer à son imagination; aussi use-t-il de cette liberté pour donner les formes les plus inattendues à la pensée qui l'obsède : entassements de monstres hideux qui écrasent, qui torturent le damné; par opposition, personnages célestes qui lui promettent les béatitudes les plus éthérées.

Ici un séraphin, planche 41, n° 2, personnage de marque de la hiérarchie céleste, — sa dignité est affirmée par trois paires d'ailes qui enveloppent son corps, ne laissant paraître que la tête, les pieds et les mains, — le moyen âge a horreur du corps, — la tête est entourée d'une auréole et surmontée des têtes des trois animaux évangéliques, le lion, l'aigle, le taureau, nimbés également.

Là, le lion de saint Marc, ailé, nimbé et posant la patte sur un livre portant les mots MARC, EVGE... planche 41, n° 6. — On trouve dans ce médaillon une recherche artistique intéressante, le mouvement de la bête a de la vivacité, les ailes mal attachées sont pourtant assez finement reliées au corps. Les pattes sont trop grosses,

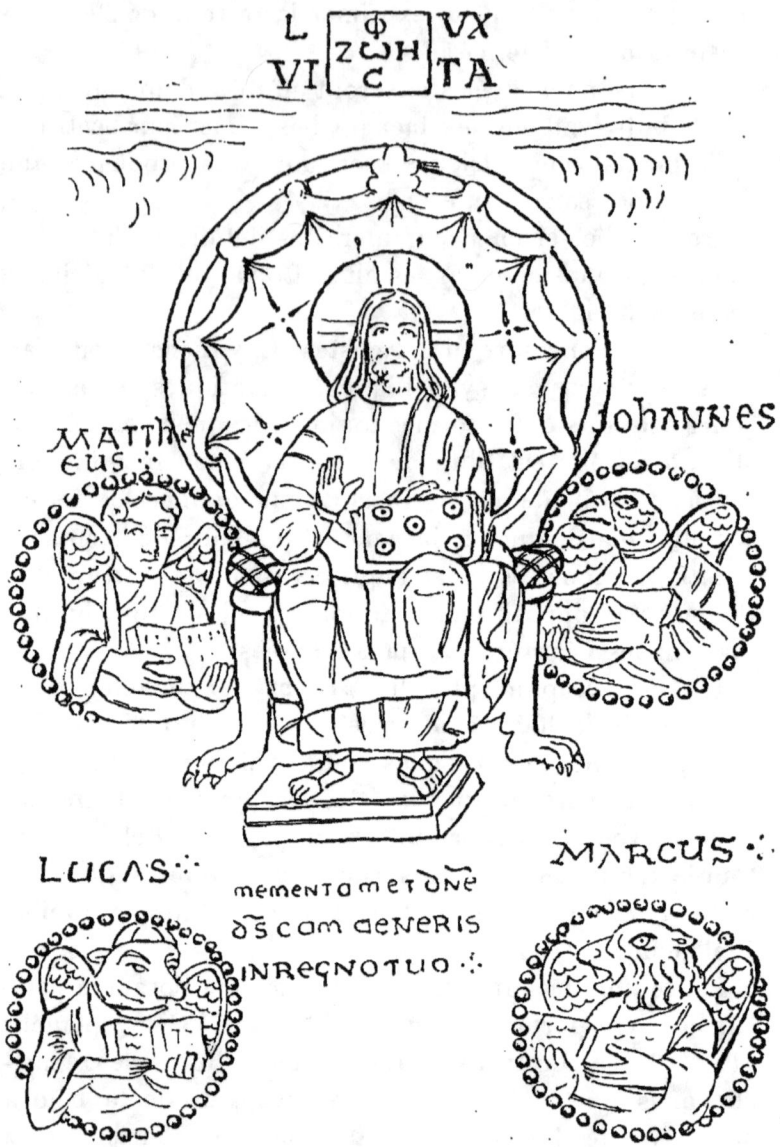

PLANCHE 42. — Évangéliaire du x^e siècle. (FIG. 148.)

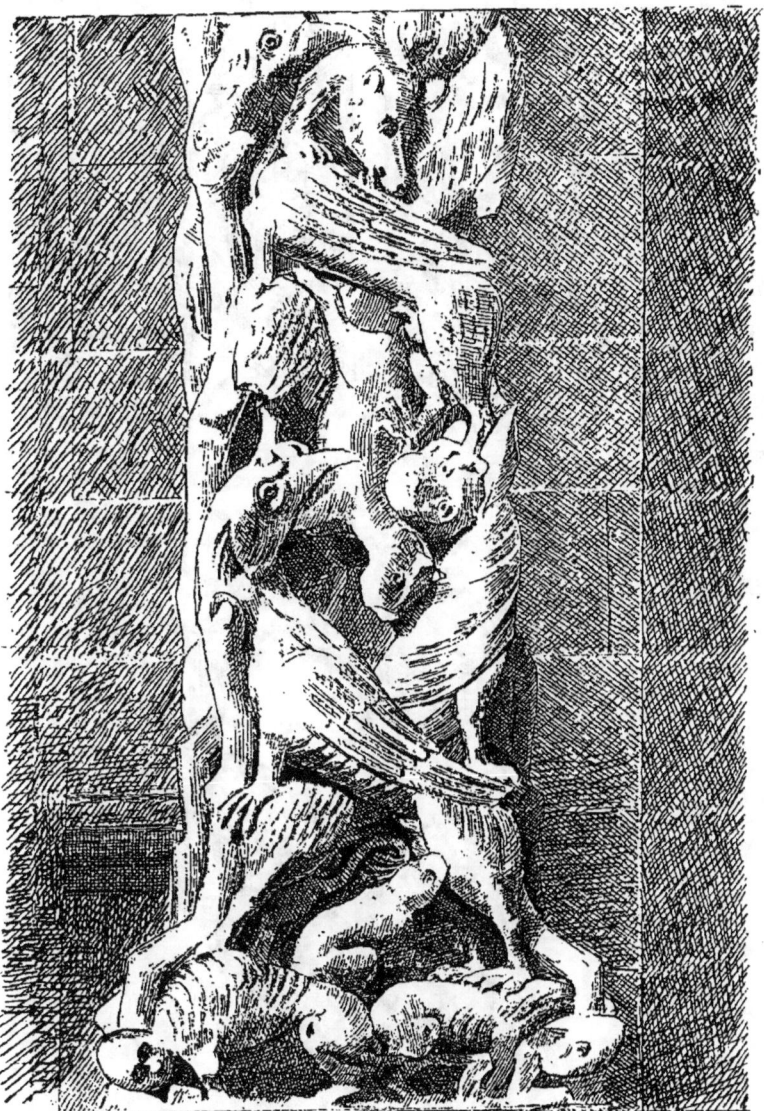

Planche 43. — Portail de l'église de Soulac (Lot).
(Musée du Trocadéro). (Fig. 149.)

LES MONSTRES DANS L'ART.

PLANCHE 44. — 1. Chapiteau de l'abbaye de Moissac. — 2. Animaux fantastiques dans un panneau. — 3. Aquamanile, bronze du XII^e siècle. (FIG. 150 à 152.)

la tête d'une expression plus humaine que féline est bien plantée sur les épaules.

Un Évangéliaire.

La fantaisie ne perd pas ses droits.

Une curieuse conception des évangélistes se trouve encore sur la planche 42.

Un Christ occupe le centre de la composition, il est entouré des quatre évangélistes placés chacun dans un médaillon encadré de rang de perles.

Chaque évangéliste a lui-même la tête de l'animal symbolique qui lui est attribué : saint Jean a la tête et les ailes d'un aigle; saint Marc, la tête d'un lion avec des ailes; saint Luc, la tête d'un taureau et des ailes également; saint Mathieu, une tête d'ange et des ailes au dos.

Cette étrange composition est tirée d'un évangéliaire du x^e siècle.

La Peur.

Pensée obsédante.

Pilier de l'église de Soulac (planche 43). On en voit un beau moulage au Trocadéro. — C'est une scène du jugement dernier.

Du rêve, — on pourrait dire du cauchemar.

C'est un entassement de bêtes étranges, montant à l'assaut les unes des autres, chimères, reptiles. — Figures humaines à corps de quadrupèdes, montrant sur leur pauvre corps torturé les côtes décharnées du squelette.

Autour d'un chapiteau de colonnette de l'église de Moissac, des animaux de forme indéterminée s'entassent dans des attitudes bizarres (planche 44, n° 1). Quadrupèdes ailés à tête humaine, disposés sur les chapiteaux. Lion couché,

PLANCHE 45. — 1. Panneau des quatre lièvres (Cathédrale de Lyon). — 2, 3, 5, 6. Diverses figures du démon. — 4. Tête de moine (Cathédrale de Lyon). (FIG. 153 à 158.)

de forme très sommaire : animaux étranges de forme peu définie qui se développent à la base des colonnettes : monstres à face humaine, ou à peu près, blottis dans des contorsions bizarres au milieu de médaillons : fantastique animal composé de deux corps, surmontés d'une tête unique de chien : tout cela, c'est le diable qui prend toutes les formes pour venir tenter les malheureux humains et les entraîner dans le gouffre sans fond ! Toutes ces conceptions révèlent, suent la peur, la peur atroce qui domine tout le moyen âge, et l'étreint et l'écrase : la peur de l'enfer !

Quelques fantaisies vite réprimées.
On voudrait s'arracher au cauchemar.

Le panneau que nous montre la planche 45, n° 1, est tiré de la cathédrale de Lyon ; il a, paraît-il, une grande célébrité dans la ville. — Il est de fait que ces quatre lièvres lancés les uns derrière les autres et dont les oreilles sont disposées de telle sorte que chaque bête paraît bien avoir ses deux oreilles, mais qu'en réalité il n'y en a que quatre en tout, sont d'un effet très original qui lui donne le droit de figurer dans notre collection de monstres, mais il présente en outre une valeur artistique très réelle.

Dans le même monument nous trouvons encore de ces diablotins contorsionnés qui caractérisent cette époque.

Une façon de reptile avec une patte de devant, puis une aile de chauve-souris, puis une tête humaine coiffée d'une cagoule (planche 45, n° 3).

Remarquable encore sur la même planche 45, n° 5, ce panneau partagé en quatre triangles occupés de façon si étrange, — ici une sorte de magot dont la tête, à moitié renversée, adhère au cou par la tempe — en face, une espèce de sac à deux pattes avec une tête de femme absolu-

Planche 46. — 1. Hommes d'armes dans des rinceaux. — 2, 3, 4. Médaillon et écoinçons, toujours le démon. — 5. Chimères tenant un écusson, frises peintes entre solives au château d'Issogne (Influence franco-bourguignonne). (Fig. 159 à 163.)

PLANCHE 47. — 1. Charmante rosace à face humaine. — 2. Démon. — 3. Tête de moine (Cathédrale de Lyon). (Fig. 164 à 166.)

ment tordue — puis deux têtes isolées dont l'une porte deux cornes au front.

Dans un autre cartouche, une tête de femme embéguinée est d'une physionomie gracieuse; c'est comme une lueur rafraîchissante, une échappée sur la vie au milieu des préoccupations d'outre-tombe et d'enfer (planche 45, n° 4).

Plus loin (planche 47, n° 1), cette rosace à face humaine est absolument charmante : rien de plus ingénieux que la façon dont l'artiste a tiré parti des côtes et des détails de contours de la feuille pour former des yeux, un nez, une bouche rieuse.

Dans un autre médaillon de la même planche 47, n° 3, un profil de jeune moine occupant tout l'espace dénote aussi par l'expression douce et mélancolique de la physionomie un besoin de réagir contre l'obsession. Mais cette obsession s'impose à nouveau dans le médaillon voisin (planche 47, n° 2) où nous voyons un monstre à queue de crocodile dans l'attitude du chat qui guette la souris, et prêt à s'élancer sur sa proie. — Sa proie, c'est le pauvre artiste qui se damne en cherchant à célébrer la vie dans son œuvre.

Voyez encore le médaillon et les deux écoinsons de la planche 46, n° 3; ce diable barbu à l'air bonasse (d'autant plus redoutable!) qui remplit tout le cercle, ces guivres qui se dissimulent entre les lignes de l'écoinson (planche 46, n°s 2 et 4).

Un bas-relief en tympan du baptistère de Parme et datant de la fin du xiie siècle est, paraît-il, un emblème de la vie humaine (planche 41, n° 8). La composition se divise en trois parties principales : dans celle du milieu on voit une étrange végétation au pied de laquelle paraissent brouter deux animaux d'allure assez douce. Mais à

PLANCHE 48. — Chasuble de saint Yves (Évêché de Saint-Brieuc). (FIG. 167.)

côté et au-dessus, un terrible dragon vomissant des flammes dresse la tête et menace un personnage assis dans l'arbre. Dans cet arbre on voit d'assez gros fruits, puis une sorte de cylindre percé d'une ouverture croisillonnée qui pourrait bien signifier une prison. — Les compartiments de côté qui sont à peu près symétriques comportent chacun deux cercles en creux : dans le grand, en bas, se trouve un char attelé, — à gauche de deux chevaux, — à droite de deux bœufs lancés les uns et les autres au galop et conduits par un personnage nimbé, — celui de gauche d'un cercle, — celui de droite d'un croissant; dans le cercle plus petit en haut et limité par une saillie inférieure en forme de croissant, se voit un personnage — couronné, à gauche et caressant un cheval, — à droite nimbé et tenant un sceptre, et près de lui une tête de bœuf : quatre petits personnages accompagnent à l'extérieur le cercle de droite en jouant de la trompette.

Curieuse composition très apocalyptique.

La planche 48 nous donne un intéressant spécimen de broderie du XIIIe siècle. C'est la chasuble de saint Yves conservée à l'évêché de Saint-Brieuc.

Les différentes parties qui constituent la forme sont séparées les unes des autres à peu près comme le seraient les pièces d'un jeu de patience non tout à fait remis en place. — Malgré ces solutions de continuité la forme se suit parfaitement et ces deux chimères effrontées ont une très belle tournure décorative.

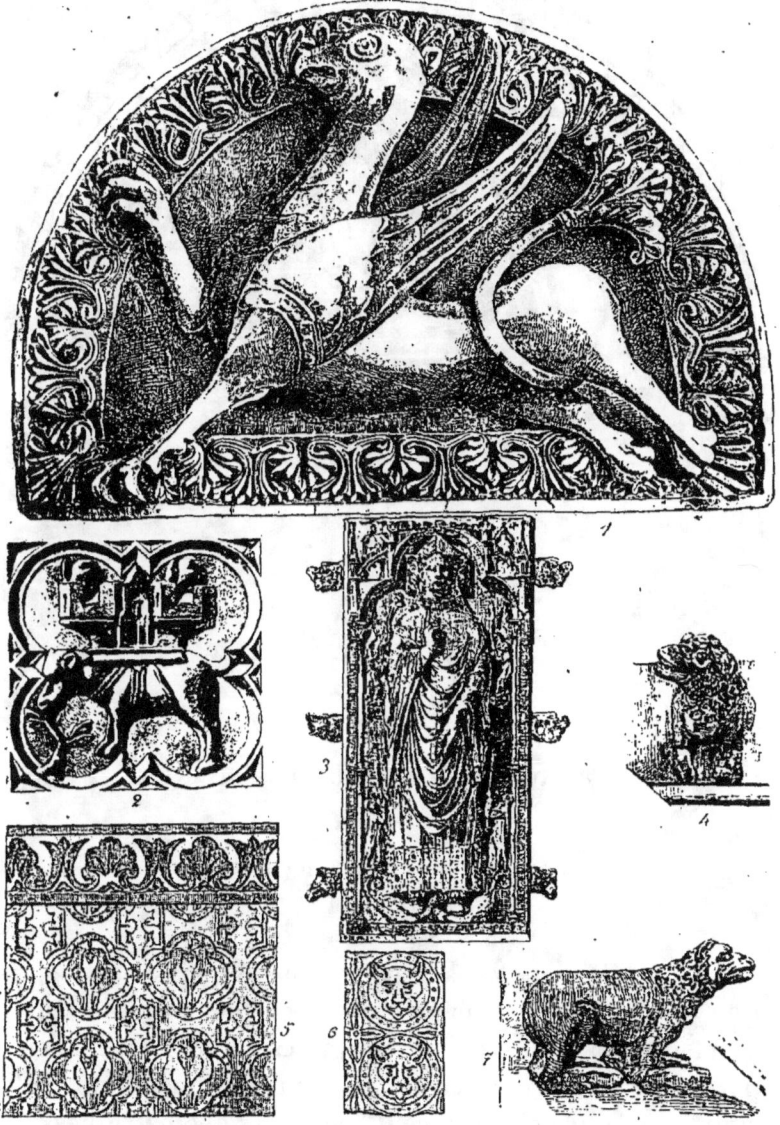

PLANCHE. 49. — 1. Griffon du xiii° siècle. — 2. Animal fabuleux portant une tour. — 3. Sainte écrasant des dragons. — 4. Lion fabuleux. — 7. Le même vu de profil. — 6. Masques démoniaques. — 5. Revêtement orné de médaillons représentant des oiseaux dos à dos. (Fig. 168 à 174.)

Fig. 175. — Lion héraldique tenant l'écusson d'Angleterre, aux deux léopards.

CHAPITRE X

Un art plus humain, plus vivant.

On recommence à regarder la nature.

Le xiiie siècle qu'on a appelé « une Renaissance » marque, en effet, un énorme progrès artistique. L'architecture, en pleine possession de ses formules fait éclore d'incomparables chefs-d'œuvre. — L'ornementation, d'une belle simplicité, allie heureusement les formes géométriques aux éléments empruntés à la nature; les figures prennent de l'ampleur, du mouvement et se conforment aux propor-

tions naturelles. L'expression des visages est vraie, les ajustements, les costumes laissent deviner le corps sous leurs plis.

On connaît les admirables figures des portails nord et sud de la cathédrale de Chartres, les bas-reliefs extérieurs de l'abside de Notre-Dame de Paris, etc., etc.

Comme monstre, voici un beau griffon du XIIIe siècle (planche 49, n° 1); l'allure en est remarquable : il n'a évidemment aucune des qualités que l'on trouve dans les œuvres grecques ou romaines, cela manque de construction, les articulations sont raides, sans souplesse, mais il y a de la verve et une naïveté tout à fait saisissante.

L'art produira encore après cette période, beaucoup de diableries, mais moins obsédantes : l'an mille est loin, le souvenir s'en efface de plus en plus. — On est bien forcé de reconnaître la vanité des craintes suggérées à cette époque; le monde sortant d'un mauvais rêve ose ouvrir les yeux et regarder la bonne nature qui malgré tout lui sourit.

Il y a bien la guerre : anglais, armagnacs, bourguignons, maillottins, sont bien un peu gênants, mais on vit, on agit; si l'on bâtit des forteresses, du moins on tâche de donner un peu d'agrément et de confortable à l'intérieur.

La Vie usuelle.

Le charme de l'intérieur.

L'aquamanile de la planche 44, n° 3, est déjà dans cet ordre d'idées. Ce bronze date du XIIe siècle; c'est un corps d'oiseau, la queue s'enroule et revient sur elle-même pour

PLANCHE 50. — Belles chimères à Dieppe,
XVᵉ siècle. (FIG. 176.)

PLANCHE 51. — La dame à la licorne (Musée de Cluny). — Tapisserie du château de Boussac; la scène est un « jardin fleury » (vers 1420); à côté sont des spécimens des fleurons qui ornent cette tapisserie. (FIG. 177.)

former l'anse; elle se soude au dos qui se termine par un cou et une tête humaine qui boit à grands traits; puis une sorte de versoir est soudé au milieu du ventre et figure une tête à rictus félin : des pampres s'enroulent sur le corps et sur la queue ; au sommet, derrière la tête, se trouve un godet servant à introduire le liquide dans cette étrange bouteille : un anneau est attaché derrière le godet. Tout cela est fort incohérent et, en somme, beaucoup plus curieux que beau.

Recherche de la forme.

Voici, à la planche 50, le tympan d'une église de Dieppe.

Deux griffons accroupis de chaque côté de l'accolade d'une ogive tournent la tête l'un vers l'autre et se regardent d'un air menaçant bien observé et avec un rictus très naturel ; une queue de serpent déroule ses anneaux de chaque côté sur le dessus de l'ogive, les ailes sont d'une forme heureuse, bien accrochées à l'épaule et déterminent une ligne enveloppante très harmonieuse.

La Licorne.

La licorne est un animal fabuleux auquel le moyen âge prêtait des vertus thérapeutiques très étendues.

On la représente sous la forme d'un cheval portant une corne sur le milieu du front.

Cette corne passait pour guérir toutes sortes de maladies, les maléfices mêmes, aussi les artistes honoraient cet appendice en lui donnant souvent un développement con-

PLANCHE 52. — Panneaux de porte à l'ancien hôtel de Sens (XVe siècle). — La figure 4 est un pilastre aux armes de Pellevé, archevêque de Sens, l'un des principaux chefs de la Ligue, mort en cet hôtel en 1594. (FIG. 178 à 182.)

sidérable, même au détriment de la proportion. Dans notre gravure le cheval pourrait bien être une biche.

La licorne était en outre un symbole de pureté dans l'art chrétien ; à ce titre elle joue un grand rôle dans le blason, — elle figure notamment dans les armes d'Angleterre.

Notre gravure de la planche 51 représente la dame à la licorne, fragment tiré d'une tapisserie du Musée de Cluny.

Cette tapisserie nous révèle un détail de la mode du temps. Le seigneur à sa toilette avait généralement auprès de lui un serviteur qui lui tenait constamment un miroir devant les yeux : ce serviteur était quelquefois remplacé par un pied fixe, ce qui était, il faut l'avouer, beaucoup plus pratique.

Nouvelles préoccupations.

Les réalités font oublier les craintes chimériques.

Les deux frises de la planche 46, n°s 1 et 5, ont un caractère tout nouveau et bien tranché. — On est en plein xv^e siècle, à peine sorti des guerres qui ont désolé le xiv^e. Les réalités terribles ont chassé les terreurs imaginaires des époques précédentes : des rinceaux de forme opulente s'épanouissent en deux femmes ailées qui soutiennent un écusson ; au n° 1, deux archers, assis les jambes entrecroisées jouent au milieu des fleurs et des cornes d'abondance.

Viennent ensuite (planche 52) cinq panneaux en sculpture sur bois provenant de l'ancien hôtel de Sens, rue du Figuier, à Paris.

L'art se dégage de plus en plus. Nous trouvons ici des pampres, des guirlandes, une sorte de génie ailé voltigeant

Planche 55. — Machine de guerre fantastique, combinée par Robert Valturio. (Fig. 185.)

PLANCHE 54. — Panneau de bahut en bois sculpté, ayant pour motif un Dauphin couronné (xvᵉ siècle). (FIG. 184.)

au milieu des grappes de raisin, n° 1 ; une espèce de griffon mêlé à des rinceaux de tournure assez gracieuse, n° 3. Quelques figures très naïves, puis les armes du Cardinal de Pellevé, Archevêque de Sens, n° 4, l'un des principaux chefs de la ligue, qui mourut à l'hôtel de Sens, en 1594.

L'exécution de ces panneaux est très défectueuse, les formes sont sèches et manquent de souplesse, mais les masses sont bonnes et bien équilibrées, et le rinceau notamment qui termine le griffon est de ligne agréable et s'emmanche fort bien au rinceau.

Mais voici une perle. Ce panneau de la planche 54 est un pur chef-d'œuvre. Les lignes en sont d'une harmonie absolue, les proportions exquises, et la forme du dauphin qui occupe le centre de la composition découle de la façon la plus logique de la forme des rinceaux qui l'entourent et se mêlent sans effort apparent aux contours du panneau et au fleuron qui surmonte l'ogive en accolade.

Un exemple curieux des préoccupations nouvelles de l'époque, c'est cette machine de guerre combinée par Robert Valturio, conseiller de Sigismond Malatesta, seigneur de Rimini (planche 53).

Ce monstre gigantesque dont le corps recèle les plus formidables engins de destruction, dont la gueule, les flancs livrent passage aux pièces d'artillerie, qui porte des échelles pour l'assaut tandis que ses ailes largement développées servent de blindage pour protéger les combattants, ce monstre est d'une fantaisie et d'une ingéniosité bien amusantes. Valturio a du reste composé un certain nombre de machines de guerre : les unes pratiques, exécutables et qui du reste ont été mises en usage, d'autres comme celle

de notre gravure, qui sont restées à l'état de conception philosophique. On pourrait voir ici, en effet, l'œuvre d'un penseur faisant ressortir d'une manière saisissante la folie dévastatrice des hommes de guerre aussi bien que la recherche sérieuse d'un ingénieur apportant son concours à l'œuvre de destruction.

Fig. 185. — Chevalier combattant un démon en forme de dragon.
(Targe du xvᵉ siècle.)

PLANCHE 55. — Fragment d'une fresque peinte sur fond or à la cathédrale d'Orvieto; chevaux ailés, satyres, chimères, dauphins; l'artiste s'en est donné à cœur joie. (FIG. 186.)

Fig. 187. — Mascaron relié à deux grotesques.

CHAPITRE XI

En Italie.

Premières manifestations d'un art nouveau.

Nous voici en Italie. La prise de Constantinople par les Turcs, en 1453, a amené une grande perturbation dans le monde oriental. De nombreux émigrants, chassés par l'invasion et les persécutions, ont abandonné les contrées de la Grèce et se sont réfugiés en Italie apportant avec eux le courant qui va faire éclore la période d'art que l'on a appelée la Renaissance. Cette période est en avance de cinquante ans environ en Italie, sur le reste de l'Europe et ne pénétrera en France qu'à la suite des guerres de Charles VIII, de Louis XII, de François Ier.

A la planche 55 se voit un fragment d'une fresque de la cathédrale d'Orvieto.

Cette fresque attribuée à Luca Signorelli marque déjà une transformation radicale dans l'art. La disposition générale, la conception, la forme des détails, tout dénote une préoccupation nouvelle. Dans un médaillon circulaire,

relié au cadre extérieur par des traverses verticales et horizontales, une figure à mi-corps se renverse en arrière dans un mouvement très accentué; la tête est coiffée d'une manière de turban. Les quatre portions comprises entre le cadre extérieur, le cercle et ses traverses sont ornées de rinceaux entremêlées de figures décoratives de fantaisie; chimères, pégases, chevaux marins, satyres, oiseaux, etc... l'ensemble est d'un effet très original, gai et plaisant.

La Renaissance.

On se rattache à la vie.

Ce nom de " Renaissance " exprime parfaitement le caractère de cette époque; au sortir de la terrible nuit du moyen âge qui a duré neuf cents ans, nuit angoissée par un long et perpétuel cauchemar, où l'homme désintéressé de la vie n'a qu'une unique préoccupation : la mort, derrière laquelle il voit distinctement, l'Enfer, Satan et les tortures épouvantables de l'éternité, où sa pensée obsédante est d'éviter ce sort posthume et de mériter les béatitudes du paradis, où l'art n'est que la manifestation constante de cette constante pensée, l'homme renaît véritablement. On se reprend à exister, on veut jouir de la vie. Il y a peut-être un enfer... des démons... on verra cela plus tard. Pour l'instant, il y a la vie, elle est bien courte, hâtons-nous. Le ciel est pur, les prés sont en fleurs, les femmes sont belles et adorables, jouissons. — Et l'art déborde de vie et de joie; il fait des monstres, mais des monstres aimables, empruntés à l'antiquité. — Le monde ne croit pas plus à ces monstres que n'y croyaient les Grecs, mais comme eux il croit aux belles lignes, mieux encore, — à l'exubérance, au foisonnement des formes, qu'il entasse, sans ordre, dirait-on, simplement avec le désir

d'en mettre, et d'en mettre beaucoup et de se rattraper et de protester contre l'abstinence claustrale qui lui a été si longtemps imposée.

Réserves.

Splendeurs de l'art du moyen âge.

Une petite digression s'impose ici. Le but de cet ouvrage étant l'étude des monstres créés aux différentes époques par l'imagination des artistes sous l'influence des milieux dans lesquels ils se trouvaient, je manifeste très franchement ma préférence pour les inventions monstrueuses de l'antiquité sur celles du moyen âge.

Je pense que la Renaissance en remettant en honneur les personnages de la mythologie païenne a produit des monstruosités plus gaies, plus charmantes, plus vivantes que celles des siècles précédents qui avaient pour objectif unique l'Enfer et le Paradis, mais je n'ai pas dit autre chose.

Quant à méconnaître la valeur artistique des œuvres du moyen âge en tant qu'expression de la pensée humaine, quant à nier la splendeur des cathédrales du xiiie siècle, des châteaux du xive ; quant à leur préférer les imitations sous nos climats des constructions grecques et romaines que la Renaissance et les époques postérieures ont souvent vu éclore, c'est tout autre chose ! Cette discussion sortirait du cadre de ce livre, mais je tiens à protester d'avance — et très énergiquement — contre toute interprétation dans ce sens qui pourrait être tirée de ce qui vient d'être dit.

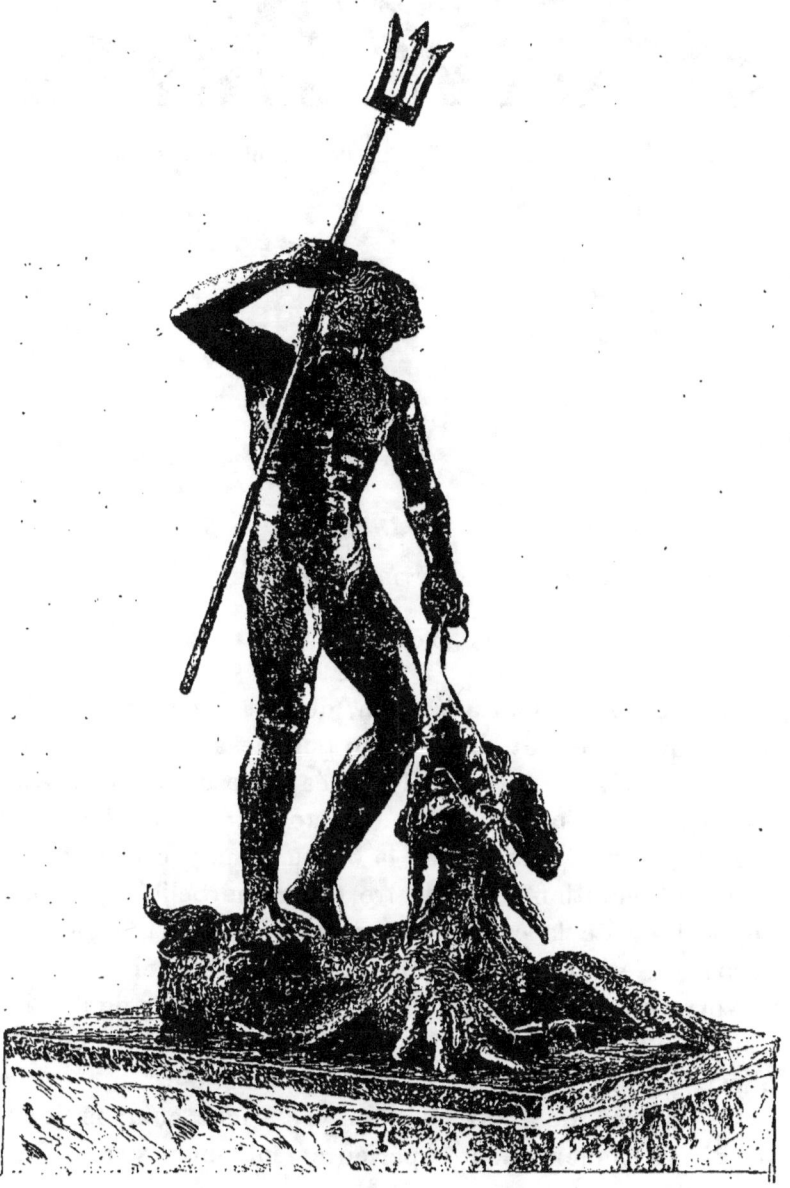

PLANCHE 56. — Neptune sur un monstre marin
(Bronze d'Andréa Briosco). (FIG. 188.)

Fig. 189. — Mascaron coiffé d'un fleuron et figures ailées.

CHAPITRE XII

Retour a la mythologie païenne.

La joie de vivre.

Neptune un trident à la main, debout sur un monstre marin qu'il conduit de la main gauche avec une guide (planche 56). Ce bronze d'Andréa Briosco, artiste du XVe siècle, est d'un beau style. Le mouvement du Neptune cherchant son équilibre sur la bête à la nage est merveilleux d'observation. Le monstre est d'une belle allure et l'opposition de la carapace rugueuse avec le modelé du corps de Neptune est d'un effet décoratif admirable.

Nous voici franchement revenus aux monstres de l'antiquité. La Renaissance italienne fait à profusion des amours ailés, des faunes, des satyres, des griffons, etc.

Ce panneau de Dadi est d'une très riche composition, les divers éléments sont supérieurement amenés et reliés

PLANCHE 57. — 1. Amour maritime. — 2. Vénus aphrodite, par E. Vico. (FIG. 190 et 191.)

PLANCHE 58. — Panneau grotesque, composé par Dadi.
(École italienne, XVIᵉ siècle). (FIG. 192.)

PLANCHE 50. — Bourguignotte en fer repoussé. École italienne.
(Fig. 193 et 194.)

entre eux (planche 58) : les deux griffons sont d'une forme très originale et rajeunis par une tête humaine à physionomie de l'époque fort intéressante. La tête qui est au bas de la composition est très heureusement coiffée par des feuilles ornementales qui se relient avec les rinceaux. On peut comparer cette conception avec la rosace à face humaine que nous avons étudiée à la planche 47.

Enée Vico, originaire de Parme (1520-1563), a produit des panneaux, grotesques, arabesques, trophées, frises, cartouches, vases, aiguières, chandeliers, coupes dans le style de Caravage.

Voici de cet artiste une Vénus aphrodite d'un arrangement tout à fait grec (planche 57, n° 2). Les chevaux marins sont d'une belle tournure et la pose de la Vénus est très noble; la ligne de la jambe gauche et du dos s'harmonise heureusement avec la draperie flottante et enveloppe admirablement la ligne formée par les têtes de chevaux et par leurs jambes antérieures; au n° 1, des amours et des dauphins, du même auteur.

L'Armurerie.

Ciselures. — Damasquinures à profusion.

Le luxe effréné de l'époque qui va éclater bientôt avec tant d'intensité lors de l'entrevue du camp du drap d'or entre François Ier et Henri VIII se manifeste en toutes choses et particulièrement dans les armures, dans les harnachements des chevaux. Ce ne sont qu'étoffes de soie, de velours aux couleurs chatoyantes, brodées d'or, enrichies de pierreries; ce ne sont que cuirasses ciselées rehaussées de sculptures en relief, damasquinées en or. Voici à la planche 59 (face et profil) un beau spécimen de l'armurerie italienne au xvie siècle.

C'est un casque de l'espèce appelée Bourguignotte, en fer repoussé. Elle simule une tête de dragon dont la gueule largement ouverte et garnie de crochets représentant les dents, protège le visage du guerrier logé dans cette coiffure; l'œil bien enchâssé et surmonté d'un sourcil développé en arrière en une aile crochue, se relie admirablement aux écailles qui recouvrent le timbre du casque et aux épines qui hérissent sa crête : toutes les parties contribuent à donner à cette pièce d'armure un caractère de férocité parfaitement en harmonie avec l'usage auquel elle est destinée.

Le casque de la planche 60 est encore une belle œuvre d'art. Elle date également de la Renaissance italienne et se voit au musée d'artillerie des Invalides, de Paris. La forme en est juste, bien adaptée à la tête, l'ornementation d'une richesse incomparable. Le dragon qui forme cimier et dont la queue se prolonge en crinière à la partie postérieure est parfaitement composé et agencé avec la figure de sphinx qui se trouve en dessous. Les satyres et autres monstres qui ornent le timbre et les oreillères sont d'un bel effet et s'harmonisent très heureusement entre eux et avec les rinceaux qui décorent cette belle pièce.

Autre casque à la planche 61. Très originale composition de Polydore de Caravage. Le sphinx qui soutient le cimier est de belle allure. La figure entre les deux cornes d'abondance qui orne le timbre est assez heureuse.

Que manque-t-il à cette composition ?

Simplement peut-être d'avoir été exécutée.

Voici, par exemple, la cuisse gauche et la queue du sphinx qui font bon effet : mais on ne peut s'empêcher de penser à l'autre côté. Que devient la cuisse droite ? Fait-elle exac-

PLANCHE 60. — Casque de parade de fabrication italienne Dragon, chimère, satyres (xvɪᵉ siècle). (Fɪɢ. 105.)

tement pendant à la cuisse gauche? Alors l'écart entre ces membres est beaucoup trop grand. La cuisse droite est-elle repliée sous le corps comme semblerait l'indiquer le côté gauche? Alors comment est rétablie la symétrie?

Tout cela gêne un peu. Il est évident que s'il avait été forcé de faire exécuter sa composition, l'artiste aurait étudié le casque sous toutes ses faces et il en serait résulté, tout en conservant la même ordonnance, un aspect plus vrai, plus satisfaisant.

L'Exécution et la Conception.

Garder l'idée première, mais la rendre viable.

En général, une idée, pour arriver à son expression la plus complète, a besoin de passer par l'épreuve de la mise à exécution. Sur le papier, tout tient, on peut se livrer à la fantaisie la plus audacieuse, rien n'en contrarie l'essor; on peut obtenir de cette façon des œuvres dont le charme réside souvent dans l'aspect indéterminé, insaisissable que lui a laissé la première esquisse.

Mais si l'on veut aller jusqu'à la fabrication, réaliser matériellement cette idée, c'est alors que les grandes difficultés commencent et c'est là que le vrai génie se reconnaît. L'artiste n'abandonnera rien de son idée, mais il fera sortir, des difficultés mêmes de l'exécution et des résistances de la matière, des améliorations auxquelles il n'aurait pas songé sans cela et qui remplaceront par un charme profond, naissant de la logique et de la soumission aux exigences de la raison, le charme fugitif et fragile du premier jet.

Planche 61. — Casque simulant un visage. Une chimère soutient le cimier, d'après un dessin original de Caravage. (Fig. 196.)

Les Armes.

Des monstres... partout!

Polydore de Caravage a composé aussi une poignée d'épée de belle tournure — comme toujours chez cet artiste, grande exubérance, grande richesse de motifs. — Des chevaux fantastiques terminent la barre horizontale en avant et en arrière ; des sphinx se contournent en dessous du pommeau, des esclaves enchaînés se voient sur la garde, sur la sous-garde, sur le bouton, puis une sorte de Méduse mâle, tête barbue ailée et coiffée de serpents ; toute cela dénote une imagination débordante mais manque un peu d'unité.

Dans le même ordre d'idées, la gorgone qui orne la petite targe de la planche 62, n° 2, est d'une belle conception : les serpents et les ailes s'arrangent bien et se marient heureusement avec la chevelure, mais on ne voit pas l'intérêt qu'ajoutent à l'ensemble ces armes et armures qui occupent la partie inférieure du motif, qui sont d'une proportion trop petite et ont tous les caractères d'un hors-d'œuvre inutile.

Voici à côté, planche 62, n° 1, une plaque de verrou d'une ornementation très sobre : la tête qui la décore a beaucoup de physionomie dans son modelé sommaire.

Sujets décoratifs.

Et encore des monstres!

Les deux panneaux de Zancarli, comme beaucoup d'œuvres italiennes, donnent une impression de richesse

PLANCHE 62. — 1. Cul-de-lampe, tête de lion fantaisiste. — 2. Petite targette; Tête de Méduse ailée et coiffée de serpents. (Fig. 197 et 198.)

PLANCHE 63. — Panneau grotesque par Zancarli. Personnage à queue de poisson combattant un Centaure. (FIG. 199.)

Planche 64. — Panneau grotesque par Zancarli. Lutte de deux dragons à laquelle se mêlent des enfants et des satyres. (Fig. 200.)

extraordinaire — les motifs sont à profusion — les idées foisonnent, — l'imagination est débordante.

Dans le premier (planche 64) c'est une lutte entre trois monstres; un dragon est terrassé par un quadrupède rappelant un peu les formes molles de l'hippopotame. Une sorte de dauphin est en dessous et demande à s'en aller; puis deux diables dont les jambes se terminent en rinceaux essayent de séparer les combattants : deux enfants prennent part à la lutte : l'un en écartant avec ses mains les mâchoires du dragon, l'autre en visant les monstres avec une arbalète du haut d'un rinceau dans lequel il est perché.

Dans le deuxième panneau (planche 63), un triton lutte avec un centaure qu'il vient de terrasser pendant qu'un amour fait des gambades dans le haut du rinceau auquel s'enroule un reptile à tête de chien. Toutes ces idées sont intéressantes, il y aurait de quoi composer dix panneaux, mais réunies dans une même composition, elles n'y font pas très bon ménage.

C'est la même pensée que suggèrent nombre de panneaux décoratifs de cette époque. — Toujours grande richesse d'imagination. Il est très intéressant de suivre la marche de l'idée et de voir comme sont reliés entre eux des motifs souvent très disparates.

J'en sais un où l'on voit une sorte de dauphin qui vient se marcher sur la tête à lui-même, tandis qu'une partie de son corps se dédouble pour aller se terminer par une nouvelle tête qui forme de chaque côté le cadre d'un médaillon ! tout cela est fou, abracadabrant, mais l'œil est tellement amusé !

Auguste Vénitien, artiste du commencement du XVIe siècle, — de son nom de famille Di Musi — a gravé

PLANCHE 65. — Panneau composé par Di Musi (Auguste Vénitien). Commencement du xvi^e siècle. (Fig. 201.)

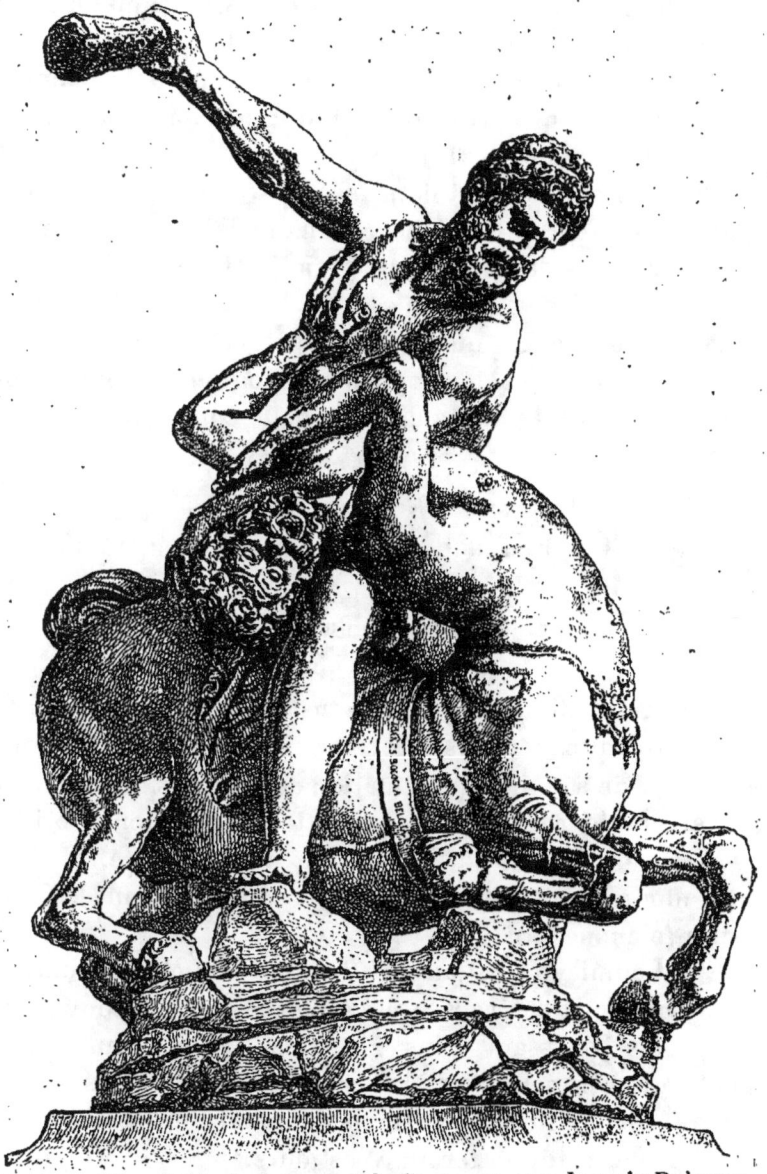

Planche 66. — Hercule domptant le Centaure, par Jean de Bologne.
(Fig. 202.)

sous la direction du célèbre Marc-Antoine Raimondi un grand nombre de pièces d'après l'antique.

Nous donnons, à la planche 65, un admirable panneau de cet artiste, qui provient d'un fragment antique découvert à Rome dans des fouilles.

Cette figure d'enfant dont le corps se termine, dans sa partie inférieure, en rinceaux auxquels la chevelure fait équilibre dans la partie supérieure est de l'effet le plus heureux.

Nulle surcharge, nul remplissage : c'est une seule et même idée dont les développements logiques donnent l'intérêt à toutes les parties de cette belle composition.

Le Centaure de Jean de Bologne.

Une belle chose quand même.

Parmi toutes les figures monstrueuses de l'antiquité que la Renaissance a fait revivre, le Centaure ne pouvait manquer de séduire l'imagination des artistes. Ils devaient s'exercer à leur tour à faire admettre cette union hybride. — Jean de Bologne a réussi, sur cette donnée, à faire une admirable chose. C'est son Hercule terrassant le Centaure (planche 66).

Étant admis le Centaure, cette construction absolument irrationnelle et hétéroclite, il est impossible de trouver un effet plus saisissant, plus grandiose, plus vivant; sauf peut-être dans celui de Barye, que l'on voit à Paris sur le terre-plein de l'île Saint-Louis, non loin de la demeure où le grand maître a terminé ses jours.

A Florence.

Deux tympans qui se trouvent à Florence sont aussi deux pièces intéressantes. Dans l'un, composition de libre allure, remarquable pour sa simplicité, un mascaron sert de base à une hampe portant une coupe où brûlent des parfums et que gardent deux griffons. Les lignes sont bien pondérées. — Le tympan est garni sans surcharge, sans accessoires inutiles.

L'autre motif est moins clair, moins simple d'arrangement : les griffons ont la tête trop grosse et posent mal sur le rebord de la vasque. Les phénix qui sont en bas sont dans un hors d'aplomb un peu pénible.

A part ces quelques critiques, cette composition est encore très agréable.

A la planche 67, n° 3, nous trouvons une belle encoignure provenant d'un tombeau en marbre à Florence : — une figure ailée et enveloppée de feuilles ornementales qui lui font comme une gaine enfermant le corps depuis la poitrine : ces feuilles viennent se raccorder à la moulure inférieure du monument. La gorge qui se développe en dessous est occupée par une griffe qui paraîtrait appartenir à la figure, mais qui en réalité ne lui appartient pas

Il y a là quelque chose d'un peu déconcertant.

La Gaine.

Décoration des jardins; motifs d'architecture

La gaine revient en honneur : nous en trouvons de nombreux exemples dans l'œuvre de la Renaissance et aux époques qui en dérivent. Nous chercherons à reconnaître

dans les nombreuses applications de ce motif ornemental les principes posés aux belles époques de l'antiquité.

Nous avons rencontré dans l'église Saint-Georges-Majeur, à Venise, deux cariatides intéressantes, au torse renversé, s'arrondissant sur le contour du médaillon central : le buste émerge d'une gaine qui enferme le bas du corps et d'où sortent par le bas deux pieds de chèvres.

La proportion en est bonne : l'esprit admet volontiers la présence du corps à l'intérieur de cette gaine. Un mascaron assez curieux occupe le sommet de la composition; une tête ailée se voit à la partie inférieure.

Sur la planche 67, n° 1, deux cartouches : dans l'un, une femme portant une coquille sur la tête et appuyée sur un fond soutenu à droite et à gauche par une tête de profil, très peu déterminée, et dont la lèvre inférieure très allongée se retrousse en avant. — Une guirlande de fruits part de la bouche de chaque côté et vient dissimuler les pieds de la femme qui porte une ceinture dont les bouts flottent à droite et à gauche.

L'autre (planche 67, n° 2) est un médaillon encadré de lignes ornementales, et qui se termine en haut par deux génies ailés et accoudés dont les jambes se perdent dans les lignes arrondies de l'ornement.

Peu de caractère dans ces compositions.

Grande richesse d'imagination.

Les idées débordent.

Nous avons déjà vu des œuvres d'Énée ou Énéas Vico, un élève de Caravage.

Voici, à la planche 68, un nouveau panneau de cet artiste.

PLANCHE 67. — 1-2. Cartouches avec figures. — 3. Encoignure de tombeau en marbre de Florence; tête ailée émergeant d'un rinceau, griffe, etc. (Fig. 203 à 205.)

PLANCHE 68. — Tête de lion dont les lèvres donnent naissance à des rinceaux. (FIG. 206.)

PLANCHE 69. — Panneau de l'École italienne, XVIᵉ siècle. — Chèvre ailée à poitrine de femme. — Chimères terminées en rinceaux. — Têtes ornementales. (FIG. 200.)

Une tête échevelée occupe le centre — en dessous se trouve un bucrâne — motif renouvelé de l'antiquité et qui consiste en un crâne décharné de bœuf (βοος κρανιον — lorsque l'on choisit un crâne de cerf cela s'appelle un massacre — ces deux motifs se retrouvent fréquemment dans les décorations de la Renaissance).

Dans la composition de Vico la partie supérieure est portée par une espèce de dauphin sans corps qui n'a qu'une jambe, le cou et la tête : des faunes sont à la base : puis des sphinx au-dessus, des oiseaux fantastiques forment le sommet.

L'un d'eux est bien curieux : c'est ce qu'on pourrait appeler un centaure de l'espèce des oiseaux ; on y trouve, en effet, le corps d'un homme surmontant le corps et les pattes d'un oiseau.

Beaucoup d'idées, comme c'est l'habitude dans les compositions de l'École italienne.

Nous trouvons encore à la planche 68 un beau cartouche par Énée Vico.

Une tête de lion dont les lèvres donnent naissance à des rinceaux qui vont d'un large mouvement s'accrocher aux moulures. Une palmette forme crête au-dessus des sourcils et, au-dessus encore, deux puissants rinceaux s'enroulent jusque sur la moulure supérieure.

Voyez encore le beau panneau de la planche 69.

Les deux femmes qui forment la partie moyenne sont d'un bel arrangement ; privées de bras, le haut de leur corps est comme vêtu d'une paire d'ailes formant pèlerine.

Au-dessous, deux profils d'hommes dont la tête s'emmanche à un cou ornemental qui se relie à la composition sur l'enfilage de l'axe.

PLANCHE 70. — Panneau décoratif de Raphaël. — Femmes grotesques. — Satyre. — Griffon, etc. (FIG. 210.)

Tout en haut, un monstre à tête de chèvre dont les pattes de devant sont remplacées par des ailes et qui porte sur la poitrine deux seins de femme.

Raphaël.

Monstres et délicats rinceaux.

Raphaël, le peintre de l'École d'Athènes, de la Sainte Famille, du portrait de Balthazar, de tant de chefs-d'œuvre qui marquent toutes les années de sa si courte existence, Raphaël n'a pas dédaigné l'art décoratif, il a tiré de son puissant et fécond génie des rinceaux, des nielles, des monstres qui sont dignes des œuvres d'autre sorte qu'il a laissées.

A la planche 70, nous voyons de lui une fresque de la Farnésine; cette composition offre une grande variété de monstres : — ici un sphinx dont les bras sont remplacés par des ailes et qui a des jambes de lion. Plus bas, la femme est pourvue de bras; ce sont les jambes qui manquent et font place à des feuilles ornementales; des rinceaux d'une extrême délicatesse et de gracieuses courbes relient entre eux les différents motifs principaux.

Décadence.

Redites sans caractère.

Cette belle École italienne qui a rayonné sur le monde et dont les reflets l'illuminent encore d'un éclat incomparable, cette école a connu la décadence. On trouve au xviiie siècle des productions qui montrent un grand affai-

Planche 71. — Cartouche italien. — Décadence.
Tête de lion, etc (Fig. 211.)

blissement; ce cartouche de la planche 71 manque d'effet ; tout cela est mou, rond, sans caractère; les cornes d'abondance s'enroulent de la même façon que les queues des dauphins. La tête du sommet donne naissance à des ailes dont on ne voit ni ne devine la révolution; rien n'est affirmé, rien n'est exprimé; chaque détail vient là pour boucher un trou mais ne se relie en aucune façon à l'ensemble.

Fig. 212. — Tête de femme, bras et jambes entrelacés avec des rinceaux.

PLANCHE 72. — Figure de la Force — Marbre de Michel Colomb.
(Époque Louis XIII). (FIG. 215.)

Fig. 214. — Tête ailée. — Enfants groupés avec des figures à formes naturelles.

CHAPITRE XIII

Transition. — Le style Louis XII.

Lutte des principes d'art du Moyen Age contre les importations nouvelles.

Les expéditions de Charles VIII avaient déjà déterminé, en France, une poussée d'art antique renouvelé. — Le style Louis XII marque les premières tentatives en ce genre et peut être considéré comme une transition entre l'art du moyen âge et l'art de la Renaissance en France.

L'ogive, comme on le sait, n'est pas encore détrônée, mais elle se modifie, au lieu de se terminer en pointe selon le principe du xiiie siècle, elle se renverse un peu avant le sommet et se termine par deux accolades surmontées d'un panache — la ligne droite horizontale, timidement encore, commence à apparaître et à disputer la prééminence à sa sœur la ligne verticale qui règne sans partage depuis tant de siècles.

Les monstres suivent une marche analogue — les guivres, les dragons de l'art chrétien ne sont pas absolument abandonnés, mais ils subissent des transformations qui ne tarderont pas à les faire ressembler aux monstruosités païennes que l'on a déjà franchement adoptées de l'autre côté des Alpes.

Michel Colomb.
Un grand maître.

Michel Colomb est l'imagier en renom de cette époque. Le sculpteur Vibert, dans son intéressante étude sur cet imagier célèbre, nous apprend qu'il est né vers 1430. On doit à cet artiste un grand nombre de figures qui ornent les tombeaux des princes et autres personnages de ce temps — entre autres celui du duc Bretagne, François II, à Nantes. La figure que nous donnons à la planche 72, et qui orne ce tombeau, est un marbre du plus beau style. Le mouvement est admirable dans sa simplicité : tout, dans l'attitude, dans les traits du visage respire le calme qui convient à la force ; l'arrangement du casque, de la cuirasse et du manteau est superbe et le monstre que tient la main droite et qu'elle arrache de la tour qui lui servait de repaire est d'une puissante composition. La tête de ce monstre exprime la suffocation d'une façon absolument saisissante.

Écussons, Panneaux.
Gracieuse symétrie.

Louis XII avait choisi pour emblème, comme chacun sait, le hérisson ou porc-épic. Ce petit animal se retrouve

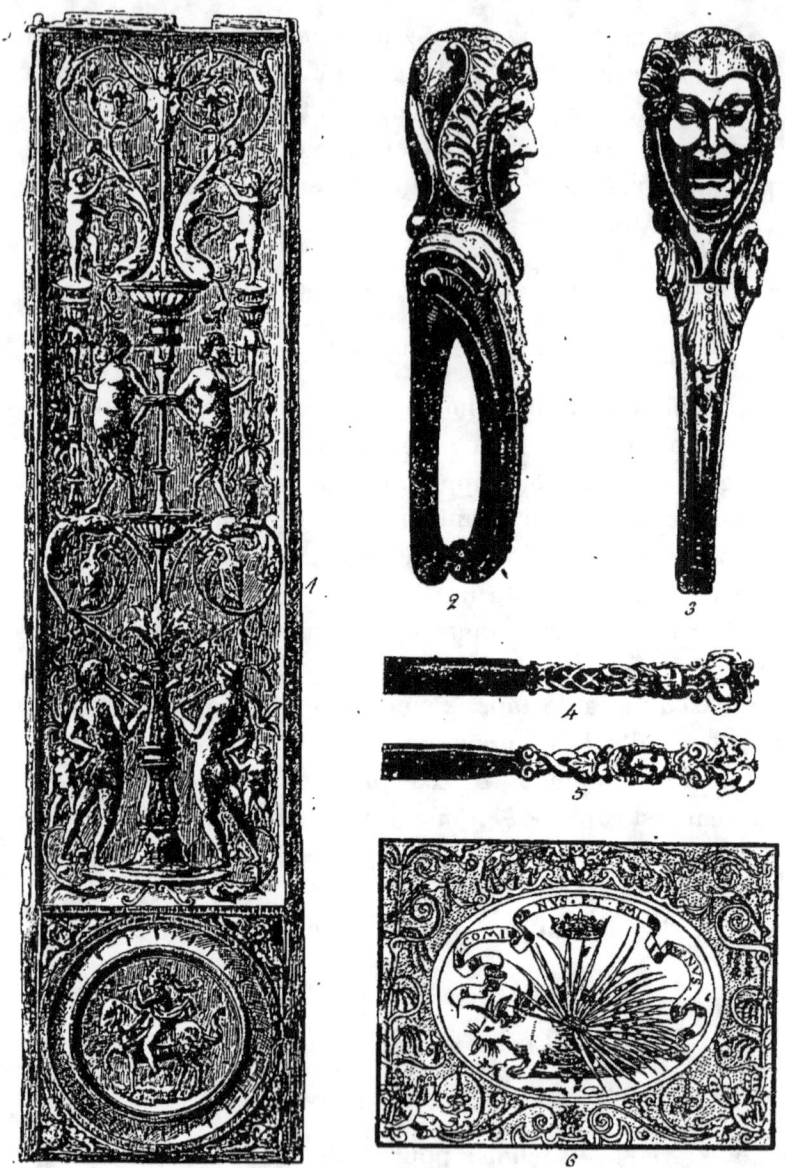

PLANCHE 75. — 1. Panneau en bois sculpté (Style Louis XII. — Enfants ailés. — Massacre. — Satyres. — Têtes ailées dans les angles. — 2-3. Casse-noisettes. — 4-5. Manches de couteaux. — 6. Le porc-épic de Louis XII. (Fig. 215 à 220.)

dans de nombreux panneaux, écussons, cartouches, aux châteaux de Blois, d'Amboise, etc....

A la planche 75, n° 6, il fait partie d'un panneau joliment décoré. — Un hibou, placé au sommet, est harcelé par différents oiseaux tandis que des femmes libellules portent des branches fleuries. — C'est la lutte du jour et de la nuit. — L'idée est jolie et exprimée de façon originale.

Sur la même planche 75, n° 1, nous trouvons encore un panneau de l'époque Louis XII — l'idée est simple, bien suivie du haut en bas, — les personnages deux par deux — amples de forme à la partie inférieure, plus resserrés au premier étage. — Au sommet deux enfants ailés. — Il résulte de cette disposition une impression de grâce légère tout à fait remarquable.

Fig. 221. — Chiffre de Charles VIII.
C C alternés avec les hermines d'Anne de Bretagne.

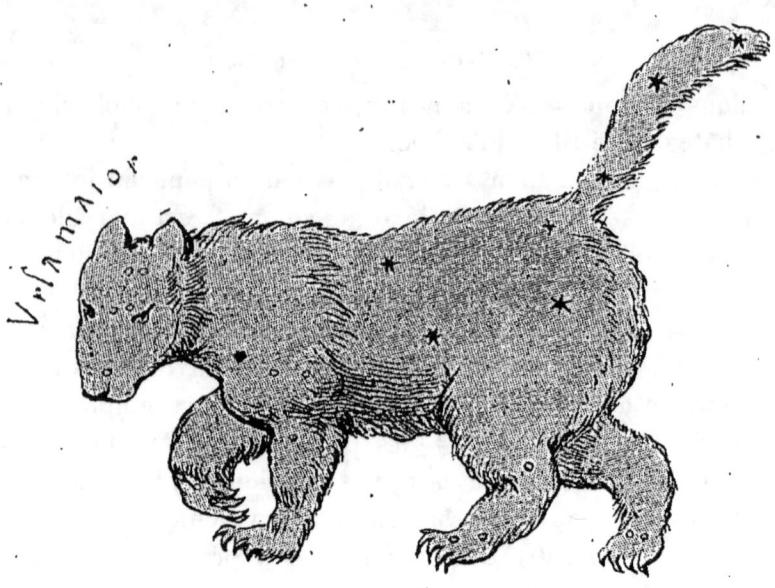

Fig. 222. — La grande Ourse.
Fragment du « Ciel septentrional » d'Albert Durer.

CHAPITRE XIV

L'art Allemand. — Albert Durer.

Influence Italienne presque nulle.

Vers cette époque apparaît en Allemagne un artiste qui eut une grande influence sur son temps : Albert Durer, né à Nuremberg en 1471, mort en 1528, était fils d'un habile orfèvre de Hongrie dont il fut l'élève et dont il suivit la carrière avant de s'adonner à la peinture, où il devait prendre une place si prépondérante et briller d'un si vif éclat.

Voici (planche 75, n° 1) deux dessins de ce grand artiste.

Le premier est une Vénus marine.

Une femme grasse et dodue, ne rappelant en rien les formes élégantes de la Vénus antique, mais souple et bien vivante, est à califourchon sur un dauphin qu'elle guide

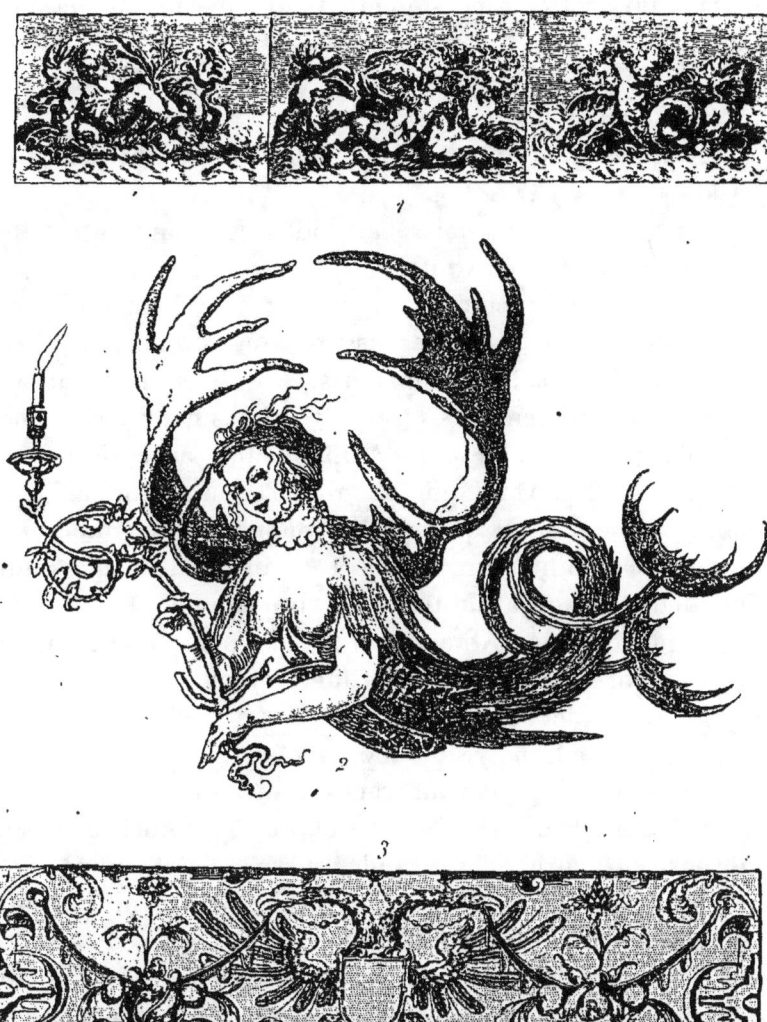

Planche 74. — 1. Motifs d'enfants avec monstres marins, par Michel Blondus. — 2. Lustre (Composition d'Albert Durer). — 3. Aigle à deux têtes tenant un écusson dans un motif d'ornement. (Fig. 223 à 227.)

de la main droite, tandis qu'elle tient dans la gauche une manière de corne d'abondance d'où s'échappe, au milieu des fleurs, un petit amour ailé, aux yeux bandés, qui s'apprête à lancer une flèche avec son arc.

Au milieu de la mer, à droite, s'élève un tourbillon jaillissant.

Ce croquis est peu fait, mais l'idée est charmante et le dessin d'une finesse exquise.

Le second (planche 74, n° 2), est une bien curieuse composition, un projet de lustre : une sirène aux ailes fantastiques et à la queue hérissée et terminée par un double épanouissement fourchu, tient des deux mains une branche qui ressemble assez à un végétal tout entier, avec ses racines et portant une bougie. C'est une simple idée, sommairement jetée qui aurait évidemment demandé une étude approfondie pour arriver à être exécutable, mais qui dénote une imagination très vive et originale.

Ne quittons pas Albert Durer sans noter une gravure de lui d'après un dessin de Stabius montrant une carte figurée du « Ciel septentrional ».

Les constellations y sont représentées par des êtres fantastiques sur lesquels sont tracés les astres.

La tête du chapitre XIV contient un spécimen de cette curieuse gravure : la grande ourse. — Cet animal est assez en dehors de sa forme naturelle pour avoir le droit de figurer dans notre collection de monstres.

Peu avant Albert Durer, un artiste ornemaniste, Martin Schongauer, né à Colmar, avait produit des œuvres d'un style raide et sec, mais ses formes sont précises et ont du caractère.

Voici, à la planche 77, n° 5, un élève d'Albert Durer. Heinrich Aldegraeff, né à Soest, en Westphalie, en 1502.

Cet artiste excellait dans la composition des motifs pour l'orfèvrerie, la joaillerie, l'émail, l'armurerie, etc., etc. La composition qui se trouve ici est d'un heureux effet; les détails en sont délicatement traités, la femme et l'enfant qui en forment le motif principal sont d'une conception hardie mais bien amenée.

Un artiste français, Michel Blondus, paraît avoir subi complètement l'influence d'Albert Durer, ou du moins, d'Aldegreeff. Comme lui, il gravait de charmants motifs pour l'orfèvrerie, et l'on pourrait facilement prendre ses productions pour des œuvres allemandes.

Nous en montrons divers exemples aux planches 74, nos 1, 2; 75, nos 2, 3 et 77, nos 1, 2. Cartouches de formes un peu tortillées, mais le dessin a de la fermeté, et la structure de ces monstres marins est intéressante.

L'influence allemande se fait sentir aussi dans cette frise de la planche 77, n° 7, composée d'un mascaron bizarre à la bouche duquel s'attache la tirette destinée à ouvrir le tiroir, en même temps que s'échappe de cette même bouche deux rinceaux terminés par des têtes fantastiques.

Cette planche contient aussi deux figures ailées provenant, l'une, du musée de Lubeck (planche 77, n° 6) : saint Georges terrassant le démon, l'autre, du musée de Cassel (planche 74, n° 4) : Une victoire.

Le mouvement du saint Georges est très souple et la silhouette générale a beaucoup d'élégance. La Victoire a une grande légèreté d'allure.

L'Aigle héraldique.

A la planche 74, n° 3, nous trouvons dans une frise composée par Théodore de Baig, artiste de Nuremberg, la

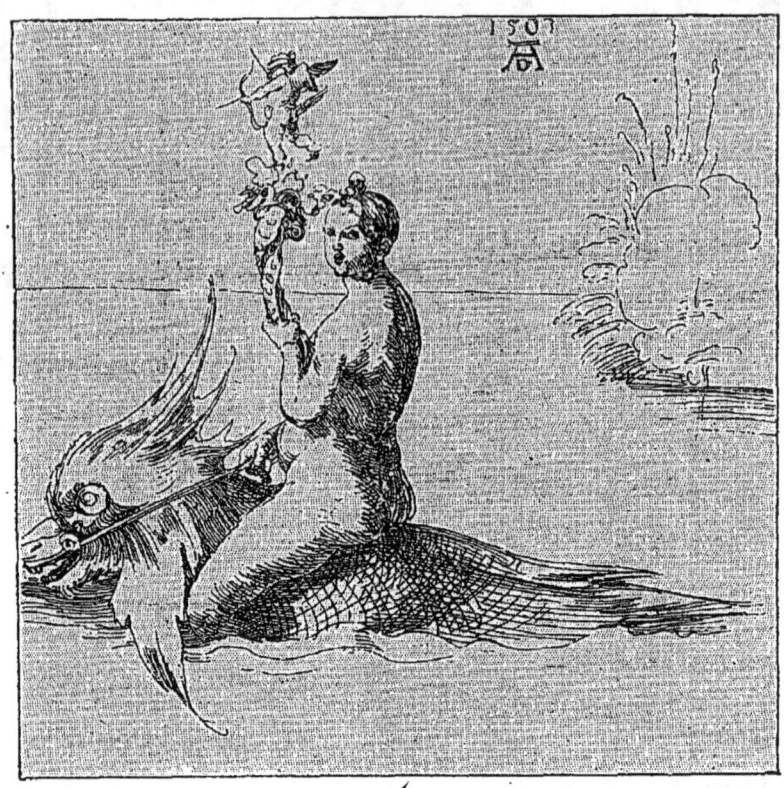

Planche 75. — 1. Vénus marine, par Albert Durer. — 2. Enfant sur un dauphin, par Michel Blondus. — 3. Cintre cartouche : torse de femme sans bras ni jambes. Fleurons terminés par une tête humaine. (Fig. 228 à 230.)

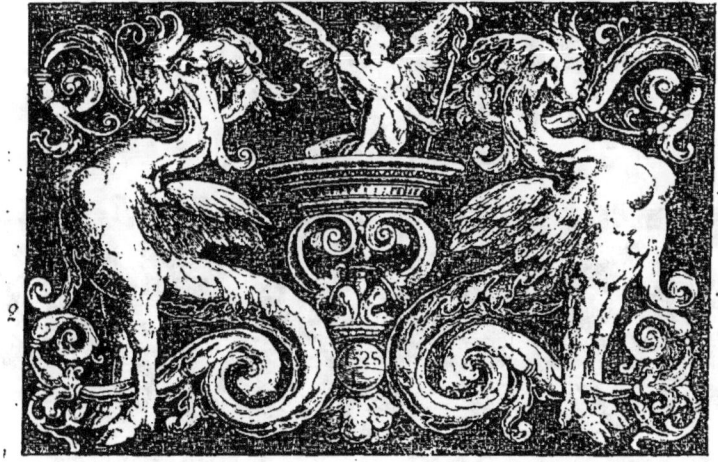

PLANCHE 76. — Deux panneaux de haute fantaisie, par Lucas de Leyde. (FIG. 251 et 252.)

PLANCHE 77. — 1-2. Enfant et Dauphin, par Michel Blondus. — 3. Figure fantastique de Dieterlin. — 4. La victoire. — 5. Panneau d'Aldegraeff. — 6. Saint Georges (Renaissance allemande). — 7. Boiserie (devant de tiroir). (Fig. 233 à 239.)

fameuse aigle à deux têtes qui figure dans les armes allemandes, autrichiennes, russes, et qui est dite alors *éployée* : les pattes sont très allongées, les ailes, maigres, ont dix plumes. L'oiseau porte un écusson sur la poitrine et dans les becs un lambrequin qui se relie à l'ornement et porte une chute de fruits de chaque côté.

Lucas de Leyde.

A la planche 76, n°s 1 et 2, deux motifs de Lucas de Leyde présentent des types de monstres fort intéressants.

Dans le premier, deux dauphins qui partent d'une sorte de gaine en forme de rinceau, boivent à une coupe qui s'élève entre eux. Un mascaron entouré d'une feuille surmonte le tout; des fruits, un bucrane, ornent le pied de la coupe.

Grande richesse d'ornementation qui n'exclut pas une grande franchise dans l'expression de l'idée générale.

Moins de simplicité dans le second motif. Ces sphinx sont tourmentés outre mesure, les rinceaux se multiplient à l'excès et le personnage qui occupe le milieu est d'une proportion étrangement minuscule.

Un traineau.

Souvenir de voyage.

Notons, en passant, la très belle application du centaure que l'on voit au musée de Stuttgard.

C'est un traîneau du xvie siècle; dans le corps du cheval est placée la caisse où se tiennent les voyageurs; le

corps de l'homme s'apprêtant à tirer de l'arc se relie au corps du cheval par des rinceaux d'un bel effet; la queue du cheval et ses jambes de derrière donnent au traîneau un support bien conditionné, et le devant est soutenu par une traverse ornée qui se dissimule bien et n'ôte rien à la légèreté du mouvement général.

Quoique étant de conception antique, ce monstre est traité de façon très originale et n'a rien de classique dans son mouvement ni dans son dessin. Il est à remarquer en effet que l'Allemagne a peu subi l'influence de la Renaissance italienne et que ses artistes ont su rester eux-mêmes au milieu du classicisme universel. Cette originalité persistante donne une grande valeur aux productions artistiques de l'Allemagne au xvi^e siècle et fait pardonner le dévergondage de l'École de Dieterlin.

Fig. 240. — Rinceaux et têtes de démon (fin du xvi^e siècle).

PLANCHE 78. — Animaux fantastiques. — Fontaine, par Dieterlin.
(FIG. 241.)

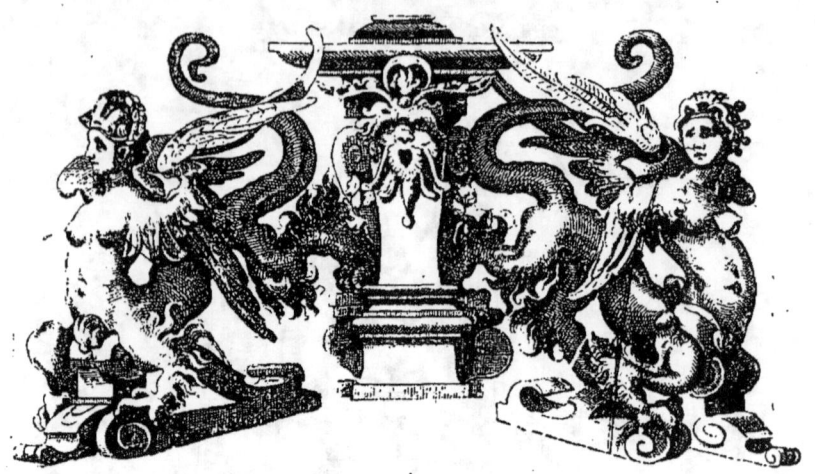

Fig. 242. — Chimères ultra fantaisistes
Composition de Dieterlin (xviie siècle).

CHAPITRE XV

Le style Dieterlin.

Original mais fantasque, son influence.

Que dire en effet de cette fontaine de la planche 78. Quelle surcharge fatigante! quelle imagination désordonnée! les différents motifs qui composent l'ensemble sont là..., parce qu'ils sont là. Ils ne sont pas logiquement amenés par des accords de lignes, par le développement normal d'une pensée décorative.

On ne sait ce que sont les petits monstres perchés sur le bord de la vasque. Le groupe supérieur de la femme et de l'enfant ainsi que les enfants placés dans les niches du piédestal sont assez heureux; il est étrange néanmoins de voir s'élancer de l'eau par les pointes des flèches du carquois, ou jaillir de la clarinette de l'enfant placé en face.

L'artiste paraît avoir songé uniquement à entasser des

motifs tels que son imagination vagabonde les lui suggérait. Il s'est rappelé ensuite tout à coup que c'était une fontaine qu'il avait à faire et alors il a tant bien que mal utilisé les formes créées pour y placer çà et là ses jets d'eau, un peu au hasard. Il semble au contraire que, quand on fait une fontaine, on doit d'abord penser à la fontaine, aux lignes formées par les différents jets; qu'on doit donner à ces jets une origine normale et faire naître l'intérêt décoratif de l'absolue soumission aux nécessités pratiques de la construction.

Le grand groupe de l'homme et du dragon de la planche 79, est assez bien conçu, mais le cerbère qu'il a à sa droite est mou et peu construit.

Voici, par contre, à la planche 81, un panneau d'arabesques d'une originalité très intéressante ; les motifs sont nombreux, touffus, beaucoup peut-être, mais se tiennent bien ensemble et le dessin en est ferme et énergique.

Seuls, les chiens qui naissent du milieu d'une fleur pour s'attaquer à l'aigle terrassé, constituent des monstres proprement dits dans ce panneau : l'homme qui occupe le centre est à l'état naturel ainsi que les oiseaux.

Il y a des détails très bien observés. Ainsi : cet aigle tenu aux ailes par les deux chiens, menacé en même temps par un héron, et qui cherche à mordre le bec de son ennemi est d'un mouvement très juste et l'expression est saisissante.

Grande originalité dans la conception et dans l'exécution.

Planche 70. Ici un joli motif d'enfant monté sur un dauphin, où nous retrouvons les qualités que nous avons

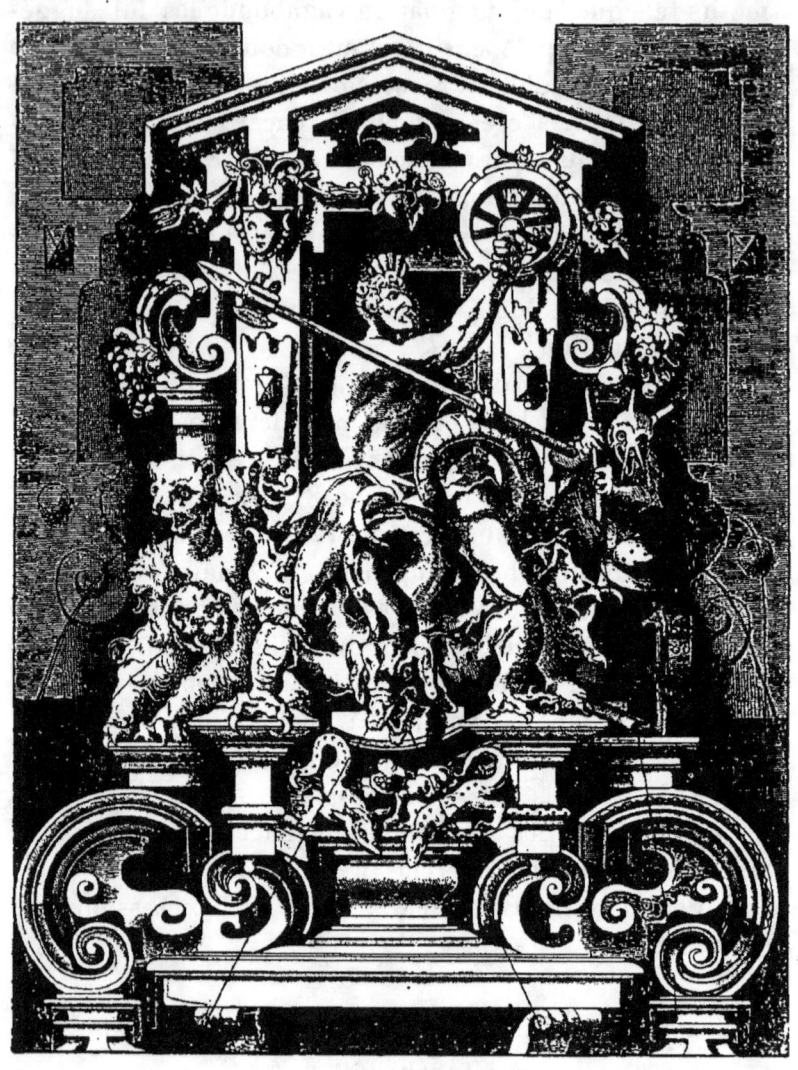

Planche 79. — Pluton monté sur un dragon entouré de Cerbère et autres animaux fabuleux (Fontaine, par Dieterlin). (Fig. 243.)

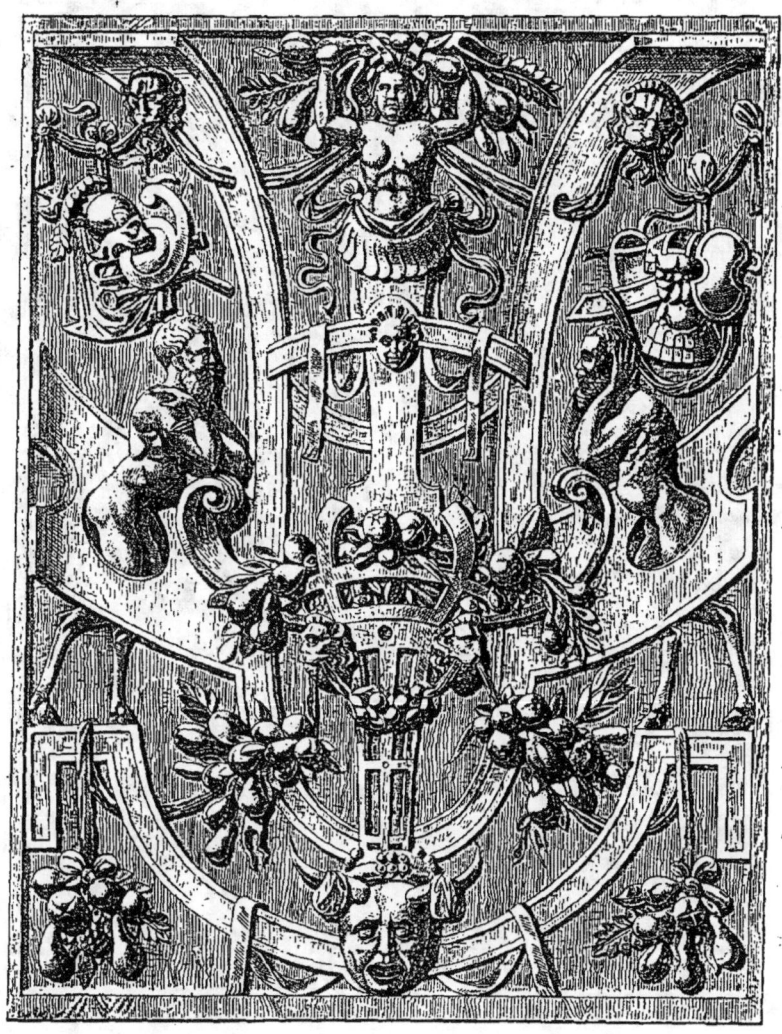

PLANCHE 80. — Panneau. — Sculpture allemande. — Gaines. Mascarons. — Satyres. (FIG. 244.)

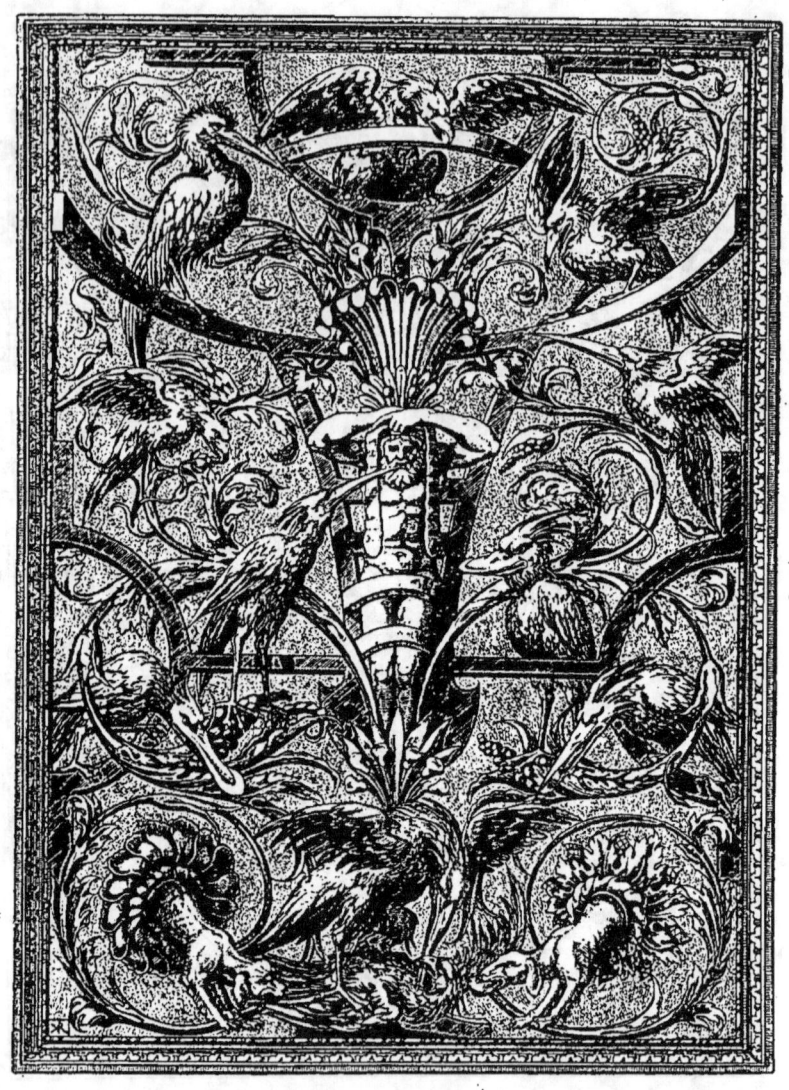

PLANCHE 81. — Panneau d'arabesques, par les frères Floris, d'Anvers. (FIG. 245.)

Planche 82. — 1. Rinceaux entremêlés de figures dans une frise. — 2. Panneau d'Aldegraeff. — 3. Composition de Toro. — 4. Panneau des vendanges. — 5. Armures; rinceaux; figures; aigles héraldiques. (Fig. 246 à 250.)

reconnues dans la composition de Lucas de Leyde.

Aldegraeff a, dans son œuvre, un panneau dont l'ornementation se résout en la scène de Suzanne et les deux vieillards. La femme n'a pas de bras et ses jambes sont remplacées par deux rinceaux; quant aux deux vieillards, ils n'ont que la tête, mais l'expression de convoitise de leurs visages est des plus intenses : ils dévorent des yeux, positivement, le corps qui est placé devant eux.

Il existe plusieurs panneaux très réussis, dans l'un, la partie supérieure est composée d'un rinceau à double révolution des plus élégants. Ce rinceau s'élève au-dessus d'un vase d'un beau style. Le bas de la composition est occupé par deux petits monstres à corps humain, jambes de quadrupède et queue de serpent. Les corps sont d'un modelé charmant, la partie animale est beaucoup moins heureuse.

Un autre petit panneau est occupé au centre par une chauve-souris sur les ailes de laquelle un escargot et une sauterelle se font vis-à-vis. Viennent ensuite deux bustes de femmes dont les bras sont remplacés par des appendices qui rappellent vaguement la forme d'oreilles en cornet comme celles de la race bovine ; à la partie supérieure, deux corps de jeunes hommes s'élèvent à l'extrémité d'un rinceau et tiennent d'une main chacun une libellule, de l'autre, l'un un lézard, l'autre une souris.

Enfin, un troisième horizontal assez heureux de lignes ; au centre, une tête de femme dans un rayonnement ; deux fortes volutes lui tiennent lieu de bras. Il est encadré par une ligne formée par les ailes de deux personnages que l'on voit de dos et dont le corps se déroule en anneaux de serpents.

N'y aurait-il pas une comparaison à établir entre les

PLANCHE 83. — Cheminée, par du Cerceau.
Cariatides. — Gaines. (FIG. 251.)

PLANCHE 84. — Cheminée, par du Cerceau. Sphinx. — Figures. — Les trois grâces. (FIG. 252.)

PLANCHE 85. — Cheminée, par du Cerceau.
Enfants montés sur des sphinx. — Griffes de lion. (FIG. 253.)

compositions de Dietterlin et celles des cheminées de du Cerceau.

A la planche 83, est une cheminée ornée de monstres multiples : au soubassement deux gaines à tête double, puis des chimères et des satyres dans le panneau au-dessous du chambranle, puis, au fronton, une tête ailée.

La partie supérieure de la cheminée de la planche 84, est d'un bel arrangement décoratif. Les chimères qui sont de chaque côté supportent très bien les deux femmes placées sur leurs têtes. Dans les panneaux, une Vénus et un Amour, ailés tous deux. Des ailes à Vénus cela est peu conforme à la tradition, mais donne un aspect inattendu et très original.

Autre cheminée (planche 85). Le dessin présente un heureux arrangement. La ligne de contour du panneau ovale est bien accompagnée par la ligne formée du dos de l'enfant et de la croupe de la chimère qui le porte. Le chambranle est supporté par des griffes d'une forme assez originale.

Les deux satyres que l'on voit sur le panneau sculpté de la planche 80 sont d'une espèce bien particulière. Le satyre a toujours été représenté très velu, particulièrement sur les cuisses et sur les jambes qui caractérisent la partie bestiale. L'antiquité qui avait créé ce monstre l'avait conçu ainsi et la tradition a été respectée aux différentes époques artistiques. Ici, au contraire, le personnage entier est absolument glabre, et cette particularité contribue beaucoup à l'originalité du panneau. Au milieu, une femme terminée en gaine porte des fruits sur sa tête : un mascaron puissamment encorné supporte toute la composition.

Beau panneau par Jacques Floris (Planche 81). Grande

légèreté dans l'ensemble, beaucoup d'unité dans la conception ; trois jolies frises du même auteur, planche 82, n°s 1, 4 et 5.

On retrouvera plus tard, au xvii° siècle, dans les œuvres de Bérain et de Toro, de ces rinceaux légers, aériens, sur lesquels de gracieuses figures viennent se poser comme des oiseaux sur les branches d'arbres.

Voici, en effet, sur cette même planche 82, n° 3, une composition de Toro que nous avons rapprochée à dessein et qui semble bien de la même famille avec la différence des époques.

Fig. 254. — Rinceaux formant le cou d'une tête humaine et soutenant une figure d'enfant.
Stalle à Saint-Bertrand de Comminges. (xvi° siècle.)

Fig. 255. — Stalle en bois sculpté, par Stéphano da Bergamo.
Église Saint-Pierre, à Pérouse.

CHAPITRE XVI

La Renaissance Française. — l'Ecole de Fontainebleau.

Abandon définitif de la tradition du moyen âge.

Cette transformation de l'art, inaugurée en Italie depuis le milieu du xv^e siècle, timidement tentée chez nous à l'époque de Louis XII, va s'imposer définitivement au commencement du xvi^e siècle. L'École dite de Fontainebleau se fonde sous la direction du Primatice, du Maître Roux, de Nicolo dell' Abate que François I^{er} fait venir d'Italie vers 1535. Cette école répand dans toute la France le goût de l'antiquité, des dieux de l'Olympe et de tous les monstres enfantés par le génie de la Grèce. Ce ne sont que faunes, que satyres, gaines, chimères, griffons, ondines, etc., etc., dans les attitudes les plus variées, déesses étalant leurs formes opulentes, dans les décorations picturales, dans les bas-reliefs, dans l'architecture, où, sous forme de cariatides,

Planche 86. — Satyre enlevant une femme (École de Fontainebleau).
(Fig. 256.)

elles se substituent aux colonnes pour soutenir les balcons et les corniches.

A la planche 86, un satyre portant une femme à la chevelure abondante et entourée d'une draperie flottante d'un très bel effet se ressent bien de l'influence du Primatrice et de l'École de Fontainebleau. — Les formes de la femme sont de toute beauté, la silhouette générale du groupe a une grande allure, grâce à la ligne simple du flanc gauche de la femme, opposée à la ligne très mouvementée formée par la nuque de la femme, la tête du satyre, les deux bras, les pieds, etc.

Ces deux lignes voulues sont très habilement brisées par la chevelure et le bras gauche de la femme, un bout de draperie, le pelage du faune, et de l'autre côté, par les bouts flottants de l'écharpe.

Deux Cartouches.

A la planche 71, nous voyons réunis deux cartouches : dans l'un, un K, couronné et agencé avec une banderole qui porte la devise : *Deus pro nobis, quis contra nos ?*— *Dieu est avec nous, qui oserait se porter contre nous ?* — C'est l'emblème et la devise de Charles VIII. Le cadre est orné d'un jeu de fond intéressant.

Dans l'autre, voici l'emblème et la devise de Charles-Quint : un aigle couronné entre les colonnes d'Hercule, le tout traversé par cette fière devise : « *plus ultra* » — « *toujours au delà* ».

Le jeu de fond analogue au précédent montre un guer-

PLANCHE 87. — 1. Devise et Chiffre de Charles VIII.
2. Devise et Armes de Charles-Quint. (Fig. 257 et 258.)

PLANCHE 88. — 1. Rinceaux prenant naissance dans une tête grotesque et se terminant encore par des têtes. — 2. Têtes de satyre et sphinx formant console. — 3. Plat orné de la salamandre. — 4. Panneau renaissance : oiseaux et enfants bizarrement mêlés à des rinceaux. (Fig. 259 à 262.)

PLANCHE 89. — Pilastres arabesques au chœur de la cathédrale de Chartres (Époque de François I^{er}). (Fig. 263 et 264.)

PLANCHE 90. — Panneaux en bois sculpté provenant de l'église Saint-Maclou à Rouen. (FIG. 265 et 266.)

rier sur un crabe, un personnage nimbé jouant du violon sur un léopard, une diane avec un scorpion, un centaure sagittaire portant sur son dos un personnage tenant à la main des carreaux de foudre, sur les axes quatre croissants de lune avec les étoiles.

A rapprocher de la salamandre qui se trouve à la planche 88. — On sait que la salamandre était l'emblème que s'était choisi François Ier, ce monstre se voit en maints endroits, à Blois, à Chambord et en général dans tous les châteaux royaux de cette époque. Celle-ci qui est d'une très belle allure provient du château de Blois.

Discordance

Appropriation aux milieux.

Les motifs païens ne sont pas uniquement réservés aux Palais, aux châteaux, aux lieux de plaisir; la mythologie grecque vient implanter ses monstres jusque dans les églises.

Il faut avouer que cette ornementation y est déplacée et que la cathédrale du XIIIe siècle a un caractère d'unité grandiose que l'on ne retrouve pas du tout dans les églises de la Renaissance.

On admire ces morceaux s'ils sont beaux, on est charmé, mais on ne ressent pas l'impression profonde qu'on éprouve en entrant dans Notre-Dame de Paris, ou d'Amiens ou d'autres du moyen âge.

Voici des panneaux de ce genre introduits par la Renaissance dans l'admirable cathédrale de Chartres. Grande richesse d'ornementation, les motifs sont bien reliés entre eux, les monstres sont intéressants, une

LES MONSTRES DANS L'ART. 195

PLANCHE 91. — Panneaux d'arabesques. — Cathédrale de Chartres.
(Fig. 267 et 268.)

PLANCHE 92. — Panneau d'arabesques (cathédrale de Chartres). Amour ailé. — Têtes d'enfants dans des rinceaux. — Chimères, etc. (FIG. 269.)

faunesse du haut est dotée d'une paire d'ailes qu'on n'est pas habitué à voir à ce personnage et qui sont d'un très bel effet. Des rinceaux se terminent en tête de cheval.

Dans les panneaux de la planche 91, il y a profusion de monstres : dans le plus étroit, la tête qui soutient l'enfilage; dans le plus large, les têtes qui terminent les rinceaux; puis l'Œgipan qui est au centre : la tête à travers laquelle passent les branches des rinceaux; les deux profils coiffés de feuilles d'acanthe qui terminent de chaque côté le tableau supérieur. Tous ces motifs si variés sont admirablement reliés entre eux, de sorte que du premier coup d'œil on est frappé par l'aspect d'ensemble et l'ordonnance du panneau avant d'en découvrir les détails.

La planche 92, nous montre encore un panneau de la cathédrale de Chartres. Grande et belle allure : ces petites têtes ailées qui sont comme des fleurs aux extrémités des rinceaux; cet enfant ailé, d'un mouvement si naturel, qui joue du violon au sommet, puis au bas ces deux chimères dont la queue donne naissance à toute une floraison de rinceaux, tout cela est charmant, harmonieux et... aussi peu religieux que possible.

Le caractère religieux des siècles précédents est également complètement absent de ces panneaux en bois sculptés, provenant de la charmante église Saint-Maclou, à Rouen (Planche 90).

Des génies ailés, des chimères aux mouvements gracieux, une tête d'enfant bien vivante, malicieuse, coiffée d'une paire d'ailes qui se termine, en bas, en jolies volutes. Tout cela encadre une scène de l'enfant prodigue ou un bon pasteur.

PLANCHE 93. — 1. Panneau arabesque. — 2. Pilastre avec chapiteau XVIe siècle. (Fig. 270 et 271.)

PLANCHE 94. — Console gaine, par Germain Pilon (cheminée du château de Villeroy). (FIG. 272.)

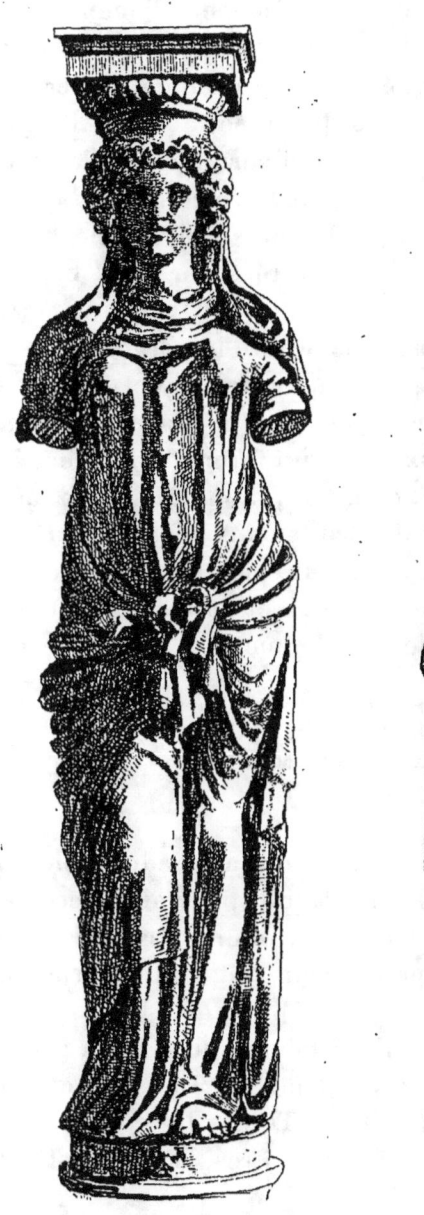 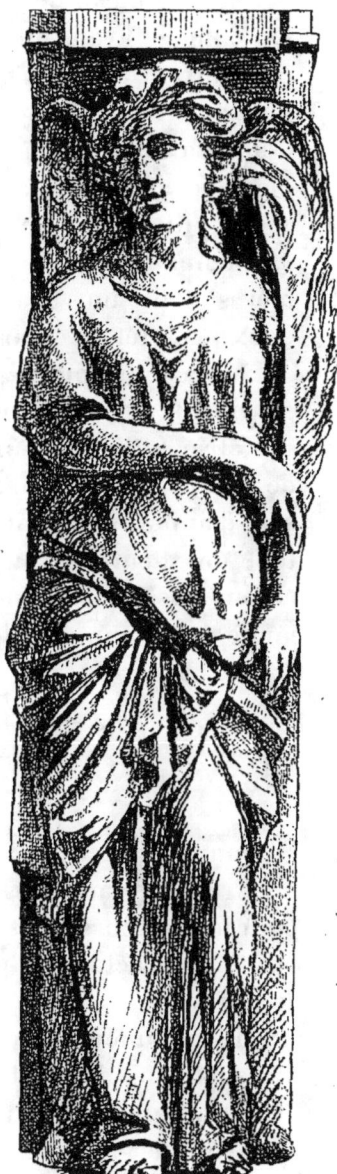

PLANCHE 95. — 1. Cariatide, par Jean Goujon.
2. Autre cariatide. (FIG. 273 et 274.)

Beau panneau de l'église de Dieppe. (Planche 93, n° 1.) Un enfilage ayant une base renflée portant sur deux petits rinceaux et accompagnée d'une guirlande de perles suspendue à deux crochets, est flanquée à droite et à gauche d'un rinceau terminé au sommet par une tête d'oiseau chimérique et surmonté d'une tête ailée coiffée d'un fleuron.

Un pilier avec un large chapiteau. (Planche 93; n° 2.) Les coins du chapiteau sont formés par deux belles chimères soutenues par une feuille; un vase est entre les deux. Une tête d'enfant ailée décore la gorge.

La face du pilier porte une arabesque dans le style charmant de l'époque : une tige médiane détermine la symétrie entre les deux côtés qui forment plusieurs étages de motifs variés : deux chimères, montées sur un vase qui sert d'appui, mangent des fruits dans une coupe d'où partent des fleurons, puis sur un plateau au-dessus, deux chiens assis se tournent le dos et soutiennent une guirlande dans leur gueule; au sommet, un bassin de fruits.

Deux grands maitres.

Jean Goujon, Germain Pilon ont fait d'admirables cariatides, que les cariatides de l'antiquité pourraient reconnaître pour leurs sœurs, mais sœurs nées d'un autre père, car elles ont leur caractère propre et leur originalité parfaitement accentuée.

En voici une de Germain Pilon qui vient de la cheminée du château de Villeroy (planche 94). L'agencement de cette figure est merveilleux. Toutes les courbes sont si bien résolues les unes dans les autres, le corps est si bien

proportionné à la gaine en console d'où il sort, que l'esprit admet parfaitement la présence des jambes dans l'ornementation qui les cache et que l'aspect est absolument normal, on pourrait dire vivant, en dépit de formes antinaturelles.

En voici une autre de Jean Goujon. (Planche 95, n° 1.) C'est la véritable cariatide, conforme à la tradition et n'étaient une certaine sveltesse, une suprême élégance qui appartiennent en propre à Jean Goujon, on pourrait croire cette figure descendue de l'Érechthéion à l'Acropole d'Athènes.

Fig. 275. — Femmes sans bras et ailées.
Leurs queues de poisson s'enroulent
dans un cartouche au centre duquel est un lion ailé
privé de corps.
(Composition de Énéas Vico, xvii° siècle).

Fig. 276. — Griffon à tête et cou d'oiseau (l'avant-train est celui d'un léopard).

CHAPITRE XVII

Le mobilier.

Le bien-être. — Le luxe.

L'imagination féconde des artistes de la Renaissance s'est donné libre carrière également dans la décoration des intérieurs; nous avons vu les cheminées de du Cerceau aux planches 83, 84, 85. Les meubles aussi ont exercé leur ingéniosité; la forme générale de ces meubles affecte souvent des lignes architecturales et l'apparence de temple avec fronton, etc., etc. Mais nous nous occupons ici uniquement de la profusion de monstres dont ils sont décorés.

Quelle richesse, quelle harmonie dans celui de la planche 96! Comme toutes les parties en sont bien ordonnées! Les cariatides du bas lourdes et trapues;

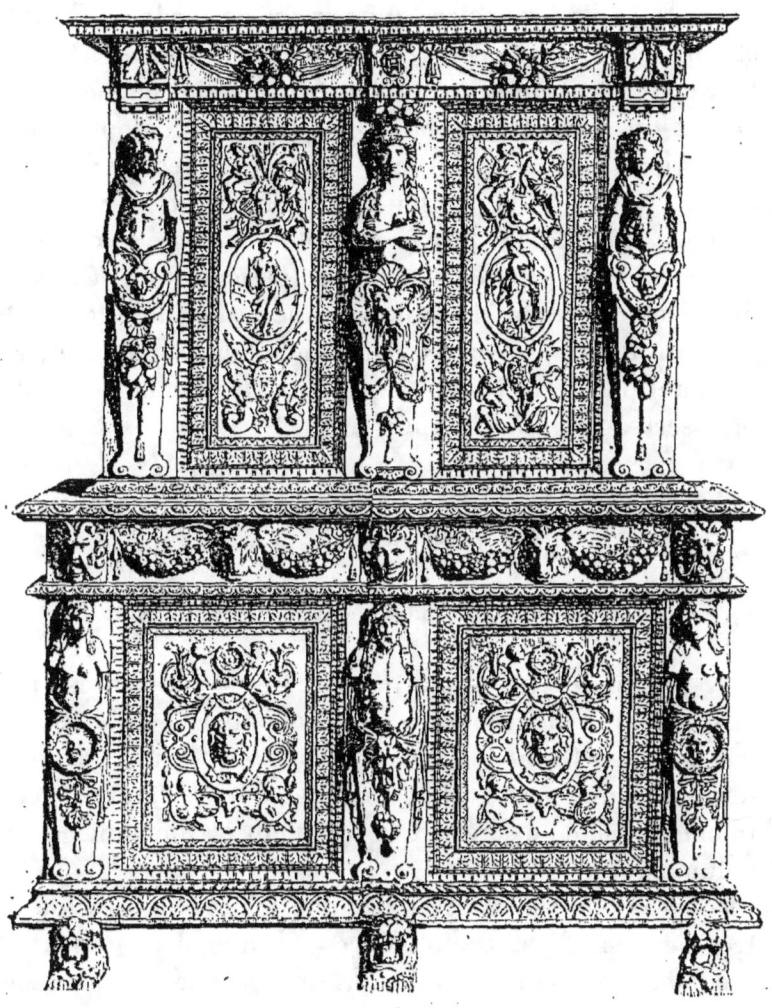

PLANCHE 96. — Meuble à deux corps. — Cariatides. — Masques. — Lions servant de pieds. — Riches panneaux (XVIe siècle). (FIG. 277.)

celles du corps supérieur, au contraire, élégantes et allongées.

Les têtes des monstres qui servent de pieds au meuble et qui ont si bien l'air de supporter quelque chose de lourd, trouvent un rappel ingénieux dans les panneaux du bas et du haut. Une échelle plus petite est adoptée pour les figures qui décorent ces panneaux : femmes ailées, enfants à queue de poisson ou se terminant en rinceaux.

Deux cariatides provenant d'un meuble; sculpture sur bois de l'École lyonnaise (planche 98). Ce sont deux jeunes filles, la poitrine nue et vêtues depuis la ceinture d'une draperie qui retombe sur la gaine et, remontant par derrière sur l'épaule de la femme de droite, leur sert de coiffure à toutes deux.

Proportions adaptées a l'usage.

Cariatides sur un monument ou sur un meuble.

A remarquer les proportions de ces deux figures : proportions très différentes de celles adoptées à cette époque par les Jean Goujon, les Germain Pilon, les Jean Cousin, qui ont donné une grande élégance à leurs figures, généralement en en exagérant la longueur et donnant peu de volume à la tête.

Ici les têtes sont fortes, ce qui donne l'impression de très jeunes filles. De plus, ces figures destinées à un meuble, c'est-à-dire faites pour être vues de près, ne sont pas dans les mêmes conditions que les figures qu'on ne voit qu'à distance, souvent à grande hauteur et qui doivent s'harmoniser avec des formes architecturales.

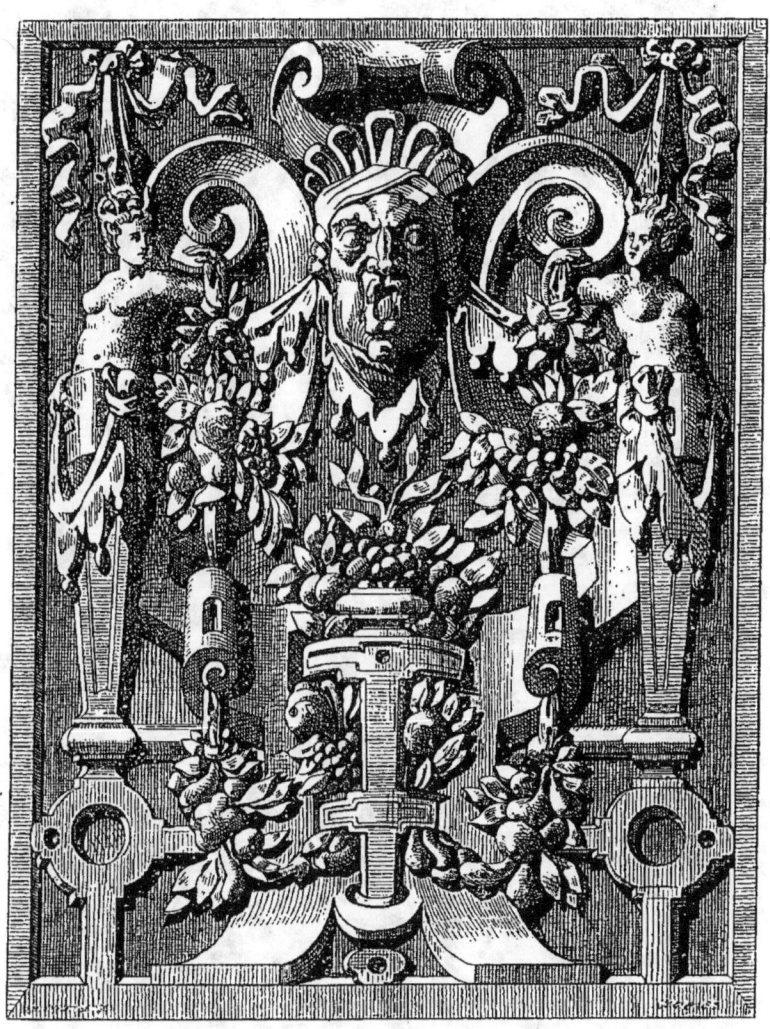

Planche 97. — Panneau en bois sculpté, fin du xvi⁰ siècle. Gaines et masques. (Fig. 278.)

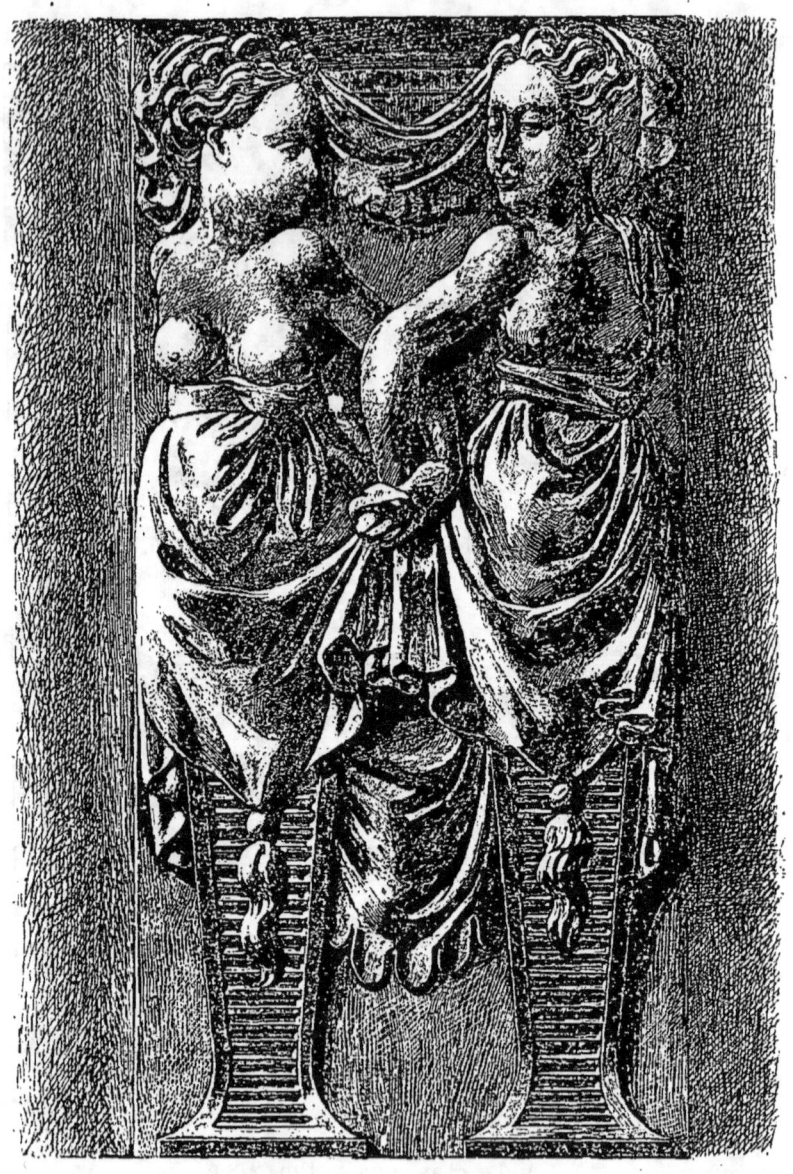

PLANCHE 98. — Cariatides provenant d'un meuble du XVIᵉ siècle (École Lyonnaise). (FIG. 279.)

Regardons, pendant que nous sommes dans le mobilier, les objets usuels qui se trouvent à la planche 73, n°s 4,5 : un manche de couteau en ivoire; n°s 2, 3 : un casse-noisettes en buis. On retrouve dans ces deux objets la richesse, l'abondance, l'amour de la vie qui caractérisent les productions de la Renaissance.

Nous citerons encore un panneau en bois sculpté : deux guerriers, terminés en rinceaux par le bas, portent chacun une enseigne dans le goût romain; l'idée de ce panneau est très claire; elle se développe logiquement et avec une grande simplicité.

En voici un autre à la planche 97, qui présente un tout autre caractère et sent un peu l'influence allemande : deux femmes au front coiffé de cornes et dont le corps se termine en gaine portent des chutes de fruits de chaque côté d'un cartouche à larges volutes, au milieu duquel s'étale un énorme mascaron. Très habilement arrangé et d'une fort belle exécution.

La figure 254, page 186, présente un fragment des stalles de Saint-Bertrand-de-Comminges : un enfant portant sur sa tête une corbeille de fruits; des oiseaux, des rinceaux à tête humaine entourent cette figure; au centre du fronton, une petite tête d'ange un peu hors d'échelle; cela donne de la maigreur au couronnement qui, à part cela, est merveilleux de mouvement et d'une délicatesse extrême d'exécution.

Nous avons dans nos documents une curieuse cariatide destinée à un meuble. La tête barbue, coiffée d'une forte couronne de lauriers qui forme turban à bouts retombant sur les épaules, porte bien le chapiteau; les bras rudimentaires, collés au torse, se terminent par des enroulements d'où part de chaque côté une guirlande de fleurs

qui vient très heureusement dissimuler la jonction du torse avec les volutes de la gaine ; puis une frise décorée du château d'Anet. Le rinceau est d'une grande finesse de forme et très pur ; les enfants sont moins réussis. Celui qui donne naissance au rinceau est trop gros ; l'autre qui, perché sur le rinceau, paraît vouloir arracher les dents du monstre ailé qui lui fait face, est charmant, mais le voisinage du gros enfant de gauche et de la grosse tête ailée qui est à droite lui fait du tort.

A Fontainebleau.
Musée incomparable.

Il existe, au palais de Fontainebleau, une magnifique cheminée qui présente une profusion de monstres : sphinx aux encoignures, avec deux corps qui se développent, l'un sur la face, l'autre sur le flanc de la cheminée, mais une seule tête placée sur l'angle ; cela rappelle la disposition du grand sphinx assyrien. — Satyres formant cariatides pour l'entablement, les pieds appuyés sur des têtes de béliers à double paires de cornes ; — masques de profil sur le côté du carré central ; — têtes de béliers aux cornes des chapiteaux de la partie inférieure ; — chimères qui arrondissent leurs anneaux sur les chenets, etc., etc.

L'artiste s'en est donné à cœur joie et il a réussi à faire une œuvre d'une richesse inouïe qui conserve avec cette multiplicité de détails une grande unité, on pourrait dire une grande simplicité, tant les masses sont bien réparties, pondérées et reliées. Au premier coup d'œil on ne voit que l'ensemble dont l'ordonnance s'impose à l'admiration et ce n'est qu'en les cherchant qu'on arrive à analyser tous les détails charmants qui constituent cet ensemble.

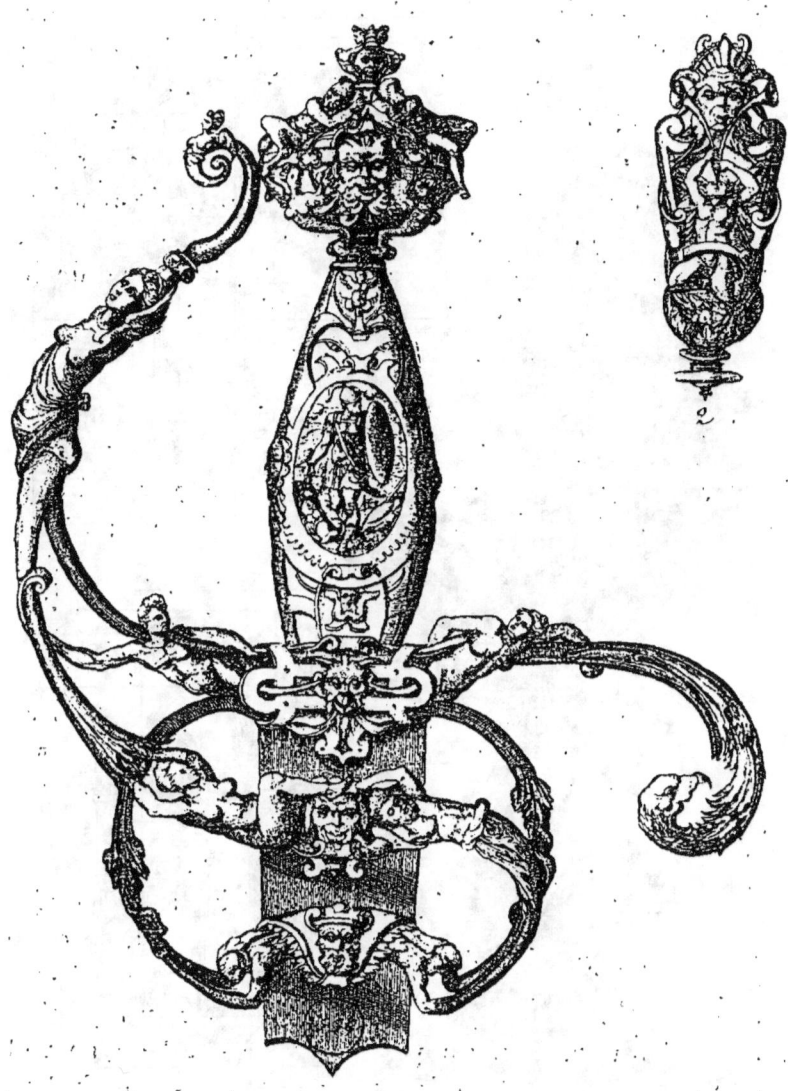

PLANCHE 99. — Poignée et bout d'épée (composition de Pierre Wœriot). (FIG. 280 et 281.)

LES MONSTRES DANS L'ART.

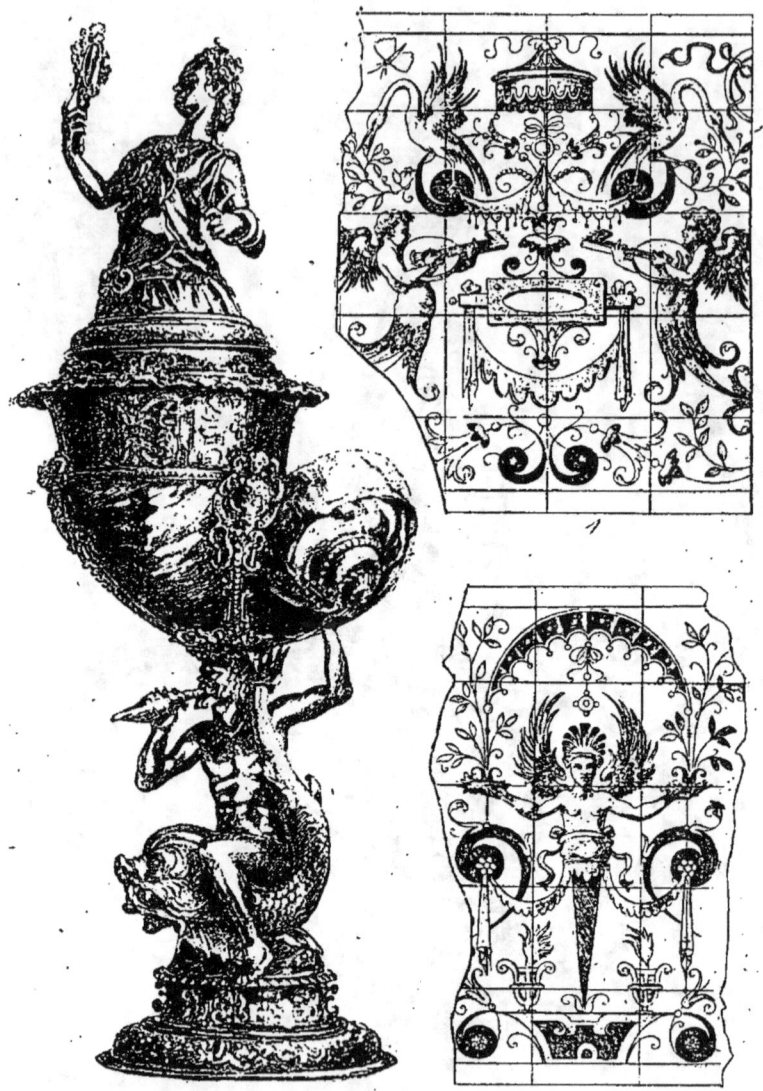

PLANCHE 100. — 1 et 3. Fragment de carrelage (Rouen). — 2. Hanap en bronze : Triton et dauphin pour le pied, une femme au sommet ornant le couvercle. (FIG. 282 à 284.)

Objets plus petits.

Voici, à la planche 99, une poignée d'épée avec le bout du fourreau composés et gravés par Wœriot, artiste graveur-ciseleur ornemaniste, né en Lorraine vers 1532.

Cette composition se ressent de l'influence allemande ; — mais, imagination un peu maladive. — Tous ces monstres dont les membres s'étirent, s'allongent pour se terminer en volutes, en rinceaux, sont fatigants. Chaque détail pris séparément est fort bien fait, mais l'ensemble est un peu surchargé.

Planche 90. Voici encore un spécimen intéressant de la salamandre de François Ier. Le mouvement du monstre est bien senti et l'arrangement général avec les flammes, la banderole, la couronne est fort réussi. Le cadre extérieur est un jeu de fond très léger, composé de nielles, de rinceaux, d'oiseaux, de figurines ; entre autres, deux personnages ailés et terminés en rinceaux, qui soufflent dans des trompes.

Planche 100, n° 2. Hanap en bronze : un triton porté par un dauphin et soufflant dans une coquille. Figurine en bronze.

Également en bronze, une femme à mi-corps, prise dans une sorte de bague et se regardant dans un miroir qu'elle tient à la main droite, forme le couvercle du hanap. Le mouvement est des plus gracieux et l'arrangement du costume est charmant.

Du Cerceau.

Jacques Androuet du Cerceau, architecte et ornemaniste français, a exercé une grande influence sur son

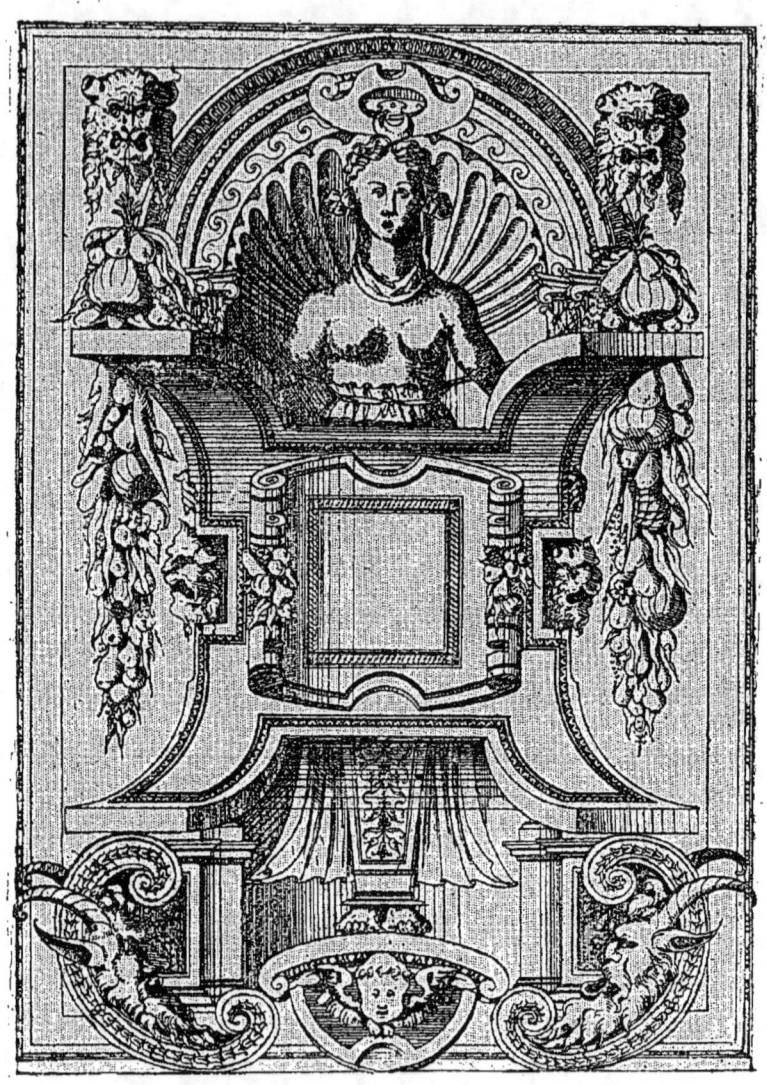

PLANCHE 101. — Grand cartouche, par J. A. du Cerceau.
(FIG. 285.)

temps. Il voyagea en Italie et se fixa définitivement à Orléans. On lui doit de nombreux travaux sur l'art ornemental, notamment le livre des grotesques ou arabesques; le livre des damasquinures, des nielles, des cartouches; vases, aiguières, coupes, meubles, bijoux, colliers, etc., etc.

Outre les cheminées, planches 83 à 85, nous donnons, planche 101, un grand cartouche par cet artiste.

Une femme, debout dans une niche, tient devant elle un panneau concave aux coins fortement ramenés en avant qui cache tout le milieu du corps; en dessous, on voit dépasser une gaine et les pieds de la femme, ainsi qu'un vêtement flottant dont on a vu l'origine au-dessus du panneau.

Des têtes de lion placées en haut tiennent suspendues dans leur gueule des chutes de fruits. D'autres têtes de lion, vues de profil, ornent les côtés du panneau; une tête ailée est sous les pieds de la femme, dans un écu, et deux têtes de satyres occupent la partie concave de deux bandeaux courbes qui terminent la composition par en bas.

FIG. 286. — Têtes flammées terminant des rinceaux, torses ailés s'échappant d'un culot en forme de tête. Imagination vagabonde. — Panneau de sculpture, art espagnol.

Fig. 287. — Fragment de décoration murale (xvi° siècle).

CHAPITRE XVIII

Le style Henri II.

Pondération. — Pureté quelque peu sévère.

La fin du xvie siècle marque une certaine transformation. Dès l'époque de Henri II, l'art s'est assagi. Le style Henri II se distingue par une grande pureté, une grande pondération, de la sobriété, mais un peu de froideur; peu de figures, peu de monstres par conséquent. Ce n'est plus l'exubérance, le débordement, quelquefois le dévergondage du style François Ier. Sous les derniers Valois, l'art paraît dérouté ; il se cherche, il va de certaines boursouflures qu'on trouve à l'époque de Charles IX à des froideurs compassées qui paraissent dénoter l'influence des idées protestantes.

Viendra ensuite le type Henri IV, sobre, économique, puis l'influence flamande se fera sentir. Marie de Médicis

PLANCHE 102. — Panneau. — Sculpture sur bois, époque Henri II. (FIG. 288.)

Planche 103. — Panneau de porte
à l'église Saint-Nicolas-des-Champs, à Paris. (Fig. 289.)

est la cause déterminante de la transformation. C'est elle qui appelle Rubens en France. Le grand peintre d'Anvers précédé de son immense renommée introduit avec lui le goût des formes riches et plantureuses.

De là naîtra le style Louis XIII, lourd et empâté dans lequel il semble que l'austérité du triste monarque fait effort pour refréner le luxuriant développement de chairs qui vient de l'autre côté du Rhin.

Mais n'anticipons pas, nous en sommes à Henri II.

Un grand panneau de porte à l'église Saint-Nicolas-des-Champs, à Paris (planche 103), forme une très belle ornementation composée, dans la partie principale, d'une figure de femme dont les jambes et les bras se terminent en rinceaux; ces rinceaux, très abondants, très riches, occupent tout le panneau autour de la figure qui porte sur sa tête une corbeille de fruits que vient becqueter un grand oiseau. Plusieurs autres oiseaux et deux serpents sont répandus au milieu de ce magnifique feuillage.

Une petite tête ailée se voit encore dans le linteau supérieur.

Un autre panneau en bois sculpté, de l'époque de Henri II, se voit à la planche 102 : un personnage sans bras et monté sur une colonne torse qui lui tient lieu de jambes, occupe le bas.

D'une masse de fruits qui ornent sa ceinture, partent deux grands rinceaux qui montent jusqu'à la moitié du panneau où commence un nouveau motif formé d'un cartel concave porté sur deux hallebardes en croix. Des cordons y sont suspendus qui soutiennent des armures. Des fruits entourent le cartel qui est surmonté d'une tête d'enfant; ces fruits faisant équilibre à ceux du bas, établissent un lien entre les deux parties de la composition.

Planche 104. — Buffet de l'époque de Henri II. (Fig. 290.)

Les armes suspendues à droite et à gauche sont d'échelle trop petite et sentent le remplissage.

Encore deux panneaux en bois sculpté à la planche 105. Très élégants de forme et d'une haute fantaisie. L'artiste a rêvé des formes ornementales : sous son crayon vagabond, ces formes sont devenues, ici, des rinceaux, là, des animaux plus ou moins fantastiques et il a développé très heureusement ces différentes formes sans autre souci que de remplir agréablement la surface qu'il avait à sa disposition.

Voici, à la planche 104, un meuble à deux corps, de l'époque de Henri II. Grande sobriété de lignes, mais grande richesse de détails.

La partie inférieure est nue, sauf les moulures qui sont godronnées. Sur les piliers qui soutiennent la partie supérieure sont des mascarons : puis, sur les montants de la partie haute, des cariatides, en relief dans la moitié seulement de leur hauteur; ce sont des figurines d'enfants se terminant en dauphins et s'appuyant sur des têtes de lions. Ces têtes de lions servent elles-mêmes de coiffures à des femmes vues seulement jusqu'au buste et portant sur un enroulement.

Sur les panneaux des portes, des enfants et des oiseaux mais dissemblables à droite et à gauche.

Décadence des Valois.

La planche 106 nous présente un panneau de meuble de l'époque de Charles IX. Au sommet, une tête à type d'empereur romain et ailée.

PLANCHE 105 — Dispositions analogues avec des formes différentes. (FIG. 291 et 292.)

PLANCHE 106. — Panneau en bois sculpté, époque de Charles IX.
(FIG. 293.)

Au centre, une gracieuse tête de femme cravatée d'un ruban et couronnée d'une palmette.

De chaque côté, une console de la plus bizarre conception. Deux seins de femme avec des ailes émergent d'une gaine courbe et sont surmontés, en guise de tête, d'une volute ! Faut-il voir là un emblème à signification très obscure ? N'est-il pas plutôt l'effort incohérent d'une imagination maladive qui se met à la torture pour trouver du nouveau quand même à une époque de décadence ?...

On éprouve la même impression pénible devant ces compositions de Sambin, artiste lyonnais de l'époque de Charles IX (planche 107, n°s 1 et 2). Cariatides tortillées, disproportionnées, mal placées sous l'entablement qu'elles sont destinées à supporter.

Et celles de la planche suivante 108, n°s 1 et 2 : quel amas confus de formes hétéroclites ; fruits beaucoup trop gros pour les femmes qui sont en dessous — et le soubassement de la cariatide de droite !... on détermine difficilement sa nature : il semblerait que ce sont des seins alignés sur lesquels les femmes piétinent comme le vendangeur sur les grappes de raisin !!!

Grâce ! grâce ! faisons des monstres, soit ! ne faisons pas des choses *monstrueuses*.

L'art a évidemment pour but de charmer ou d'instruire. Il atteint ce but en provoquant chez le spectateur, des émotions douces et agréables ou des émotions violentes et fortes, mais il semble qu'il a manqué complètement son but s'il a produit la répulsion et le dégoût. Le spectateur se sauve et voilà tout.

Remettons-nous de ces fantasmagories pénibles en examinant la série de mascarons des planches 109 et 110. En voici quatre qui proviennent du Pont-Neuf (pl. 110). Les

PLANCHE 107. — Cariátides, par Sambin (École Lyonnaise); époque de Charles IX. (FIG. 294 et 295.)

LES MONSTRES DANS L'ART. 225

PLANCHE 108. — Gaines fantastiques, par Sambin (École Lyonnaise), époque de Charles IX. (Fig. 296 et 297.)

PLANCHE 109. — Mascarons de diverses provenances (les n°ˢ 2 et 4 sont de Jean Goujon). (FIG. 298 à 302.)

PLANCHE 110. — 1, 2, 3, 4. Mascarons du Pont-Neuf à Paris.
(FIG. 303 à 307.)

PLANCHE 111. — Fragment d'une porte intérieure en bois sculpté et ajouré, époque de Henri IV (musée Carnavalet). (FIG. 308 à 311.)

expressions sont très variées, mais en général violentes. L'exécution est très heurtée en raison de la place qu'il occupent et de l'éloignement où l'on est forcément pour les voir.

Ceux de la planche 109 destinés à être vus de beaucoup plus près, sont d'une exécution plus fine et très serrés de modelé.

A signaler à la planche 111, plusieurs détails venant d'une porte en bois ajouré conservée au musée Carnavalet. Cette porte date de l'époque de Henri IV et se recommande par un large et beau dessin.

Fig. 512. — Griffon archi-fantaisiste.
Les pattes de devant sont celles d'un lion, celles de derrière d'un bouc.

Planche 112. — 1-6. Ornements typographiques.
7-11. Divers fragments fantaisistes du xviie siècle. (Fig. 313 à 322.)

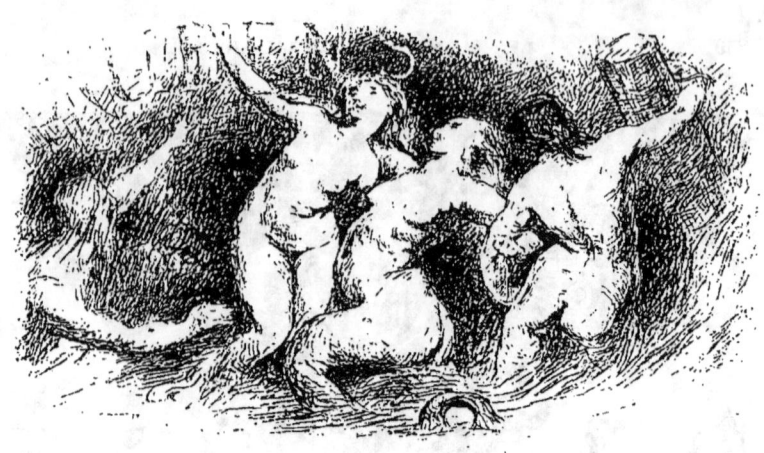

Fig. 323. — Groupe de sirènes, d'après Rubens.

CHAPITRE XIX

Le style Louis XIII.

Influence flamande.

De l'époque Louis XIII on trouve, à la planche 112, n° 6, un cul-de-lampe ou vignette typographique.

Le motif est absolument charmant. Au premier abord on voit un triangle d'un ton gris très fin qui s'harmonise admirablement avec le texte dont il fait valoir la fermeté; et puis si l'on s'attache à l'analyse des détails on y trouve une foule d'idées amusantes : vers le centre ces deux têtes qui vomissent le feu par la bouche et dont le crâne fume n'est-ce pas l'écrivain se consumant à l'élaboration de son œuvre? Un peu plus loin des perroquets :… que l'écrivain évite de se laisser aller au bavardage! Puis des têtes de chèvres…, le caprice…, la fantaisie, puis des escargots

symbolisant la lenteur avec laquelle l'œuvre voit le jour. Des écureuils sont l'emblème de la persévérance avec laquelle l'œuvre doit être épluchée, puis, enfin, le poète présente sa fleur.

Voilà tout un monde d'idées dans un très petit cadre et présentées de façon si gracieuse ! sans prétention, mais avec combien d'esprit !

Sur la même planche est encore une jolie figure de femme occupant la gorge du pied d'un candélabre. (Planche 112, n° 7). Ses ailes relevées forment voûte au-dessus de sa tête et ses jambes descendent jusqu'en bas en une gaine perlée.

Puis, encore une sorte de satyre (planche 112, n° 2), drapé et enfermé dans une gaine à la partie inférieure. La tête a une expression malicieuse et libertine tout à fait amusante.

Enfin, un petit amour (planche 112, n° 3), ayant, en guise de bras, de petites ailes rudimentaires très découpées. Le bas du corps se termine en rinceau.

Citons encore deux très belles frises décoratives de l'hôtel d'Ormesson, appartenant à l'époque Louis XIII.

Dans l'une, un enfant ailé souffle dans une sorte de chalumeau pour charmer un serpent qui s'enroule dans un large rinceau sur la traverse duquel est assis cet enfant. Le rinceau se termine derrière lui en prenant insensiblement les formes d'un sphinx ailé de tournure ultra-élégante.

Dans l'autre frise, beaucoup moins importante, est à signaler une tête de femme ailée qui s'accroche à la jointure d'un rinceau et d'une traverse.

Puis une chimère à poitrine de femme et à tête barbue.

PLANCHE 113. — 1 et 4. Monstres marins, par Michel Blondus. — 2. Ornement typographique. — 3. Mascaron dans des rinceaux. — 5. Pégase, par Rubens. — 6. Figure de déesse. (FIG. 324 à 329.)

Une naïade sur un triton.

Une tête d'enfant bizarrement enchâssée dans l'ébrasement d'un rinceau (planche 112, n° 8).

Les Monstres de Rubens.

Rubens, le grand artiste d'Anvers, l'auteur des merveilleuses toiles de la collection de Marie de Médicis et de tant de chefs-d'œuvre immortels, n'a pas dédaigné d'introduire des monstres dans ses compositions allégoriques. Il en est de très beaux. On connaît les naïades et les tritons qui occupent le premier plan, dans cet admirable tableau représentant le débarquement de la reine. Des femmes aux formes opulentes (fig. 323), émergent du milieu des flots où se dissimule habilement la partie monstrueuse nécessaire à l'expression de l'idée, de telle sorte qu'au premier abord on est charmé par les formes naturelles, par la splendeur du coloris, l'ampleur des mouvements et que l'impression toujours un peu pénible qui résulte de la vue de formes antinaturelles se trouve réduite au minimum.

Rubens n'est pas toujours aussi heureux dans ses arrangements de monstres et, dans la toile qui symbolise le triomphe de la religion, au milieu de splendeurs fort ingénieuses, certaine femme, pour caractériser l'abondance, étale sur sa poitrine deux ou trois paires de seins du plus désagréable effet.

Voici, de ce grand maître, à la planche 113, n° 5, un beau Pégase. Le mouvement est bien équilibré, les ailes font une silhouette harmonieuse. Leur attache à l'épaule est très heureusement dissimulée dans la cri-

Planche 114. — Composition de Simon Vouet. (Fig. 330.)

nière, dans la selle. Cette paire d'ailes donne l'impression d'une espèce d'adjonction faisant partie du harnachement du cheval et le côté monstrueux est sauvé de très habile façon.

A la planche 114, une très belle composition de Simon Vouet pour un panneau décoratif, date des premières années du siècle de Louis XIV.

En haut, deux génies aux ailes de papillon, un homme et une femme, tiennent suspendues deux guirlandes de fleurs. Deux satyres vus de dos, également homme et femme, soulèvent par le bas ces guirlandes en appuyant le pied sur des griffons qui servent de supports à l'édifice.

Cet édifice composé d'un tableau rectangulaire se relie par une large coquille à un panneau plus grand, à angles abattus et encadré de deux larges rinceaux d'où pendent des pots à feu. Le tout est surmonté d'un médaillon entouré de feuillage et couronné d'un casque emplumé et de deux trompettes. Cette composition est de belle allure et d'une grande ampleur de dessin.

Fig. 331. — Somptueuse composition par Lepautre.
Rinceaux entremêlés de femmes et d'enfants.

CHAPITRE XX

Le xviie siècle.

VERSAILLES

Lepautre, Coisevox, Girardon, Desjardins, Coustou, Bouchardon.

Lorsque l'on songe au xviie siècle, Versailles se présente immédiatement à l'esprit.

Versailles est un apogée, un résumé de toutes les merveilles que l'art rêvait alors depuis 150 ans. — Depuis la fin du xve siècle, éblouis, comme nous l'avons vu, par la révélation des arts de l'Antiquité, les artistes ont cherché à s'approprier les splendeurs qui les fascinaient, leurs œuvres regorgent d'idées, les inventions monstrueuses s'entassent dans d'admirables groupements, un peu confus, un peu désordonnés, puis une réaction s'opère : — comme on ne peut plus rien ajouter à l'exubérance de François Ier on se rejette du côté de la simplicité, on refrène les écarts de l'imagination, on calme, on refroidit les

Fig. 115. — 1, 2, 4. Sirènes et naïades (Jardins de Versailles). — 3. Motifs de couronnement, femmes terminées en rinceaux. — 5. Cartouche Louis XIV orné de larges rinceaux. (Fig. 332 à 336.)

PLANCHE 116. — 1. Flore. — 2. Cérès.
Gaines décoratives de Versailles. (FIG. 337 et 338.)

lignes, on sent qu'il y a pourtant quelque chose à faire de plus ; nous avons vu les extravagantes tentatives de Sambin. On s'arrête heureusement dans cette voie.

L'école Flamande arrive avec son développement de la vie et des splendeurs de la chair : n'est-ce point là l'idéal? Non ! il y a encore un pas à faire : il faut à tout cela imprimer le génie français ; le goût, le bon sens, la mesure qui, au milieu des conceptions les plus audacieuses permettront à la raison, à la pensée, d'avoir leur régal en même temps que les yeux se délecteront et que l'imagination s'égarera dans les divagations les plus délicieuses.

Versailles a atteint autant qu'il est possible, cet idéal. Versailles est véritablement un Olympe ; on y vit en compagnie des dieux. Dans ces merveilleux jardins on se sent dans un monde à part, mais ce monde est tellement bien réglé, ordonné, pondéré, que les monstruosités les plus étranges paraissent naturelles.

Quelle profusion, mais quelle harmonie !

Si tous ces monstres ne satisfont pas toujours absolument la raison, du moins ils ne la choquent jamais outrageusement et tout est si bien amené qu'on est captivé, qu'on se laisse aller au charme et qu'on ne songe plus à critiquer.

Versailles est peut-être ce que l'art a conçu de plus beau, de plus complet, dans tous les lieux et dans tous les temps.

Quelle noblesse, quelle grâce dans ces deux figures de la planche 88, n° 2 : Cette Cérès et cette Flore. Ce sont deux vraies femmes, bien vivantes. Les draperies sont bien sur le corps et dissimulent de la façon la plus heureuse sa jonction avec la gaine.

Et ce groupe du bassin de Neptune ! (planche 118, n° 3)

PLANCHE 117. — Arabesques, par A. Loir. — Sphinx. — Personnages se terminant en rinceaux. — Enfant ailé. (FIG. 359.)

quelle ampleur dans les mouvements : on pourrait dire quelle vérité ! car ce monstre a tous les caractères d'un être existant en réalité, tant l'artiste en a su équilibrer toutes les parties, tant il les a bien appropriées au milieu.

Voici des vasques de marbre de l'allée des Marmousets qui va du château au bassin de Neptune. Tout le monde se rappelle le charme de toutes ces Vasques, pareilles dans leur masse et portées par des groupes d'enfants si variés dans leur nature et dans leurs attitudes : petits faunes — enfants dans des gaines — séparés un à un — se tenant enlacés — il n'y en a pas deux pareils et tous sont charmants.

Dans le panneau d'arabesques de la planche 117, composition de A. Loir, on retrouve l'ampleur, la richesse, l'entente de l'effet décoratif, la logique des conceptions qui caractérisent cette admirable époque artistique.

Les sphinx de la base sont bien assis sur leurs volutes et portent bien sur leur croupe le cartouche dont les rinceaux donnent naissance aux bustes d'hommes qui s'élèvent vers le sommet de la composition en étendant les guirlandes de feuillages.

Ces guirlandes relient le bas du panneau avec la partie supérieure où un enfant ailé, monté sur une lyre, embouche la trompette entre deux rinceaux entremêlés de lauriers. Tout est amené logiquement, tout se tient ; chaque motif est la conséquence du motif précédent : il en résulte une admirable unité dans l'ensemble.

Bérain. — Charmeton. — Boulle.

Panneau décoratif de la Galerie d'Apollon au Louvre, par Bérain (Planche 119).

A remarquer de charmants détails dans cet admirable

PLANCHE 118. — 1 et 2. Vasques de l'allée des Marmousets. — 3. Enfant et monstre (détail du bassin de Neptune, Versailles). (Fig. 340 à 342.)

ensemble. Cette coquille à face humaine au milieu de la fontaine, les dauphins qui sont de chaque côté, puis dans le haut du panneau deux autres dauphins d'une expression si amusante ; ils ont l'air de jeter un œil d'envie sur leurs camarades qui sont à l'eau, et de se demander pourquoi eux-mêmes sont perchés si haut.

On trouve beaucoup de ces traits d'esprit dans Bérain.

Autres motifs de la Galerie d'Apollon (Planche 120, n° 4).

Une vasque dans laquelle une gueule centrale déverse une large nappe, tandis que de chaque côté une tête de satyre envoie un jet plus petit. Un vaste rinceau entremêlé de filets plats et de feuillages prend sa naissance à la tête centrale et se termine par une chimère qui s'appuie franchement sur la ferme retombée du filet.

Tout est logiquement expliqué et satisfait l'œil et la raison.

Mêmes caractères dans les autres frises n°s 2 et 3.

Sur la même planche encore (n° 1), est une composition de Charmeton : un cintre orné de deux chimères et d'une tête casquée et ailée occupe le centre.

Les monstres jouent un grand rôle également dans l'ornementation des meubles de cette époque.

On connaît les commodes en marqueterie, de Boulle ; chimères ailées formant consoles et pieds : ailes relevées et recourbées en avant soutenant le coin du marbre et coiffant la tête d'une façon très harmonieuse.

LEBRUN.

Un des types les plus parfaits de la grandeur fastueuse de son époque.

La planche 121 contient un beau dessin de Lebrun.

Ce grand artiste peut passer à bon droit pour un des

principaux représentants de cette époque grandiose et fastueuse. Ses compositions empreintes généralement d'un caractère théâtral un peu excessif ont une valeur décorative indéniable. La manufacture des Gobelins, dont il avait été nommé directeur, reçut de lui une impulsion extraordinaire et les productions de cette célèbre maison qui datent de cette époque se font remarquer par un éclat, une splendeur, une noblesse allant quelquefois jusqu'à l'emphase, qu'elles doivent au génie puissant de Lebrun.

La composition que nous avons sous les yeux représente les armes de Fouquet : un large écusson central dont la partie inférieure affecte la forme d'une tête de lion : des deux côtés se développent des gaines en forme de cornes d'abondance d'où émergent deux femmes : l'une de dos, tenant une clef à la main ; l'autre de face. — Toutes deux soutiennent une guirlande de feuillage. — Au-dessus de l'écusson, deux amours ailés, élèvent une couronne de marquis et une banderole portant la devise menaçante qui devait faire le malheur de Fouquet : « *Quo non ascendam* » — « *Jusqu'où ne m'éleverai-je pas* » ; à la base du panneau, un chien et un lion se font vis-à-vis. Grande allure et beau dessin.

Les monstres abondent : partout une surabondance de conceptions fantaisistes dont cette époque semble marquer l'épanouissement ultime.

Notons en passant un frontispice formé de larges rinceaux soutenus à la base par des enfants dont la partie inférieure se termine en feuillage : en haut, une tête de femme. Puis nous voici de nouveau à Versailles, avec des syrènes et des tritons.

Plus loin, à la planche 125, deux panneaux d'ara-

PLANCHE 119. — Motifs décoratifs de la galerie d'Apollon au Louvre (XVIIᵉ siècle). (FIG. 343 à 346.)

Planche 120. — Fragments tirés de la galerie d'Apollon au Louvre. (Fig. 347 à 350.)

Planche 121. — Composition de Lebrun (Armes de Fouquet)
(Fig. 351.)

besques, par Charmeton, élève de Stella, peintre d'architecture, né à Lyon en 1619, mort à Paris en 1674.

Dans l'un, n° 2, une femme sortant à mi-corps d'un fleuron, ayant des ailes pour bras, forme la base de deux rinceaux qui dans leur floraison supérieure donnent naissance à deux enfants. Au milieu, s'élève une branche qui bientôt s'épanouit en deux gaines, dont les personnages soutiennent une sorte d'autel où se dresse une femme aux ailes de papillon tenant deux palmes et une guirlande dans ses mains.

Dans l'autre, n° 1, deux enfants sont à la base, montés sur un rinceau à tête de lionne et soutenant deux griffons. Sur le cou de ces griffons s'appuie un cadre surmonté de deux retombées en volutes où sont assis deux nouveaux enfants. Ces deux enfants tiennent les rinceaux dont les branches encadrent un buste d'homme placé sur un socle pyramidal renversé. A la base une tête écrasée tient dans sa bouche deux guirlandes qui vont se rattacher à la gueule des lionnes. Composition claire et d'une idée bien suivie.

A la planche 122, n° 1, remarquer les deux satyres qui sont à la base et dont la gaine terminée en feuillage s'adapte si bien au contour du socle.

Puis un panneau d'arabesques, par Charmeton (Planche 122, n° 2).

Des chimères à la base portent des rinceaux dont l'épanouissement soutient un cartel où s'appuient du coude deux hommes dont le torse émerge des rinceaux inférieurs. Ils s'accrochent de l'autre main aux rinceaux de la partie supérieure au-dessus desquels un aigle aux ailes éployées porte sur son cou une guirlande qui vient s'appuyer aux rinceaux : puis un nouveau cartouche très léger

PLANCHE 122. — 1. Motif vertical (Satyre à la base se terminant en feuille ornementale). — 2. Motif vertical (Chimères à la base ; torses humains émergeant d'un rinceau ; mascarons, etc.). (FIG. 352 et 353.)

LES MONSTRES DANS L'ART.

PLANCHE 123. — 1. Motif vertical (Enfants ailés, griffons, etc.). — 2. Motif vertical (Femme ayant des ailes en place de bras ; enfants émergeant d'un fleuron ; gaines ; femmes avec des ailes de papillon). (FIG. 354 et 355.)

portant au centre un mascaron et de chaque côté une figure couchée. Enfin, une gaine surmonte le tout avec une tête de jeune homme et s'y relie par des guirlandes.

L'ordonnance de cette composition est belle : l'idée se suit bien du haut en bas et les motifs sont agréablement soudés les uns aux autres.

Citons aussi de cette époque les célèbres cariatides de Puget, à l'Hôtel de Ville de Toulon. Composition un peu ronflante mais énergique. Puis deux termes entre autres dans les jardins de Versailles, Hercule et Omphale. Les têtes sont belles. Hercule est vêtu de la tunique de Nessus et sur le devant de la gaine il porte comme emblème deux quenouilles ; Omphale est coiffée de la peau du lion de Némée dont les griffes viennent se rejoindre sur la poitrine. L'emblème est formé de la hache et de la massue d'Hercule. Cet échange des emblèmes est des plus ingénieux.

Les emblèmes de la mythologie ont cela de bon que tout le monde les connaît et qu'ils servent comme d'une étiquette facilement compréhensible pour affirmer le sens philosophique que l'artiste a entendu donner à son œuvre.

Tapisseries de Bérain.

Nous retrouvons ici deux compositions charmantes de Bérain.

Jean Bérain qui avait le titre de dessinateur des jardins du Roi, a fait un grand nombre de dessins pour des décorations murales, pour des fêtes, pour des tapisseries. Il affectionnait dans ses compositions des arrangements

d'édifices fantastiques, généralement d'une gracilité extrême où des colonnades, la plupart du temps filiformes, soutiennent des entablements et des arceaux, au milieu desquels se jouent des animaux imaginaires, des enfants ailés, des sphinx, des faunes, des chimères aux attitudes variées à l'infini.

Planche 125. Au centre, une diane sous un dais, au pied d'un arbre, caresse ses chiens; au bas, un cerf aux abois entouré de chiens; sur les côtés, des consoles simulant des piqueurs sonnant de la trompe : des paons au-dessus du dais qui recouvre la Diane, et puis des trophées d'armes, des massues, des têtes de chiens, d'ours, de sangliers. Tout caractérise la chasse, l'idée est simple et, malgré un fouillis plus apparent que réel, parfaitement claire et bien suivie.

Planche 124. Panneau de fêtes et jeux. Un édifice d'une légèreté extrême, au centre duquel des amours, à grands coups de marteau, forgent des cœurs qu'ils tiennent dans des pinces.

Une gaine représentant un homme largement encorné et portant deux médaillons qui paraissent portraiturer Ménélas et Hélène, puis dans des arcades latérales, des singes balancent deux jeunes gens dans des escarpolettes, sous l'œil bienveillant et rieur de deux satyres. Puis plus bas, deux groupes enlacés, faunes et faunesses. Tout cela supporté par des soubassements formés par des petits sphinx alternés avec des boucs qui ont le cou pris d'une façon très comique dans des entrelacs; puis, au sommet, un cartouche formant dais, suspendu au cou d'une tête de jeune homme, au-dessus de laquelle se becquettent deux colombes. Puis des oiseaux, puis des fleurs, puis des guirlandes. Tout cela est fou, joyeux, charmant et tou-

PLANCHE 124. — Tapisserie de Bérain.
(Nombreuses et charmantes fantaisies). (FIG. 356.)

Planche 125. — Tapisserie de Bérain.
(Diane avec motifs et attributs de chasse). (Fig. 357.)

jours dirigé par une idée maîtresse qu'on suit d'un bout à l'autre de la composition.

La Régence est une époque de transition qui présente dans son style de décoration un caractère très déterminé; on y trouve encore des traces de l'ampleur, de la somptuosité du style Louis XIV, avec une tendance aux choses gracieuses, aimables et libres, quelquefois jusqu'à l'excès, qui vont caractériser le style Louis XV.

Fig. 553. — Nef composée pour le Roy (Louis XV), par J.-A. Meissonnier (enfant, dauphin et triton).

Fig. 359. — Opposition étrange entre les pieds et le corps d'une commode. (Composition de Piranesi.)

CHAPITRE XXI

Le xviiie siècle.

La mythologie au goût du jour.

La planche 126 contient trois motifs du xviiie siècle : C'est d'abord un ornement typographique pour un Ovide n° 1 : deux centaures prenant naissance au milieu de larges rinceaux portent au centre une branche de vigne chargée de raisin au-dessus de laquelle ils tiennent une coupe.

Vient ensuite un charmant groupe d'une centauresse allaitant son petit centaure (fig. 2). Le groupe est des plus gracieux, les mouvements sont justes et ont toute la vérité que peut comporter ce genre de monstres.

Et enfin un dessus de porte, par Prieur (fig. 3), dessinateur ornemaniste de la seconde moitié du xviiie siècle.

Deux chimères s'agriffent à un fleuron au sommet

PLANCHE 126. — 1. Ornement typographique. — 2. Centauresse allaitant son petit. — 3. Chimères et petits faunes (Motif Louis XV; dessus de portes, par Prieur). (Fig. 361 à 363.)

PLANCHE 127. — Triton, femme et enfant groupés avec un dauphin (Fontaine, par Boucher). (Fig. 364.)

duquel est un plateau chargé de fruits que cherchent à attraper ces chimères, pendant que des petits faunes perchés sur la courbe des rinceaux paraissent prendre plaisir à voir leurs efforts inutiles.

Boucher.

Charme. — Élégance. — Facilité.

Boucher (François), né en 1704, mort en 1770, tient une place considérable dans le xviiie siècle, c'est un peintre décorateur de premier ordre, pour le charme facile de ses compositions. En outre de ses peintures murales, de ses plafonds, dont on voit de si charmants spécimens, — notamment à Fontainebleau, dans la salle du Conseil, — de ses tableaux dont le Louvre possède un certain nombre, cet artiste a laissé de grandes quantités de modèles de toutes sortes, des dessins pour des tapisseries, etc., etc.

Nous trouvons à la planche 127 une fontaine composée par ce charmant peintre : un jeune triton souffle dans une conque, — il est assis sur un Dauphin — une jeune fille étendue à ses pieds s'appuie sur sa cuisse. Au sommet, une large vasque en coquille verse l'eau sur le groupe, et le dauphin la répand à son tour dans une vasque inférieure où baignent une écrevisse et une anguille. Un enfant couché sur le dos à la droite du dauphin essaye de manger un énorme gâteau.

De Ramsès a Louis xv.

Symbole ici. — Amusement là.

Le xviiie siècle a traité très cavalièrement toutes les divinités, il habille le sphinx à la mode du jour : une

petite mantille nouée sur la poitrine et d'où sortent deux pattes : la tête est coiffée d'un chapeau de la bonne faiseuse ou d'une plume en panache, le cou est quelquefois garni d'une fraise.

Il est amusant de voir sur la planche 129, à côté de ces fantaisies légèrement impertinentes, ce centaure antique portant sur son dos un amour ailé. Il est probable que l'auteur gréco-romain ne croyait pas plus aux centaures que l'artiste Français ne croyait aux sphinx. L'un comme l'autre n'ont eu qu'un but : plaire aux yeux et se conformer au goût de leur temps.

Monstres et monstruosités.

Imagination dévergondée.

Avec Toro (planche 128), nous tombons dans le dévergondage de l'imagination sans frein ni limite.

Voici, n° 2, une espèce de centaure à corps et pattes de lion, avec des ailes sur la hanche qui lutte avec une chimère à tête de coq. Certes une chimère à tête d'aigle n'est pas plus vraie qu'une chimère à tête de coq, un centaure *félin* n'est pas plus ridicule qu'un centaure *équestre*. Mais ce qui choque étrangement dans cette composition ce sont les proportions, c'est l'aspect tortillé des contours, ce sont ces formes dégingandées, disloquées et sans consistance, le torse humain et le torse quadrupède du centaure sont de même longueur, il résulte de cela, une égalité de masses, de *valeurs* tout à fait fatigante.

Dans l'autre composition, n° 6, cette femme sans bras dont les jambes finissent en queue de poisson est pénible à regarder : elle a un aspect maladif et tronqué que les

PLANCHE 128. — 1, 3, 4, 5. Tritons et ondines (Versailles).
2, 6. (Fantaisies, par Toro). (FIG. 365 à 370.)

Planche 129. — 1. Sphinx habillé à la mode de l'époque, (xviiie siècle.) — 2. Satyres enfants avec un cygne. — 3. Dauphin dans une moulure. — 4. Centaure portant un amour ailé. — 5. Cartel Louis XVI avec un grotesque. (Fig. 371 à 375.)

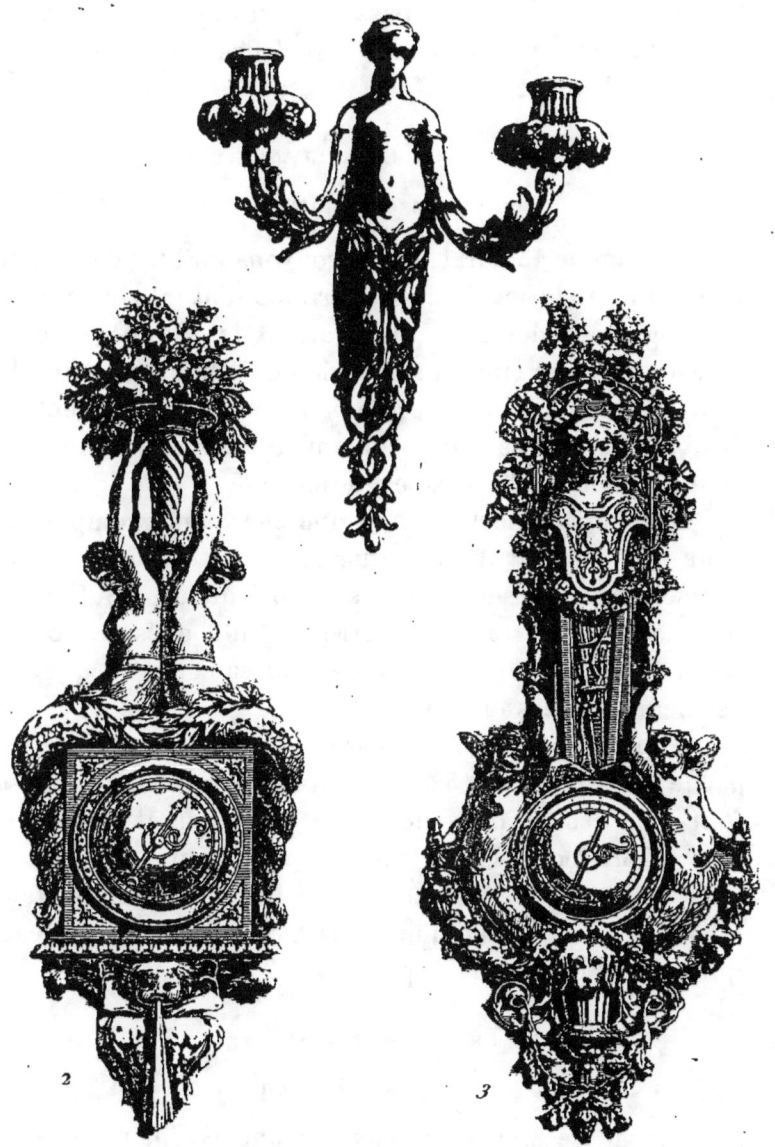

Planche 130. — 1. Bras de lumière en bronze doré.
2, 3. Cartel, baromètre, d'après Forty. (Fig. 376 à 378.)

maîtres que nous avons passés en revue jusqu'à présent ont généralement su éviter dans leurs compositions les plus monstrueuses.

Grace et élégance.

Petits bronzes d'ameublement.

A la planche 150, n° 1, nous trouvons un bras de lumière charmant, en bronze. Les proportions sont très heureuses : l'arrangement des bras qui portent les lumières et se transforment en rinceaux n'a rien de choquant, non plus que les ornements et les feuillages qui remplacent les jambes. De plus la tête de femme est d'une jolie expression : le modelé du torse est admirable.

Puis à la planche 132, n° 2, une charmante composition pour un panneau d'arabesques, par L. Prieur : de gracieuses chimères sont à la base; leurs queues soutiennent un plateau sur lequel quatre enfants ailés se font la courte échelle pour atteindre deux oiseaux qui becquettent des fleurs placées en haut.

Un autre grand panneau vertical de Prieur occupe une partie de la planche 132, n° 2 : un faune et une faunesse font voir des grappes de raisin à de jeunes faunes qui font effort pour les attraper : plus haut, des enfants ailés ornent de fleurs une gaine surmontée d'un buste de femme à ailes de papillon; puis au sommet deux oiseaux qui boivent dans une coupe.

Traineau fantaisiste.

Style de transition.

Traîneau de Marie-Antoinette (planche 133, n° 1). Aussi beau dans son genre que le traîneau du xvi^e siècle du

Planche 151. — 1. Panneau, par Prieur (Femme ailée et sans bras terminée en rinceaux par le bas). — 2. Buste en gaine à ailes de papillon. (Fig. 379 et 380.)

PLANCHE 132. — Panneaux d'arabesques, par Prieur.
(FIG. 381 et 382.)

musée de Stuttgard dont nous avons déjà parlé : Un enfant soufflant dans une conque et dont les jambes en queue de poisson s'enroulent en grosse volute sur la caisse de la voiture.

Cette voiture, de forme rocaille, s'arrange harmonieusement avec les courbes relevées des glissières sur lesquelles sont fixés des supports; ils sont encore plutôt de style Louis XV, ces supports, mais un vase placé entre eux deux est tout à fait Louis XVI; c'est même le seul détail vraiment de ce style, dans tout l'ensemble.

Fig. 383. — Bustes d'enfants se terminant en rinceaux.
(Pendule, composition de J.-Fr. Forty ; Époque Louis XVI.)

LES MONSTRES DANS L'ART.

PLANCHE 133. — 1. Traîneau de Marie-Antoinette. — 2. Pilastre orné d'un torse nu. — 3. Traîneau précédé d'une tête de cheval. (FIG. 584 à 586.)

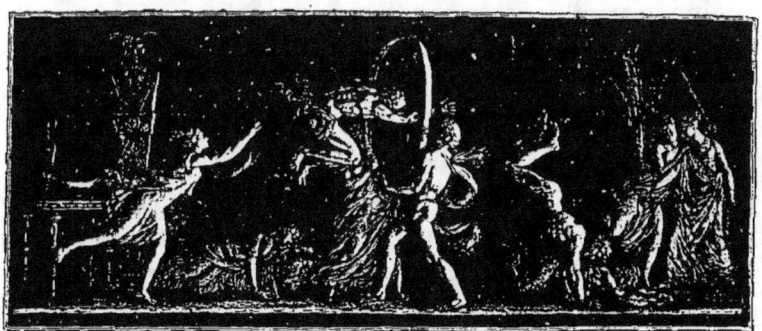

PLANCHE 134. — 1. Le jeu du cheval fondu (bas-relief, par Clodion). — 2. Composition analogue tirée d'un vase antique. — 3. Le jeu du cerceau (bas-relief, par Clodion). (FIG. 387 à 389.)

Fig. 390. — Enfants formant le motif principal d'un rinceau. (Louis XVI.)

CHAPITRE XXII

Clodion.

La vie. — La grâce.

Sur cette même planche une jolie composition de Clodion : deux jeunes filles aident un satyre à dresser une gaine, qui elle-même représente un satyre. — Les jeunes filles tirent sur une corde passée autour du cou de la statue ; les mouvements sont très justes. — Le vieux satyre fait effort pour soulever la gaine et son expression est absolument naturelle.

Voici de ce même artiste deux charmants bas-reliefs à la planche 134. Ces deux compositions sont d'un mouvement, d'une gaîté extraordinaire.

Dans celle du bas (fig. 3), cette poursuite à travers le cerceau est des plus expressives. Derrière celui qui retombe sur ses mains, un satyre est étendu, il a fait une chute ;

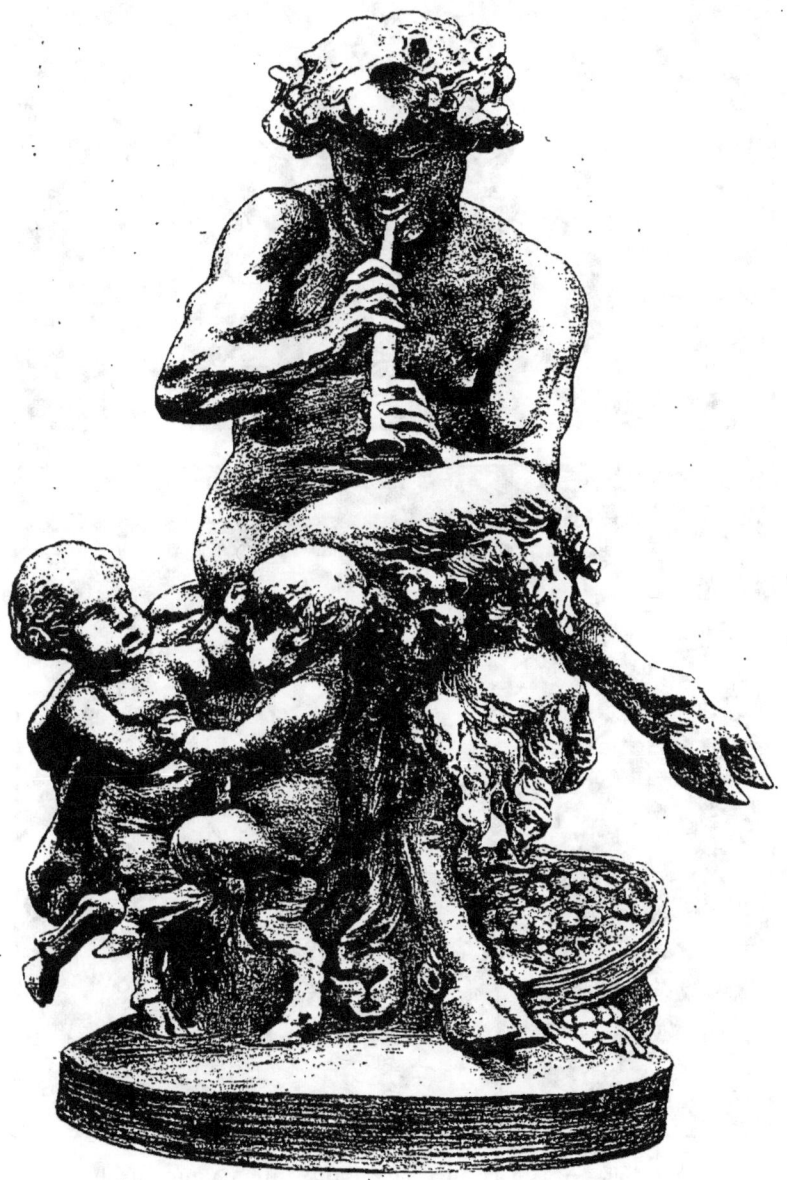

Planche 135. — Faunes flûtistes faisant danser de jeunes faunes, par Clodion. (Fig. 391.)

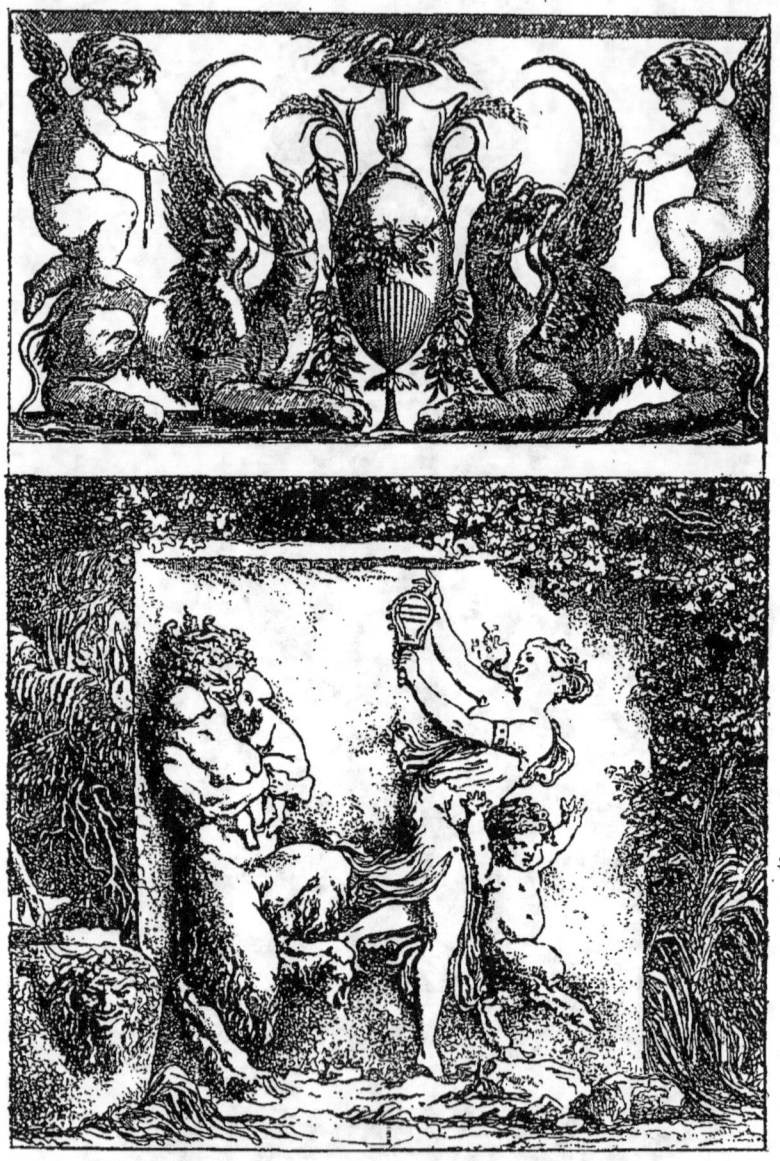

PLANCHE 136. — 1. Griffons et enfants ailés dans un panneau décoratif. — 2. Ménage de faunes, par Fragonard. (FIG. 392 et 393.)

le personnage, qui est en l'air, est élancé au mieux. La femme va le suivre, puis, par derrière elle, la gaine, par son immobilité, accentue encore le mouvement des personnages.

Dans le bas-relief du haut (Pl. 134), c'est le jeu du cheval fondu. Le groupe appuyé sur la jeune fille à genoux est très amusant ; à gauche, un joueur tombé, relie ce groupe à la jeune fille qui boit adossée à l'autel ; à droite, deux jeunes filles lutinent un satyre qui veut s'élancer au jeu et qu'elles retiennent avec leur écharpe. Vers le milieu de la composition, un terme à tête de bouc, traversé d'un thyrse et auquel s'accote une jeune fille. Tout cela est bien pondéré et l'idée a un logique développement d'un bout à l'autre de la composition.

Entre ces deux compositions de Clodion il nous a paru intéressant d'intercaler cette frise tirée d'un vase grec (Pl. 134, fig. 2) et qui offre avec elles une certaine analogie.

Encore une fort belle chose de Clodion, à la planche 135.

Un jeune faune joue du chalumeau et fait danser deux petits faunes à ses pieds.

Par derrière une corbeille de fruits.

Belle disposition des masses : équilibre des lignes ; franche silhouette.

Gaietés.

De l'esprit dans la peinture.

Bien amusante composition de Fragonard, à la planche 136, n° 2. Madame Faunesse s'en va, avec son aîné, faire la noce, pendant que le papa garde les petits enfants.

La mythologie a décidément cessé d'être prise au sérieux.

Voyez ce sphinx, vêtu d'une mantille, coiffé d'une résille

enrubannée, de fleurs et de plumes. (Planche 129, n° 1), et songez au cri d'horreur que pousserait un Égyptien du temps de Sésostris devant une telle profanation !

A la planche 137, nous voyons divers motifs provenant de la décoration d'un bateau de plaisance du xviii° siècle : un enfant ailé terminé dans le bas par une feuille d'acanthe; deux dauphins faisant l'office de consoles, etc.

Typographie.

Gravure sur bois et taille-douce.

La planche 138, contient deux gravures provenant de l'ouvrage intitulé *Voyage de Naples*, par l'abbé de Saint-Non (xviii° siècle).

Nous y trouvons une heureuse adaptation de figures monstrueuses à des formes ornementales.

Les enfants qui tiennent une couronne au-dessus du buste de Cavaliere Marini, n° 3, se transforment à partir des hanches en vastes feuillages étalés en avant et enroulés par derrière en rinceaux à deux courbes. L'un des deux enfants tient un cœur enflammé, l'autre un arc, symbolisant ainsi l'Amour d'après la formule à la mode à cette époque.

Dans l'autre motif (Planche 138, n° 1), de chaque côté de la niche centrale occupée par le buste de Sannarar, se trouve un griffon qui fait vis-à-vis à un serpent enroulé entre les pieds d'une cassolette, des branches de laurier, des rubans complètent cette jolie composition.

Motifs divers.

A la planche 139, nous trouvons un joli détail : une anse de vase en bronze doré adaptée à un vase en por-

PLANCHE 137. — Figures décoratives pour un bateau d'apparat.
(FIG. 394 à 398.)

PLANCHE 138. — 1-3. Têtes de chapitres pour le *Voyage à Naples*, de l'abbé de Saint-Non. (FIG. 399 à 401.)

PLANCHE 139. — Anse de vase en bronze doré s'adaptant à une tête de lion en porcelaine (Époque Louis XVI; musée du Louvre). (FIG. 402.)

celaine. Les rinceaux qui forment l'anse partent de chaque côté de la gueule de lion qui leur sert d'attache; la tête du lion est un peu trop humaine.

Puis enfin pour terminer la revue de cette charmante période d'art donnons un regard au motif qui termine ce chapitre : Quelle grâce enfantine dans ces deux petits faunes qui donnent à manger au cygne placé au sommet de la fontaine. Quel joli accord entre les lignes du cou, des ailes du cygne et des rinceaux qui en bas s'épanouissent de chaque côté !

Fig. 405. — Deux faunes enfants groupés autour d'un vase, avec un cygne (Louis XVI).

PLANCHE 140. — Cariatides de l'époque du Directoire.
(FIG. 404 et 405.)

Fig. 406. — Rinceau prenant naissance aux hanches d'un corps humain qu'il entoure de ses ramifications (Louis XVI.)

CHAPITRE XXIII

Une ère nouvelle.

Profondes transformations.

Les événements qui ont marqué la fin du xviiie siècle et qui ont si profondément modifié les mœurs de la société humaine ne pouvaient manquer d'avoir leur répercussion dans les arts.

On réagira contre la grâce, le charme, l'insouciance, qui paraissent caractériser les styles Louis XV et Louis XVI ; l'art voudra penser aussi, contribuer à la rénovation générale et demandera ses inspirations, surtout à la Rome Antique. Le grand peintre David est le principal promoteur de cette nouvelle école.

A l'époque révolutionnaire.

De l'art à pensées philosophiques.

La planche 141 nous montre un curieux spécimen de l'art à la fin du xviiie siècle. Ce sont deux frises de Huet,

282 LES MONSTRES DANS L'ART.

PLANCHE 141. — Trois frises de l'époque révolutionnaire,
par Huet. (FIG. 407 à 409.)

ornemaniste, né en 1745, mort en 1811. Dans ces œuvres on sent encore l'élégance et la grâce tendre et un peu mièvre de l'époque Louis XVI, mais en même temps l'influence de l'époque révolutionnaire et les idées en cours imposent une certaine gravité dans la conception du sujet et notamment dans l'expression des visages.

Ces lions ont un caractère très particulier; ici, n° 2, l'animal qui paraît irrité se laisse cajoler par deux petits amours derrière lesquels se dissimulent deux serpents. Dans un autre sujet, n° 3, les lions sont domptés : deux amours à cheval sur leurs épaules paraissent les avoir maîtrisés sous le regard sévère d'une sorte de Minerve qui occupe le centre de la frise.

C'est de l'art de transition.

Violent retour a l'antique.

Monuments. — Art. — Costume.

Deux cariatides de l'époque du Directoire occupent la planche 140.

C'est grec... — romain surtout, mais raide et froid.
On sent déjà ce que sera le style empire.

Style empire.

Grandeur sévère et froide.

L'amour de l'antiquité qui caractérise cette époque et se manifeste dans la politique, dans la vie journalière, dans le costume, influe essentiellement sur l'art. Les monstres de la Grèce et de Rome reprennent une grande prépondérance, mais ce n'est pas comme au Versailles du xviie siècle. Dans le style empire, les monstres ne vivent

plus : ce sont de froides maquettes régulières et compassées, symétriquement placées aux encoignures des meubles, des griffes qui supportent les tables, les consoles, les sièges, mais sans conviction.

La décoration se confine de plus en plus dans son imitation systématique de l'antiquité ; — des génies ailés émergeant de larges rinceaux ; — des centaures ; — des satyres, etc... disposés en des frises que l'on pourrait croire descendues d'un temple ou d'un arc de triomphe du temps de Néron ou d'Hadrien (Planche 142, n⁰ˢ 1, 2, 3).

L'ÉPOQUE ROMANTIQUE.

Le moyen âge revient en honneur.

Dans les périodes qui suivent, l'art de plus en plus renonce aux monstres.

Les artistes expriment leurs idées sans avoir recours à des fantaisies depuis longtemps rebattues. Tout au plus une paire d'ailes viendra donner de l'ampleur à une figure allégorique, mais c'est dans l'intensité de la vie, dans l'expression de la vérité que l'artiste cherche l'émotion, reléguant dans des accessoires, à la rigueur, les monstruosités qu'à d'autres époques on aurait cru indispensable de placer dans les personnages eux-mêmes pour corser l'intérêt.

D'APRÈS NATURE.

Voyez à la planche 143 la belle tête de *la Marseillaise*, de Rude, à l'Arc de Triomphe de l'Étoile. Son casque en forme de bonnet phrygien est surmonté d'une hydre

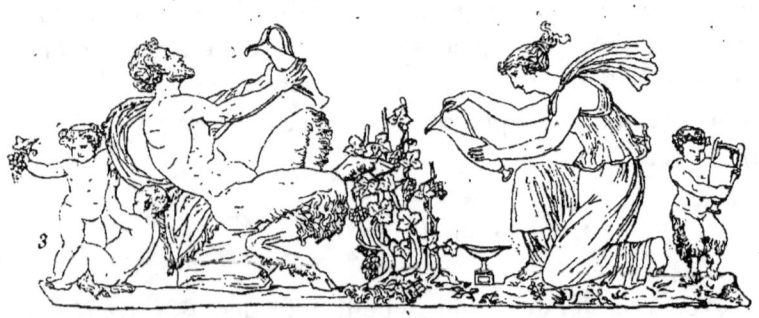

Planche 142. — Spécimens de décorations du style empire. — 1. Deux génies ailés terminés en rinceaux font des libations devant un vase Socibios. — 2. Centaure avec un amour ailé. — Centaure avec une bacchante. — 3. Frise de la vigne. — Une jeune femme lui donne des soins. — Un satyre s'apprête à goûter la vendange. A droite un jeune satyre apporte un vase, à gauche deux enfants se disputent une grappe de raisins. (Fig. 410 à 413.)

PLANCHE. 143. — Figure de *la Marseillaise* du haut-relief de l'Arc de Triomphe de l'Étoile, par Rude. (FIG. 414.)

PLANCHE 144. — Deux enfants faisant un concert champêtre devant un dieu terme. Composition de Ranvier. (FIG. 415.)

comme cimier. Sa cuirasse est agrafée d'une tête de Méduse, mais à part les ailes qui tapissent le fond du bas-relief derrière la composition, la femme ainsi que tous les personnages de cet admirable haut-relief sont des êtres bien vivants et absolument naturels et l'idée qui s'en dégage d'une façon si intense trouve son expression dans les attitudes, dans le jeu des physionomies sans aucun recours à des attributs conventionnels.

Barye s'est permis son centaure — une très belle chose, du reste — mais par combien d'autres œuvres n'a-t-il pas prouvé que la nature toute seule, vue et exprimée par un artiste, est plus merveilleuse que les plus merveilleuses inventions extranaturelles.

Dalou, dans son admirable monument de Delacroix, au jardin du Luxembourg, a mis des ailes à son Temps, — il n'y avait guère moyen de faire autrement, — mais les deux autres figures, la Gloire, et l'Apollon se caractérisent par leur action, leur sentiment : et c'est assez.

Cette gracieuse composition de la planche 144 est conçue dans le même esprit.

Elle est de Ranvier, artiste de la première moitié du XIX^e siècle. Deux enfants de forme naturelle font un concert champêtre au pied d'une gaine à figure de faune.

ŒUVRES PLUS RÉCENTES.

C'est une autre chose quand il s'agit de raccorder une œuvre d'art à la donnée du monument d'un siècle passé. L'artiste doit s'inspirer des idées, des mœurs du temps, se faire, pour ainsi dire artiste de ce temps jadis, pour en

PLANCHE 145. — Partie centrale d'une composition de M. Lameire, pour une tapisserie. — Un lion ailé à la base. — Attila et sainte Geneviève dans des gaines, encadrent un médaillon central contenant les armes de la ville de Paris. (FIG. 416.)

PLANCHE 146. — Animaux fantastiques, par M. Frémiet (Restauration du château de Pierrefonds). FIG. 417 à 420.)

bien exprimer la pensée et harmoniser son œuvre avec le milieu auquel elle est destinée.

Voici dans cet ordre d'idées une magnifique composition de M. Lameire pour une tapisserie (Planche 145).

Un lion héraldique occupe la base, sainte Geneviève et Attila, dans des gaines encadrent le cartouche qui contient les armes de Paris.

A remarquer la composition de ce panneau : la base est étroite et la forme va en s'épanouissant vers le haut. Il fut un temps, pas très éloigné — au xviii^e siècle et dans une partie du xix^e — où l'on affectionnait au contraire la forme *en sonnette*; où on cherchait à faire *pyramider* la composition ; Diderot, dans un de ses « Salons » fait ce compliment à un peintre : « Sa composition *pyramide* bien ».

Le tableau célèbre de Léopold Robert intitulé *les Moissonneurs* est un exemple très frappant de cette recherche.

Aujourd'hui on évite d'enclaver la composition dans les formes refroidissantes d'une figure géométrique.

Delacroix, dans cette composition destinée à la couverture de *Faust* de Gœthe (Planche 147), a laissé libre cours à sa puissante imagination : des animaux fantastiques, des démons en formes de squelettes sont entremêlés aux rinceaux et aux lignes architecturales de cette belle composition qu'il fallait mettre en harmonie avec le livre auquel elle était destinée.

Voici encore de superbes animaux fantastiques, par M. Frémiet, au château de Pierrefonds (Planche 146). Il s'agissait là de la restauration d'un château du xiv^e siècle. Il fallait par conséquent harmoniser l'œuvre nouvelle avec le style de l'antique demeure, et mettre cette œuvre à

PLANCHE 147. — Frontispice du *Faust* de Gœthe.
Composition d'Eugène Delacroix (FIG. 421).

l'unisson des pensées de l'époque qu'on voulait faire revivre.

Le grand artiste a admirablement réussi. Il est impossible d'être plus vrai dans des êtres imaginaires; c'est que les détails, d'une justesse absolue de caractère, sont reliés les uns aux autres avec une telle science et un goût si sûr qu'il semble qu'on a vu en réalité ces êtres monstrueux et qu'on ne serait pas autrement surpris de les voir remuer.

Mais que d'œuvres de ce même artiste trouvent leur charme et leur intérêt uniquement dans l'expression intense et passionnée des conditions normales de la vie. La *Jeanne d'Arc*, le *Duguesclin*, le *Porte-lance* de l'escalier du Préfet à l'Hôtel de Ville de Paris et tant d'autres.

Fig. 422. — Décoration pour salle de bain.

PLANCHE 148. — 1. Râvana. — 2. Brahma. — 3. Lion, gardien de la porte du temple. — 4. Garoudha au milieu des Najas qu'il dompte. (Fig. 423 à 426).

Fig. 427. — Jéhovah séparant la lumière des ténèbres ;
composition de Raphaël au Vatican.
(Curieux rapprochement à établir entre cette figure et la figure
n° 1 de la planche 148.)

CHAPITRE XXIV

En Asie.

Curiosités.

Complétons cette étude des monstres dans l'art par un rapide coup d'œil jeté sur les personnages extra naturels inspirés par la religion brahmanique. Notre planche 148 offre quatre spécimens pris au musée du Trocadéro et provenant des ruines d'Angkor au Cambodge.

C'est d'abord Brahma, n° 2, le premier personnage de la trimourti ou trinité indienne, composée comme l'on sait de Brahma, Vichnou et Civa. Les têtes ont un beau caractère de calme et de grandeur : les bras sont d'un modelé vivant et d'un très pur dessin ; l'on est

étonné de voir à cette même figure des jambes et des pieds aussi dénués de forme et de construction.

Le bas-relief, qui est à côté, n° 1, représente Râvana : un démon pourvu de sept têtes visibles étrangement superposées ; on doit supposer encore trois têtes placées par derrière, car Râvana se nomme aussi Daçagriva et ce nom signifie : « Qui a dix têtes » ; ce démon a aussi dix paires de bras, plusieurs paires de jambes. Le mouvement est bien accentué. On peut faire un curieux rapprochement entre ce personnage et une admirable figure de Raphaël aux loges du Vatican représentant le Dieu de la Bible séparant la lumière des ténèbres. Nous donnons à la page 195 un croquis du Raphaël pour aider à la comparaison.

Le visage du personnage indien, si on le dégage des têtes accessoires qui l'entourent est très caractérisé.

Le fond du bas-relief est fort intéressant ; le haut représente une sorte de nuage où l'on devine une multitude grouillante ; à droite et à gauche, des grands végétaux, des palmiers, des fougères... en bas en avant, un grand nombre d'animaux dans une plaine ; des carnassiers semblent guetter des herbivores. Tout cela d'un dessin très délicat.

Les deux figures du bas de la planche offrent beaucoup moins d'intérêt artistique ; l'une, n° 3, simule une sorte de lion dressé sur ses pattes de derrière ; l'autre, n° 4, représente Garoudha, être merveilleux, moitié homme, moitié oiseau, au milieu de najas qu'il dompte.

Les Indiens rendaient hommage ainsi, en le mettant au rang des dieux, au vautour, destructeur de serpents et auxiliaire de l'homme dans sa lutte contre les terribles reptiles qui infestent ces contrées.

Le naja, en effet, un des plus dangereux serpents venimeux, se rencontre dans l'Inde, ainsi qu'en Égypte, où il a donné le type de l'Uræus. L'Égypte faisait de son ennemi un fétiche et cherchait par ce moyen à s'en faire bien venir ; l'Inde, au contraire, glorifie l'oiseau qui détruit le serpent. C'est une autre forme d'un même sentiment : la terreur.

Ces deux figures, le lion, le Garoudha, sont très curieuses au point de vue archéologique, mais d'un médiocre intérêt comme art. On n'y trouve aucun sentiment de la nature, aucune observation. Le lion est aussi peu un lion que possible, l'artiste a cherché dans son imagination seule les détails qu'il croyait propres à inspirer la crainte, il n'est arrivé qu'au grotesque ; de même dans le Garoudha, on ne peut prendre au sérieux cette prétendue tête de vautour, pas plus que les têtes de serpents, ni le torse humain.

D'où provient l'intérêt dans une œuvre d'art ?
Quelques réflexions.

L'intérêt d'une œuvre d'art peut avoir des sources très différentes.

Une œuvre peut plaire par la représentation scrupuleuse de la nature copiée dans tous ses détails. C'est la source la moins élevée et la moins riche ; l'art entrant en lutte avec la nature sera forcément battu par elle et, parviendrait-il à produire l'équivalence, le moins qu'il pourrait lui arriver serait de n'avoir aucune raison d'être.

Une conception artistique beaucoup plus élevée consiste à faire choix d'une des particularités de la nature et à la développer en lui subordonnant tout le reste. L'in-

térêt d'une œuvre d'art ainsi conçue est très grand ; on y trouve la nature dans ce qu'elle a de plus beau et le charme en est encore augmenté de la pensée de l'artiste qui s'est superposée à la nature.

Dans l'œuvre d'imagination, c'est la pensée qui domine, l'artiste impose sa volonté à la nature, la force à se plier aux exigences de sa conception et c'est une jouissance de l'ordre le plus élevé de suivre l'effort de cette volonté dominatrice quand elle est parvenue à donner le charme de l'impression naturelle aux fantaisies les plus étranges, aux conceptions les plus audacieuses ; au milieu d'une œuvre d'imagination, c'est un charme incomparable de rencontrer un détail bien vivant, tout imprégné d'un parfum de nature.

C'est même une condition essentielle. On se fatigue vite d'une œuvre d'imagination pure, on peut être séduit un moment ; le dévergondage capricieux des lignes, la bizarrerie du modelé, les débauches de la couleur peuvent exciter un certain temps la curiosité, mais, seules sont capables d'éveiller un réel intérêt, de donner une impression durable, les œuvres qui, au milieu des rêveries les plus fantaisistes, obéissent aux lois éternelles de la nature et remplissent les conditions de la vie.

Fig. 428. — Griffons. Époque du premier empire.

Fig. 429. — Aigles fantastiques et rinceaux.

CONCLUSION

Toute étude doit avoir un but et comporter un enseignement. Quelle conclusion tirerons-nous de la revue que nous venons de faire des inventions monstrueuses auxquelles les artistes ont eu si longtemps recours pour développer leurs pensées ou simplement pour enrichir leurs œuvres? Quel enseignement en ferons-nous découler?

Nous avons vu l'éclosion des monstres et leur adaptation aux beaux-arts suivre en tous temps une marche analogue; cette marche offre trois périodes :

Première période : Les monstres, purement symboliques sont employés à exprimer des idées de plus en plus

abstraites. Les peuples semblent croire à l'existence de ces monstres.

Deuxième période : L'art plus raffiné s'empare de ces images primitives, leur retire leur caractère symbolique pour les pousser vers le côté purement plastique. L'homme ne croit plus à l'existence réelle des personnages représentés — la preuve en est qu'il souffre sans peine que ces personnages dépouillent la forme immuable qui est le caractère distinctif de la foi, — mais il veut être charmé et il veut en même temps que sa raison soit satisfaite. — De là des monstres dans lesquels les artistes recherchent de belles lignes, de beaux mouvements, en soumettant le plus possible leurs personnages les plus fantaisistes aux lois du bon sens et de la vérité.

Dans une troisième période enfin, le monde commence à trouver grotesques et surannées toutes ces conceptions antinaturelles, il les traite fort cavalièrement; les artistes ne se font pas faute néanmoins de les utiliser, quelquefois pour s'en amuser, quelquefois aussi pour se faire mieux comprendre au moyen d'images connues de tous et dont la forme conventionnelle a une signification par elle-même, qui sert comme d'étiquette à la pensée; mais avant tout l'art demande à une observation plus approfondie, plus intense de la nature, le charme et la grandeur de ses productions.

On peut, au point de vue de l'usage des formes monstrueuses dans les arts, diviser l'histoire en trois grands cycles.

1ᵉʳ Cycle : L'Antiquité.

L'Égypte en représente la première période, ou période symbolique.

La Grèce appartient à la deuxième période, ou période esthétique.

L'art Romain caractérise la troisième période, qu'on pourrait appeler la période naturaliste.

2º Cycle : Ère chrétienne.

Le moyen âge est symbolique et forme la première période de ce deuxième cycle.

La Renaissance en est la période esthétique, ou deuxième période, qui a son complet épanouissement au xviiᵉ siècle.

Le xviiiᵉ siècle en forme la troisième période, ou période naturaliste.

Troisième cycle : Époque moderne.

L'art de l'empire véritablement et purement symbolique est la première période.

L'art que l'on a désigné sous le nom de romantique marque la deuxième période que nous nommerons esthétique.

Le réalisme, c'est-à-dire la représentation scrupuleuse et absolue de la nature, est pour ce cycle la troisième période, qui mérite plus que toute autre le titre de naturaliste.

Si maintenant l'on compare entre eux ces trois grands cycles, on constate qu'ils sont formés de périodes respectivement de moins en moins longues :

La période symbolique égyptienne, dont l'origine se perd dans la nuit des temps, se prolonge pendant un nombre de siècles énorme ;

La période esthétique, qui a pour centre la Grèce, dure environ cinq siècles ;

La période romaine ou naturaliste deux ou trois siècles.

Le deuxième cycle a une période symbolique de dix siècles environ, du IV^e au XIV^e; une période esthétique de deux siècles, le XVI^e et le XVII^e, et une période naturaliste d'un siècle à peine

Le troisième cycle enfin a sa période symbolique réduite à une vingtaine d'années, de 1800 à 1820; sa période esthétique dure à peu près autant, de 1820 à 1840, et la période naturaliste une soixantaine d'années, de 1840 à 1900.

Ne serions-nous point actuellement à l'aurore d'un nouveau cycle dont la période symbolique commence?

Monstres végétaux.

Coup d'œil discret sur l'avenir.

Feuillages bizarres, fleurs colossales dominent dans l'ornementation et semblent être, par rapport aux végétaux réels, ce que sont les différents monstres que nous venons d'étudier par rapport à l'homme et aux animaux dont ils empruntent les formes.

Mais on juge mal les choses au milieu desquelles on vit; il faut un certain recul pour apprécier sainement une période artistique.

Nos descendants seront mieux placés que nous pour se prononcer en connaissance de cause.

Quant à nous, étudions la nature, tâchons de lui dérober de nouveaux secrets, d'y puiser de nouvelles ressources; faisons servir ses richesses infinies à l'expression de nos pensées modernes; pénétrons-nous, en même temps, de ce qu'ont fait nos devanciers, non pour les imiter, mais pour extraire, de la connaissance approfondie de leurs œuvres,

les enseignements que ces œuvres comportent, et puis laissons à la postérité le soin de faire un choix dans nos productions : elle laissera tomber dans l'oubli celles de ces productions qui ne visent qu'à se conformer à la mode du jour et à satisfaire un engouement passager, elle ne gardera que celles dont l'originalité marquera d'une façon précise la place dans la succession des siècles, mais qui se seront en même temps conformées aux lois éternelles du vrai, du beau et de la raison.

Fig. 450. — Composition ayant le Temps pour motif principal.

Fig. 431. — Janus. Médaille antique. (Face et avers.)

TABLE ANALYTIQUE DES NOMS PROPRES
CITÉS DANS LES MONSTRES DANS L'ART.

A

ALDEGRAEFF (Henrich). Graveur, né à Soest-en-Westphalie en 1502. Élève d'Albert Durer. Excella dans la composition des modèles pour les orfèvres, joailliers, émailleurs, armuriers, fabricants de meubles. Planche 171

ALLEMAGNE. Contrée de l'Europe centrale qui a produit des artistes de grande valeur et dont l'influence a contrebalancé celle de l'Italie Page 165

ANET. Chef-lieu de canton de l'arrondissement de Dreux (Eure-et-Loir). Restes du château de Diane de Poitiers, bâti par Philibert Delorme, décoré par Jean Goujon, Germain Pilon et Jean Cousin Page 209

ANGKOR. Localité du Cambodge où se trouvent d'imposantes ruines Kmers. Page 295

ASSYRIE. Royaume de l'Asie ancienne qui occupait la partie moyenne du bassin du Tigre, capitale Ninive. La civilisation assyrienne présente un degré de luxe incroyable. Page 54

ATHÈNES. Capitale de l'Attique et ville principale de l'ancienne Grèce. Elle devait son éclat à la richesse de ses monuments publics et à la valeur intellectuelle de ses hommes

d'État, de ses philosophes, de ses écrivains et de ses artistes . Page 18

B

Baig (Théodore de) Page 168
Barye. Grand sculpteur français, né en 1796 à Paris. Mort en 1875 dans cette ville Page 149
Bérain (Jean). Né vers 1650, mort en 1711. Bérain avait le titre de dessinateur des jardins du roi Page 242
Bertrand-de-Comminges (St-). Village du département de la Haute-Garonne. Cathédrale du xiv° siècle avec un cloître célèbre de la fin du xi° siècle Page 208
Blois. Chef-lieu du département du Loir-et-Cher sur la Loire. Célèbre château du temps de Louis XII et de François Ier. Page 194
Blondus (Michel). Graveur français du xvi° siècle. Page 168
Bologne (Jean de). Sculpteur italien du xvi° siècle. Page 149
Bouchardon. Sculpteur français, né en 1698, mort en 1762 . Page 237
Boucher (François). Peintre français, né en 1704, mort en 1770. Fut attaché à la Manufacture Royale des tapisseries de Beauvais. Les modèles qu'il dessina sont innombrables. Page 260
Boulle. Célèbre ébéniste français, né en 1642, mort en 1752. Il avait ses ateliers aux galeries du Louvre Page 242
Brahma. La première personne de la Trinité Indienne. Page 295
Briosco (Andréa), dit André Riccio. Sculpteur et architecte italien du xv° siècle Page 153

C

Caravage (Polydore de). Né en 1495, mort en 1543. A dessiné un grand nombre de modèles d'une grande richesse d'ornementation. Page 138
Cambodge. Royaume de l'Indo-Chine. Page 295
Cauvet (Gilles-Paul). Sculpteur et architecte français, né en 1731, mort en 1788. Auteur de nombreux dessins décoratifs (frises, arabesques, dessus de portes, vases), et d'un *Recueil d'ornements à l'usage des jeunes artistes qui se destinent à la décoration du bâtiment*. Page 281

Centaure. Race d'hommes sauvages de la Thessalie. La légende en fait des êtres moitié hommes et moitié chevaux . Page 19

Cerbère. Énorme chien à trois têtes, gardien des enfers. Page 93

Charles VIII. Roi de France en 1483, mort à Amboise en 1498. Ses guerres en Italie ont pour effet de commencer le mouvement artistique qui aboutira sous les règnes suivants au développement en France de la période appelée la Renaissance Page 161. Son chiffre. Page 190

Charles IX. Roi de France, de 1560 à 1574. Période de guerres de religion et de massacres, pendant laquelle le développement artistique a peu le loisir de se produire. Page 220

Charles-Quint. Roi d'Espagne en 1516, empereur d'Allemagne en 1519, abdique en 1555 et meurt en 1558. Ses armes . Page 190

Charmeton. Dessinateur-ornemaniste français du xvii° siècle . Page 242

Chartres. Chef-lieu du département d'Eure-et-Loir. Admirable cathédrale du xiii° siècle avec parties du xv° siècle. Page 118

Clodion (Claude-Michel). Sculpteur français, né en 1738, mort en 1814. Il composa un grand nombre de modèles et exécuta, avec l'aide de ses trois frères, des vases de marbre, des appliques, des pendules. Certains de ses modèles ont été exécutés par Gouthière Page 271

Colomb (Michel) (ou Colombe). Sculpteur français, né vers 1430, mort vers 1513. A laissé des chefs-d'œuvre, notamment à Nantes le tombeau du duc François II de Bretagne, et à Brou le tombeau de Philippe-le-Beau de Bourgogne, dont il donna la maquette mais que la mort l'empêcha d'exécuter lui-même. Page 162

Coysevox. Sculpteur français (1640-1720). . . . Page 237

Cousin (Jean). Peintre et sculpteur français, né vers 1500, mort en 1590. Un des fondateurs de l'École française. Page 205

Coustou. Sculpteur, né en 1658, mort en 1733. Page 237

Cyclopes. Géants fabuleux, fils du ciel et de la terre. N'avaient qu'un œil au milieu du front. Le plus célèbre d'entre eux est Polyphème, un des héros du poème de l'*Odyssée* Page 49

D

Dadi. Artiste italien du xvi⁰ siècle. Page 155

Delacroix (Eugène). Le plus grand peintre du xix⁰ siècle, né en 1798, mort en 1863. Auteur du plafond de la Galerie d'Apollon au Louvre Page 291

Desjardins. Sculpteur français (1640-1694). . . Page 257

Dieppe. Chef-lieu d'arrondissement (Seine-Inférieure). Églises Saint-Remy et Saint-Jacques (xv⁰ siècle). Page 121

Diéterlin. Dessinateur allemand (1550-1599). Ornements d'architecture d'une incroyable complication. . Page 175

Durer (Albert). Peintre allemand, de Nuremberg, né le 20 mai 1471, mort le 6 avril 1528. Fils d'un habile orfèvre de Hongrie dont il fut l'élève. A exercé une grande influence sur l'art décoratif allemand. Albert Durer a laissé des dessins d'entrelacs, des armoiries, des vignettes pour un livre d'heures de l'empereur Maximilien I⁰ʳ. Page 165

Du Cerceau (Jacques Androuet dit). Architecte et ornemaniste français du xvi⁰ siècle. Auteur de nombreuses planches gravées d'ornements. Page 212

E

Égypte. Contrée des bords du Nil. Elle a laissé de nombreuses traces d'une civilisation très raffinée et la plus ancienne du monde. Ses arts décoratifs étaient poussés à un haut degré de perfection. Page 25

Étrurie (anciennement Tuscie). Célèbre province de l'Italie ancienne. Aujourd'hui la Toscane. Page 67

Étrusques. Peuples de l'Étrurie, contrée de l'Italie ancienne. Célèbres par leur goût pour les arts. . . Page 67

F

Flaxman. Sculpteur et dessinateur anglais, né en 1755, mort en 1826. A laissé, entre autres œuvres, de beaux dessins au trait pour une illustration de l'*Iliade* et de l'*Odyssée* . Page 49

Florence. Ville d'Italie sur l'Arno, ancienne capitale de la Toscane. Renferme des merveilles artistiques dues principalement à Michel-Ange, Ghiberti, Cellini, Orcagna, André del Sarte. Page 150

Floris (Jacques). Artiste flamand du xvi° siècle. Page 186
Fontainebleau. Ville de France. Chef-lieu d'arrondissement du département de Seine-et-Marne. Célèbre école d'art fondée par François Ier, dite école de Fontainebleau. Page 187
Fouquet. Surintendant des Finances sous Louis XIV. Né à Paris en 1615, arrêté en 1661, mort en captivité à Pignerol en 1680. Page 245
Fragonard (Honoré). Peintre français, né en 1732, mort en 1806. Fut élève de Boucher. Page 274
François Ier. Roi de France, de 1515 à 1547. Donna une grande impulsion aux beaux-arts. Ses guerres d'Italie contribuèrent à la révolution artistique connue sous le nom de Renaissance; il appela en France des artistes italiens, entre autres Léonard de Vinci, le Primatice, et fonda l'école dite de Fontainebleau. Page 187
Frémiet. Sculpteur français, né à Paris en 1824. Page 293

G

Garoudha. Personnage merveilleux de la religion de l'Inde. Moitié homme et moitié oiseau, la monture de Vishnou. C'est le vautour indien, grand destructeur de serpents, exalté jusqu'à la condition divine Page 296
Germain-Pilon. Né en 1555, mort en 1590. Auteur des mausolées de François Ier et de Henri II, des Trois Grâces, etc., etc. Page 201
Girardon. Sculpteur français (1617-1715). . . Page 257
Goujon (Jean). Sculpteur et architecte français, né vers 1510, mort en 1572. Page 201
Grèce. L'art grec. Page 47

H

Hadrien. Empereur romain en l'an 117 après J.-C. Aimait les arts et appela à Rome les artistes de la Grèce. Meurt en 138 à Baies Page 91
Henri II. Roi de France, de 1547 à 1559 Page 215
Henri IV. Roi de France, de 1589 à 1610 Page 223
Herculanum. Ville de l'Italie ancienne, ensevelie avec Pompéi sous les laves du Vésuve en 79 après J.-C. et mise à jour depuis 1719 Page 99

Huet (J.-B.). Ornemaniste du xviii° siècle, auteur d'arabesques, panneaux, modèles de lits, écrans, tapisseries, pendules, trophées. Page 283

I

Italie. Une des contrées les plus riches en grands artistes dans tous les genres. Page 129

L

Lebrun (Charles). Peintre français (1619-1690). Page 245

Lameire. Artiste peintre-décorateur français du temps actuel. Page 290

Lepautre. Architecte et ornemaniste français d'une grande fécondité (1618-1672). Page 257

Loir (Alexis). Ornemaniste français (1624-1679). Fut directeur de l'atelier d'orfèvrerie aux Gobelins. . . . Page 242

Loir (Nicolas), frère du précédent. Peignit des allégories à Versailles et fit des modèles pour les Gobelins. Page 242

Louis XII. Roi de France, de 1498 à 1515. Les guerres, sous son règne, font pénétrer en France les principes d'art de l'Italie qui constituent la Renaissance. . . . Page 161

Louis XIII. Roi de France, de 1610 à 1643. Sous son règne, le style du xvi° siècle se modifie sous l'influence de l'art flamand Page 218

Louis XIV. Roi de France, de 1643 à 1715. Cette époque voit éclore une grande abondance d'artistes dans tous les genres. — Apogée de Versailles. Fondation des Gobelins, etc., etc. Page 237

Louis XV. Roi de France, de 1715 à 1774. Le style Louis XV succède au style Louis XIV par l'intermédiaire du style Régence dont il accentue encore le caractère d'élégance coquette et de grâce, poussées quelquefois jusqu'à l'excès . Page 257

Louis XVI. Roi de France, de 1774 à 1793. Sous son règne, le style marque une réaction contre le dévergondage du style précédent auquel il substitue, par un retour à l'antiquité, une pureté et une régularité poussées souvent jusqu'à la froideur. Page 268

Leyde (Lucas de). Graveur et peintre hollandais, né à Leyde en 1494, mort en 1533. Page 172

Lyon. Chef-lieu du département du Rhône. Cathédrale Saint-Jean du XII° et du XV° siècle. Page 110

M

Malatesta (Sigismond), seigneur de Rimini (XV° siècle). Est, dit-on, l'inventeur de la bombe. Page 126

Mansart (Jules-Hardouin). Architecte français (1645-1708).
Page 237

Manlius (Ch. Vulson). D'une ancienne famille romaine. Consul en 189 avant J.-C., il subjugua les Gallo-Grecs et reçut les honneurs du triomphe. Page 90

Médicis (Marie de). Reine de France, femme d'Henri IV.
Page 215

Minotaure. Monstre à corps humain et tête de taureau. Page 47

Mummius (Achaïcus). Consul de Rome, 146 avant J.-C. Mit fin à la lutte achéenne et s'empara de Corinthe qu'il incendia et réduisit toute la Grèce en province romaine sous le nom d'Achaïe Page 90

N

Nuremberg. Ville de Bavière. Patrie d'Albert Durer. C'est dans cette ville que furent fabriquées les premières montres (œufs de Nuremberg). Page 165

Nicolo dell' Abate. Collaborateur de Primatice. Fontainebleau. Page 187

O

Ottin. Sculpteur français, né en 1811, mort en 1890. Le jardin du Luxembourg possède de lui, outre le groupe de la fontaine de Médicis, un beau groupe de lutteurs, un Hercule (envoyé de Rome du temps où l'auteur était pensionnaire de la villa Médicis), et une Laure de Noves. Page 50

P

Pellevé (Cardinal de). Archevêque de Sens. Mort en 1594, à l'hôtel de Sens, à Paris. Page 126

Phidias. Statuaire de l'antiquité, né en Attique vers 498 avant J.-C., mort en 431. Page 53

Pompée. Célèbre général romain, compétiteur de César. Né en 106 avant J.-C., mort en 48. Page 90

Pompéi. Ville de l'Italie ancienne, détruite par une éruption du Vésuve l'an 79 après J.-C. Oubliée pendant dix-sept siècles, c'est en 1689 que des découvertes fortuites firent soupçonner son ancien emplacement et, en 1755, que l'on commença des recherches méthodiques qui ont mis à jour les documents les plus précieux sur la vie journalière publique et intime et sur l'art de cette époque Page 97

Prieur. Dessinateur français de la seconde moitié du xviii° siècle. Auteur de nombreux panneaux d'arabesques dans le style Louis XVI. Page 257

Primatice (Le). Peintre italien appelé en France par François Ier. Directeur de l'École de Fontainebleau, exerça une grande influence sur les arts de son temps. . . . Page 187

Puget (Pierre). Peintre, sculpteur et architecte français, né en 1622, mort en 1694 Page 252

R

Raimondi (Marc-Antoine). Graveur italien, né vers 1475, mort en 1546. A fait de l'œuvre de Raphaël des reproductions qui sont des chefs-d'œuvre. Page 194

Ramayana. Poème sanscrit de Valmiki (époque incertaine). Page 295

Ramey (Claude). Statuaire français (1754-1838). Page 47

Ranvier. Peintre et dessinateur français au xix° siècle.
Page 288

Raphaël. Célèbre peintre-sculpteur et architecte de l'École romaine, né en 1483, mort en 1520. Page 157

Ravana. Personnage de la mythologie indienne, fléau de tous les mondes. A le don de prendre toutes les formes et de marcher aussi vite que la pensée. Son nom veut dire : « qui fait pleurer » Page 296

Rome. Capitale de l'Italie. Page 89

Rubens. Grand peintre flamand, né en 1577, mort en 1640.
Page 234

Rude. Grand sculpteur français, né en 1784, auteur de la « Marseillaise » de l'Arc de Triomphe de l'Étoile. Mort en 1855. Page 288

TABLE ANALYTIQUE DES NOMS PROPRES CITÉS. 315

S

Saint-Non (abbé de). Littérateur français du xvii® siècle. Page 275
Saint-Brieuc. Chef-lieu du département des Côtes-du-Nord. Cathédrale du xiii® siècle et suivants. . . Page 115
Sambin. Dessinateur-ornemaniste français du xvi® siècle, né à Lyon Page 223
Scipion. Célèbre famille qui a donné à Rome un grand nombre de généraux, entre autres Scipion l'Africain, vainqueur d'Annibal à Zama (202 avant J.-C.), et Scipion (Emilien), fils adoptif du fils du précédent, qui détruisit Carthage (146 avant J.-C.). Page 90
Shongauer. Dessinateur allemand du xvi® siècle. Page 167
Signorelli (Lucas). Peintre italien (1440-1525). . Page 150
Stella. Peintre et habile graveur français, né en 1596. Maître de Charmeton. Page 249
Stuttgard. Capitale du royaume de Wurtemberg. Musée et riche bibliothèque. Page 172

T

Thésée. Roi d'Athènes (xiii® siècle avant J.-C.). Page 47
Toro (G. Bernard). Sculpteur et ornemaniste français, né en 1672, mort en 1761. Avait le titre de dessinateur du roi. A laissé de nombreux dessins d'arabesques, frises, cartouches, calices, ciboires, vases, broderies, etc., etc. . . Page 261

U

Uroeus (détail ornemental de l'art égyptien). Serpent sacré, symbole de la résurrection de l'âme. Il était placé en maints endroits dans la décoration des demeures. Les égyptiennes le portaient également sur le front, dans leur coiffure. Page 33

V

Valturio (Robert). Ingénieur et dessinateur italien du xv® siècle. Page 126
Vénitien (Auguste), surnom de Di Musi. Graveur-ornemaniste italien du xvi® siècle. Page 146

314 TABLE ANALYTIQUE DES NOMS PROPRES CITÉS.

Versailles. Chef-lieu du département de Seine-et-Oise. Célèbre château et Parc du xvii° siècle Page 237

Vibert. Sculpteur français contemporain. . . Page 162

Vico (Enée). Ornemaniste italien, né en 1520. Auteur de nombreux panneaux grotesques, arabesques, frises, cartouches, etc., etc. Page 157

Vouet (Simon). Peintre et graveur français, né en 1590, mort en 1649. Page 236

W

Woeriot (Pierre). Orfèvre, ciseleur, ornemaniste lorrain du xvi° siècle. Auteur de modèles de pendeloques, bagues, poignées d'épées, frises, cartouches, etc. Page 212

Z

Zancarli. Artiste décorateur italien du xvi° siècle. Page 142

Fig. 432. — La salamandre de François I^{er}

CE VOLUME A ÉTÉ ACHEVÉ D'IMPRIMER
EN LA MAISON LAHURE (IMPRIMERIE GÉNÉRALE DE PARIS)
LE XXXI° JOUR DE MARS
DE L'ANNÉE MDCDV

EN VENTE CHEZ TOUS LES LIBRAIRES

Transformations Progressives des STYLES
de l'Antiquité au XIX^e Siècle
ENSEIGNÉES PAR L'IMAGE

Chaque Ouvrage, forme un volume in-4 (24×30), relié en toile, avec titre rouge et noir. **Vingt-six francs**

LA FERRONNERIE (XII^e au XIX^e Siècle)
Cent trente Reproductions documentaires
Pentures, Grilles, Clôtures, Rampes, Balcons, Porte-Enseignes, etc.

LA DENTELLE (XVI^e et XVII^e Siècles)
Cinq cents Reproductions documentaires
(Allemagne, France, Italie).

LE MOBILIER (Antiquité au XIX^e Siècle)
Mille Reproductions documentaires
Armoires, Bahuts, Cabinets, Cadres, Coffres, Commodes, Consoles,
Crédences, Sièges, Tables, etc.

LE LUMINAIRE (Antiquité au XIX^e Siècle)
Sept cents Reproductions documentaires
Lampes, Bougeoirs, Lustres, Appliques, Bras de Lumières, Lanternes.

LA SERRURERIE (XII^e au XIX^e Siècle)
Huit cents Reproductions documentaires
Cadenas, Clefs, Entrées, Heurtoirs, Poignées, Moraillons,
Serrures, Verrous, Vertevelles, etc.

LA BRODERIE (Antiquité au XIX^e Siècle)
Six cents Reproductions documentaires
Bouillon, Brocart, Chaînette, Chenille, Damas, Eguipé, Orfroi,
Passé, Plumetis, Tricois, etc.

LES CHEMINÉES (Antiquité au XIX^e Siècle)
Huit cents Reproductions documentaires
Brasiers, Chauffoirs, Cheminées, Chenets, Fourneaux, Landiers,
Pelles, Pincettes, Poêles, Plaques d'âtre, Souches,
Soufflets, Réchauds, Thermes, etc.

LES PLAFONDS (Antiquité au XIX^e Siècle)
Six cents Reproductions documentaires
Caissons, Claveaux, Clefs de construction, Coupoles, Dômes,
Plafonds, Voûtes peintes ou sculptées, etc.

EN VENTE CHEZ TOUS LES LIBRAIRES

OUVRAGES
de la
BARONNE STAFFE
NOUVELLES ÉDITIONS, REVUES, CORRIGÉES ET AUGMENTÉES

Usages du Monde. Règles du savoir-vivre dans la société moderne. — 140e mille. 1 volume in-18 3 fr. 50

Le Cabinet de Toilette. — 40e mille. 1 volume in-18 3 fr. 50

La Maîtresse de Maison, l'Art de recevoir chez soi. — 35e mille. 1 volume in-18 3 fr. 50

Traditions culinaires et l'art de manger toutes choses à table. — 20e mille. 1 volume in-18 3 fr. 50

La Correspondance dans toutes les circonstances de la vie. — 25e mille. 1 volume in-18 3 fr. 50

Mes Secrets pour plaire et pour être aimée. 24e mille. 1 volume in-18. 3 fr. 50

Derniers ouvrages venant de paraître

La Femme dans la famille 1 volume in-18. 3 fr. 50

Pour Augmenter son Bien-Être 1 volume in-18. 3 fr. 50

Les Hochets Féminins 1 volume in-18. 3 fr. 50

Comment soigner nos Enfants

Le Médecin de l'Enfance à l'usage des mères de famille et des instituteurs, par le Docteur G. **VARIOT**, Médecin de l'Hôpital des Enfants-malades et ancien Médecin de l'Hôpital Trousseau, Médecin inspecteur des Écoles de la Ville de Paris.

Un fort volume in-18 (554 pages) cartonné . . 5 francs

EN VENTE CHEZ TOUS LES LIBRAIRES

CAMILLE FLAMMARION

OUVRAGE COMPLET

Le meilleur marché des Encyclopédies — Et la plus scientifique

DICTIONNAIRE ENCYCLOPÉDIQUE UNIVERSEL
Illustré de nombreuses figures et cartes

CONTENANT TOUS LES MOTS DE LA LANGUE FRANÇAISE ET RÉSUMANT L'ENSEMBLE DES CONNAISSANCES HUMAINES, PUBLIÉ AVEC LE CONCOURS DE SAVANTS ET D'ÉCRIVAINS CÉLÈBRES.

Huit beaux volumes grand in-8° jésus

Prix : Brochés . . . **95** francs. Reliés demi-maroquin. **130** francs.
Prix de chaque volume pris séparément : Broché. **12** francs.
— — — Relié **17** francs.

Souscription permanente à 5 francs par mois

Les huit volumes brochés sont expédiés dans la huitaine qui suit le premier versement de **5** francs (en mandat-poste), et les volumes reliés dans la quinzaine. Indiquer si l'on désire la reliure verte ou rouge.
L'emballage est gratuit et l'envoi est fait *franco* de port ; les quittances sont présentées par la poste du 1ᵉʳ au 5 de chaque mois sans frais pour le souscripteur.

Indiquer très lisiblement son nom et son adresse, ainsi que la gare la plus proche de son domicile.

On peut toujours se procurer l'ouvrage en livraisons à **10** centimes ou en séries à **50** centimes.

CH. BROSSARD

Ouvrage terminé — Ouvrage terminé

TOUTE LA FRANCE
Photographiée en noir et en couleurs
GÉOGRAPHIE PITTORESQUE ET MONUMENTALE DE LA FRANCE

Description du Sol. — Curiosités. — Monuments.
Cartes des Départements

Chaque volume renferme 600 gravures dont 160 en couleurs.
L'ouvrage, tiré sur papier couché, forme 5 volumes grand in-8°.

Tome I. — **LA FRANCE DU NORD.** — Tome II. — **LA FRANCE DE L'OUEST**
Tome III. — **LA FRANCE DE L'EST**
Tome IV. — **LA FRANCE DU SUD-OUEST**
Tome V. — **LA FRANCE DU SUD-EST**

Prix du volume, broché. **25** francs. — En reliure demi-chagrin, plaque. **32** francs.
En reliure amateur, coins. **35** francs.

L'ouvrage se vend également par départements

EN VENTE CHEZ TOUS LES LIBRAIRES

OUVRAGES DE M. AUGUSTE CHOISY
INSPECTEUR GÉNÉRAL DES PONTS ET CHAUSSÉES, EN RETRAITE

L'ART DE BATIR CHEZ LES ROMAINS, Paris, 1872. Un volume in-folio. Texte accompagné de 100 figures gravées en relief, et de 59 figures gravées sur cuivre à échelle autant que possible uniforme. . . **60 francs**

La construction voûtée en menus matériaux.
La construction d'appareil. — Les charpentes.
L'art de bâtir, les ressources de l'Empire romain et le régime des classes ouvrières.

L'ART DE BATIR CHEZ LES BYZANTINS. Paris, 1882. Un volume in-folio. Texte accompagné de 178 figures gravées en relief, et de 55 figures gravées sur cuivre à échelle autant que possible uniforme. . **60 francs**

La construction en petits matériaux.
Exécution des voûtes sans cintrage.
Combinaisons d'équilibre.
L'art de bâtir, les ressources de l'Empire grec et le régime des classes ouvrières.

ÉTUDES ÉPIGRAPHIQUES SUR L'ARCHITECTURE GRECQUE. Paris, 1883-1884. Quatre parties en un volume in-4°. **30 francs**

L'arsenal du Pirée, d'après le devis original des travaux. Reconstitution accompagnée de 3 projections de l'édifice. Échelles 1/100°, 1/200°, et 1/1000°. — **Les murs d'Athènes**, d'après le devis de leur restauration. Étude accompagnée de 3 figures. Échelles : 1/50° et 1/100°. — **L'Erechtheion**, d'après les pièces originales de la comptabilité des travaux. Reconstitution accompagnée de 4 figures. Échelles : 0^m005 pour 1^m et 0^m01 pour 1 pied grec. — **Un devis de travaux publics à Livadie.** Interprétation accompagnée d'une planche explicative.

HISTOIRE DE L'ARCHITECTURE. Paris, 1903. 2 volumes in-8° de 742 et 800 pages. Texte accompagné de 1700 documents graphiques, gravés sur cuivre et reproduits en relief. **40 francs**

Méthodes de construction. — Formes et lois de proportion.
Monuments depuis les âges préhistoriques jusqu'au XIX° siècle.
Époques. — Influences. — Styles.

Le prospectus de cet ouvrage, comprenant les divisions, les subdivisions, ainsi que la désignation et six spécimens des figures, forme une brochure de 48 pages.
Ce prospectus est, sur demande, envoyé gratis et franco par l'éditeur.

L'ART DE BATIR CHEZ LES ÉGYPTIENS. Paris, 1904. Un volume in-4°. Texte accompagné de 106 figures gravées en relief et de 24 planches comprenant 48 figures en héliogravure. **20 francs**

Constructions de bois. — Constructions de brique.
Constructions de pierre. Procédés de transport et de montage
Chantiers des temples et des tombeaux. — Manœuvre des monolithes.

EN VENTE CHEZ TOUS LES LIBRAIRES

BIBLIOTHÈQUE
des
ARTS APPLIQUÉS AUX MÉTIERS
L'ÉDUCATION MANUELLE — TRAVAUX FÉMININS

Collection nouvelle in-8° carré (320 pages). Nombreuses illustrations
Prix de chaque volume, broché : **3 fr. 50** — Reliure artistique : **4 fr. 50**

Ouvrages publiés au 20 Avril 1905

DÉCORATION DU CUIR
Par GEORGES DE RÉCY. — *Un volume illustré de 260 figures*

LE DÉCOR PAR LA PLANTE
Par ALFRED KELLER. — *Un volume illustré de 685 figures*

DENTELLE ET GUIPURE
Par AUGUSTE LEFÉBURE. — *Un volume illustré de 270 figures*

L'ART ET LE CONFORT
Par HENRY HAVARD. — *Un volume illustré de 80 figures*

LES MONSTRES DANS L'ART
Par EDMOND VALTON. — *Un volume illustré de 434 figures*

Sous presse pour paraître prochainement

LA CÉRAMIQUE FRANÇAISE
Par ROGER PEYRE

Un volume illustré de nombreuses pièces reproduites, et de 800 Marques.

D'autres ouvrages sur le métal, la pierre, le bois, etc., sont en préparation
et paraîtront successivement dans la même collection.

Paris. — Imp. LAHURE

www.ingramcontent.com/pod-product-compliance
Lightning Source LLC
Chambersburg PA
CBHW071624220526
45469CB00002B/465